DRACOPEDIA
THE
GREAT DRAGONS

An Artist's Field Guide and Drawing Journal

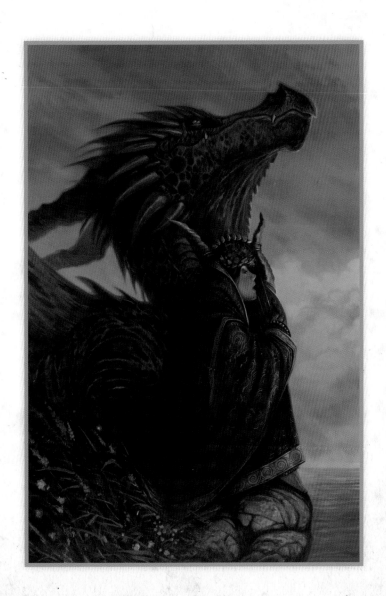

드라코피디아
⁑ THE GREAT DRAGONS ⁑

| 판권 |
원작 IMPACT Books | **수입처** D.J.I books design studio | **발행처** 디지털북스

| 만든 사람들 |
기획 D.J.I books design studio | **진행** 한윤지 | **집필** 윌리엄 오코너(William O'Connor) | **번역** 이재혁 |
편집·표지디자인 D.J.I books design studio 김진

| 책 내용 문의 |
도서 내용에 대해 궁금한 사항이 있으시면
디지털북스 홈페이지의 게시판을 통해서 해결하실 수 있습니다 .
홈페이지 www.digitalbooks.co.kr | **페이스북** www.facebook.com/ithinkbook |
카페 cafe.naver.com/digitalbooks1999 | **이메일** digital@digitalbooks.co.kr

| 각종 문의 |
영업관련 hi@digitalbooks.co.kr | **전화번호** (02) 447-3157~8

드라코피디아

∷ THE GREAT DRAGONS ∷

An Artist's Field Guide and Drawing Journal

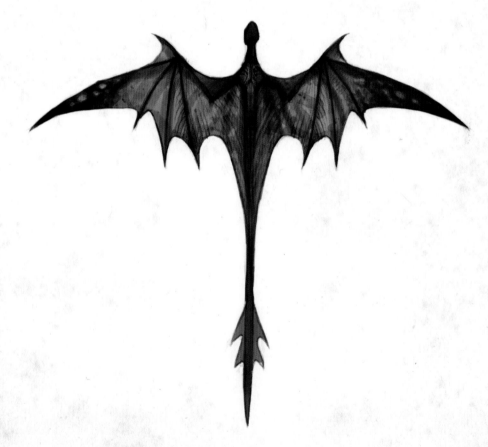

William O'Connor

윌리엄 오코너 저 | 이재혁 역

DIGITAL BOOKS
디지털북스

차 례

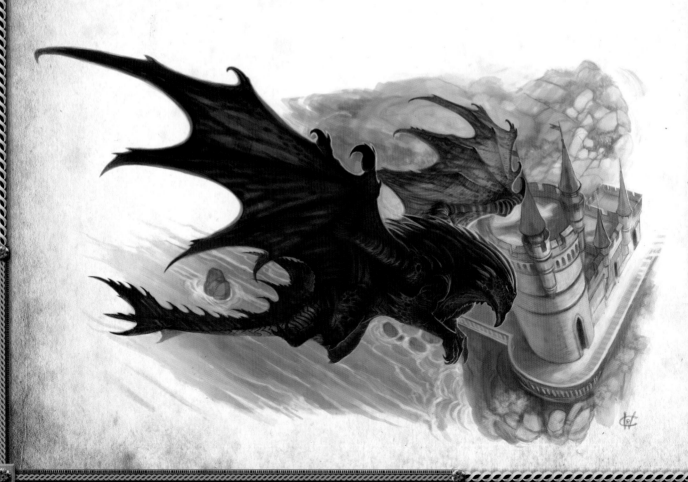

콘실(Conceil)을 소개합니다.

나는 여행에 도움을 받기 위해 뉴욕의 대학에서 미술사를 공부하던 당시 만났던 수습생 콘실 들라크루아(Conceil Delacroix)를 선발했다. 몇 년 동안 콘실은 뉴욕의 내 스튜디오에서 많은 도움을 주었는데, 영어와 불어, 이탈리아어에 능숙해 대륙을 넘나드는 여행에 큰 도움이 되었다. 우리는 많은 것들을 챙겨 1년간 뉴욕을 벗어나 함께 전세계의 드래곤을 찾는 여정, '인생의 드래곤 모험'을 떠났다.

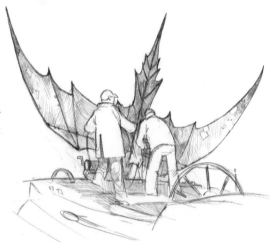

⚡ 드래곤의 열혈 팬들에게 경고함 ⚡

드래곤은 애완동물이 아니다. 이 책에 묘사된 여정과 모험은 숙련된 관찰자, 전문가, 그리고 드래곤 학자들의 가이드 아래 이루어졌다. 작자는 모든 독자들에게 드래곤은 매우 위험하며 예상 불가능한 동물로 함부로 다가가거나 괴롭히지 말 것을 권고한다. 그들의 서식지 주변에서 공격을 받으면 심각한 부상을 입거나 사망에 이를 수도 있다. 드래곤은 포식성이 강한 야생동물이다. 그들의 둥지를 침범하거나, 새끼를 위협하거나 드래곤들이 놀랄 만한 행동을 하면 드래곤의 공격을 받을 수도 있다. 그들은 단지 본능에 따라 행동한다.

소개

수천 종이 넘는 드래곤들이 일곱 개의 대륙과 네 개의 대양에 살고 있다. 우리는 대부분 드래곤들을 동물원이나 자연사 박물관에서 보며, 어떤 사람들은 작은 반려 종을 집에 기르기도 할 것이다. 하지만 여덟 종의 그레이트 드래곤 만큼 설화에 영감을 주거나 인간의 상상력을 자극한 동물은 없을 것이다.

이 여덟 종은 드라코렉시대 군 중 가장 거대한 드래곤들이다; 그들은 드라코렉서스 종을 구성하고 있으며 네 개의 다리와 한 쌍의 날개가 공통점으로 하늘과 땅 위에서 자유롭게 움직인다. 속이 빈 뼈를 가지고 있고, 알을 낳고 불도 뿜을 수 있다. 말하자면, 그들은 신화 속 존재가 아니라는 점만 빼면 전설 속 불을 뿜는 바로 그 드래곤이다.

모든 문화마다 불을 뿜는 위대한 드래곤에 대한 전설이 있다. 태초부터 여덟 종의 그레이트 드래곤은 우리의 상상력에 영감을 주었을 뿐만 아니라 그들과 함께 공존하는 문화를 형성하였다. 아마도 인류와 드래곤이 같은 지역에 살기 때문에 인류 역사의 진화 과정은 드래곤과 깊은 관계가 있을 수밖에 없었을 것이다.

몇 년 전 나는 어떠한 자연주의 예술가도 하지 않았던 여행을 하기로 했다. 이 엄청난 드래곤들을 직접 찾아 나서기로 한 것이다. 자연 환경에서 그레이트 드래곤을 관찰하고자 했고, 그러면서 오랫동안 이 놀라운 괴물과 어울려 살아 온 사회와 문화를 보고자 하였다.

이 책의 사용 방법

드라코피디아, 그레이트 드래곤은 두 가지 기능을 한다. 첫 번째로, 이 책은 이 신비로운 존재들을 이해하고 수천 년 동안 그들과 공존해온 다양한 사회에 대한 이해를 돕기 위한 현장 가이드이다. 둘째로, 이 책은 미술서로 드래곤을 더 잘 그릴 수 있는 기본적인 드로잉 테크닉을 담았다. 드래곤을 사랑하는 모든 사람들이 - 동물학적, 역사적, 문화적, 예술적으로 - 이 책을 통해 도움을 얻고, 또 영감을 얻을 수 있기를 바란다.

그림 재료: 현장에서 작업하기

현장에서 예술가로 작업을 할 때는, 무게가 매우 중요하다. 오지에는 미술용품점 등이 없을 것이기 때문에 필요한 모든 재료를 챙겨야만 한다. 다음은 나와 콘실이 여행을 위해 챙긴 일반적인 장비 목록이다:

· 배낭
· 스케치북(23cm X 30cm로 가방에 쉽게 들어가는 크기). 스튜디오로 돌아와 스캔을 하기 편한 스프링 스케치북을 선호한다.
· 연필과 지우개
· 쌍안경
· 지형 지도
· 워킹 스틱(지팡이)

사진 자료
카메라도 매우 중요한 도구로, 탐험하고 있는 환경의 세밀한 자료를 얻을 수 있다.

콘실과 우리의 이동 스튜디오
이동 스튜디오를 짊어지고 전세계의 거친 지형을 여행하는 것은 어려운 일이다. 조수 콘실에게 감사를 표한다.

수채화 종이
당신이 고른 종이의 표면에 따라 작업 결과가 달라질 것이다. 피지와 같이 매우 부드러운 종이라면 매우 세밀한 효과를 얻을 수 있고, 거친 종이라면 질감을 더 잘 표현할 수 있을 것이다. 나는 무게감 있는 종이에 그리는 것을 추천한다. 보통 종이 무게는 51cm X 66cm 용지 500매를 기준으로 나타낸다. 그림 종이는 보통 1㎡당 105g~210g이 나간다. 종이의 크기 또한 중요하다. 스케치하려면 최소 23cm X 30cm가 좋으며, 최종 드로잉은 최소 36cm X 46cm로 하도록 한다.

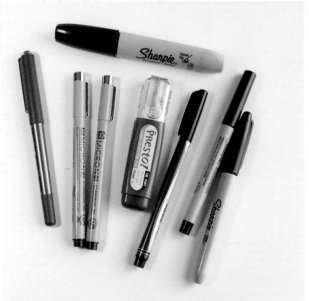

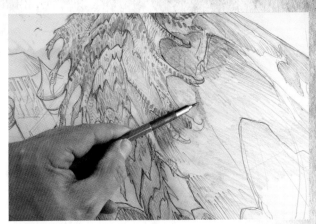

오버핸드 그립

스케치를 하거나 그림자를 그릴 때 일반적으로 사진처럼 펜을 잡는다. 이렇게 잡는 것이 가장 편하다.

펜과 마카

시장에는 훌륭한 그림 도구로 쓸 수 있는 다양한 종류의 펜이 있다. 사진은 내가 사용하는 다양한 펜들로 모두 젖어도 번지지 않는다.

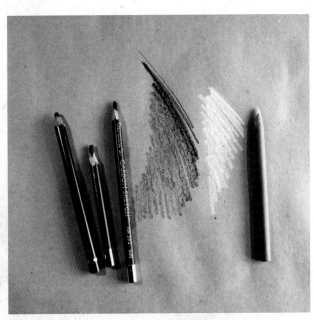

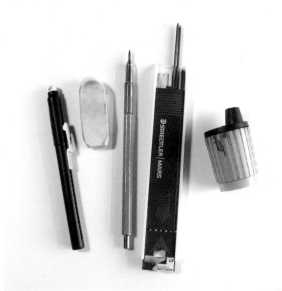

클러치 펜슬

여행용 기초 스케치 도구로 골랐으며, 보통 손상이 적은 메탈 소재에 심은 2mm를 사용한다. 수십 년 동안 기초 스케치와 전문적인 그림을 그릴 때 기본 도구였다. 난 20년 동안 세계를 돌아다니며 수없이 클러치 펜슬을 썼지만 바꿀 임이 없었다. 플라스틱으로 된 저렴한 것을 살 수도 있지만 메탈로 된 좋은 것을 사면 평생 사용할 수 있다. 샤프너는 필수 아이템은 아니지만, 심을 항상 날카롭게 다듬을 수 있다. 홀더 펜슬 심은 문구점 외에서 찾기 힘들 테니 여행을 할 때 항상 여분을 챙겨두어야 한다.

심의 무게는 강도와 부드러움의 정도를 나타내는데, 6B가 가장 부드러우며 6H가 가장 단단하다. 심이 부드러울수록 어두운 색을 낼 수 있다.

분필(쵸크)

검정과 흰색의 분필 조합은 이 책에서 사용한 모든 수정 도구들 중 가장 완벽하다. 이 재료의 가장 큰 매력은 형태와 부피감을 빠르게, 효과적으로 수정할 수 있다는 것이다. 분필은 흙빛 색조를 포함해 다양한 색상과 형태로 나온다. 내가 즐겨 쓰는 갈색 종이는 챙기기도 편한 간단한 용지로 약국이나 사무용품점에서 저렴하게 구매할 수 있다. 종이는 질기며 다양한 크기로 잘라서 사용할 수 있는데, 학생들 연습용으로 추천할 만한 좋은 재료이다.

디지털 페인팅 도구

지금은 디지털 페인팅용 툴들이 다양하다. 어도비 포토샵과 코렐 페인터는 가장 많이 사용되는 프로그램으로, 키보드나 마우스뿐만 아니라 태블릿이나 태블릿 모니터로도 사용 가능하다.

전통적인 회화 방법보다는 디지털 페인팅용 프로그램과 툴을 설치하는 것이 장기적으로 봤을 때 훨씬 저렴하다. 나는 디지털 페인팅 수업을 듣는 학생들에게 스타일러스(stylus)는 마지막으로 구매해야 할 미술 도구라고 첫날 얘기해준다. 그 작은 펜 안에 세상 모든 종류의 브러시, 펜, 물감, 캔버스가 있다. 몇 날 며칠이 걸려 그림을 그려도 브러시를 씻고 팔레트를 정리하거나 연필을 깎을 필요가 없다. 색이 떨어지거나 잊은 물건을 사기 위해 가게에 다시 갈 일도 없을 것이다.

컴퓨터와 소프트웨어

전적으로 개인의 선택이지만, 예술 분야의 기준은 애플이고 나도 애플을 사용한다. 살 수 있는 최대한 화면이 큰 컴퓨터를 사는 것이 이상적이지만 어떤 것을 사든 36개월 안에 쓸모가 없어질 것이기 때문에 예산을 잘 짜서 구매하도록 한다.

나는 코렐 페인터도 사용하지만 주로 어도비 포토샵을 활용한다. 별도로 언급하지 않는다면 이 책에 나오는 모든 참고 내용은 포토샵 기반이다. 어떤 소프트웨어든 풀버전을 구매하도록 하며, 절대 해적판을 사지 말도록 한다. 불법일 뿐만 아니라 프로답지 못한 일이다. 비용이 걱정이라면 구 버전을 산 후 나중에 업그레이드 하면 된다.

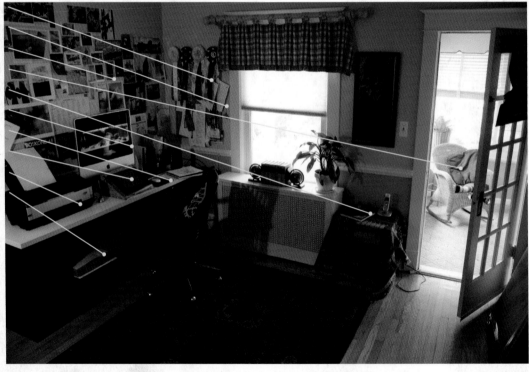

게시판
컨벤션 배지
꿈의 벽
안락 의자
스케치북
컴퓨터
키보드와 마우스
태블릿과 스타일러스
프린터
평면 스캐너

나의 스튜디오

여행에서 집으로 돌아갈 때 모든 예술가들은 필수적으로 스튜디오가 필요하다. 아주 작은 방이라도 창작을 할 수 있는 자신만의 공간으로 만들도록 노력해야 한다. 모든 스튜디오는 다 다르고 또 예술가 각자의 필요에 맞춰 꾸며진다. 나는 지금까지 많은 스튜디오가 있었고, 전부 당시 직업에 따라 독창적으로 만들었다. 지금 나에게는 예전처럼 유화나 참고 서적을 위한 공간이 필요하지 않다. 이제 스튜디오의 중심은 컴퓨터이며 가장 중요한 것은 편안하고 창의적인 환경이다. 물감이 튀거나 테레빈 유를 엎지를 염려가 없고, 사진 자료와 음악 모음과 그림 카탈로그는 디지털화 되었으며, 이제는 스튜디오보다는 서재에 가깝다. 유화나 조각 작업을 할 때는 다른 공간을 사용한다.

태블릿과 스타일러스

태블릿은 다양한 크기로 나오고 가격도 다양하다. 나는 내 태블릿 받침대에 맞는 중간 사이즈 태블릿을 사용한다. 태블릿 스크린도 있지만 나에게는 아직 가격 대비 효율적이지 않다. 태블릿을 스탠드에 비치한 점을 주의해서 보면 좋을 것 같다. 덕분에 편안한 자세로 자연스럽게 그림을 그릴 수 있다.

키보드와 마우스

내가 사랑하는 12년 된 키보드가 있다. 크게 달칵거리는 소리를 내며, 수년 간의 힘든 시간을 버텨왔다. 난 왼손잡이라 그림을 그리면서 타자를 칠 수 있게 키보드를 오른쪽에 배치했고, 덕분에 그림을 그리는 동시에 키보드 조작도 할 수 있다.

프린터와 스캐너

가능한 가장 큰 프린터와 평면 스캐너를 구매한다. 디지털 작업은 종이와 프린터의 수준에 따라 작업 결과가 달라지기 때문이다. 잉크 비용도 염두에 두어야 한다. 모든 작업물을 스캔하기 위해서는 좋은 스캐너를 사용하는 것이 좋다.

다른 중요한 도구

항상 스케치북을 챙기고 스케치북 없이 집을 나서지 말아야 한다. 모든 것을 기록하고 아무것도 버리지 않는다. 보다시피 난 컴퓨터 위에 꿈의 벽, 오른쪽에 게시판을 만들어 영감을 주는 것들, 여행에서 얻은 노트나 다른 미술가들의 노트들로 언제나 둘러싸여 있다. 스튜디오 밖에는 안락의자가 있다. 이는 내가 가졌던 모든 스튜디오의 공통점이다. 이곳이 실제 작업이 완성되는 곳이다.

디지털 브러시
난 브러시들을 풀다운 메뉴에 두어 작업하는 동안 방해가 되지 않게 한다. 또 열어둔 창의 개수를 최소화 하는 것을 선호한다. 작업하는 동안에는 탭 버튼을 사용하여 도구들을 숨겨두는 편이 좋다.

나의 태블릿 설정
이 스크린샷은 내가 사용하는 태블릿 펜의 설정인데, 대부분의 기능을 꺼둔다. 이렇게 하면 펜을 더 편하게 쥘 수 있다.

아카디안(Acadian) 드래곤

드라코렉서스 아카디우스(Dracorexus acadius)

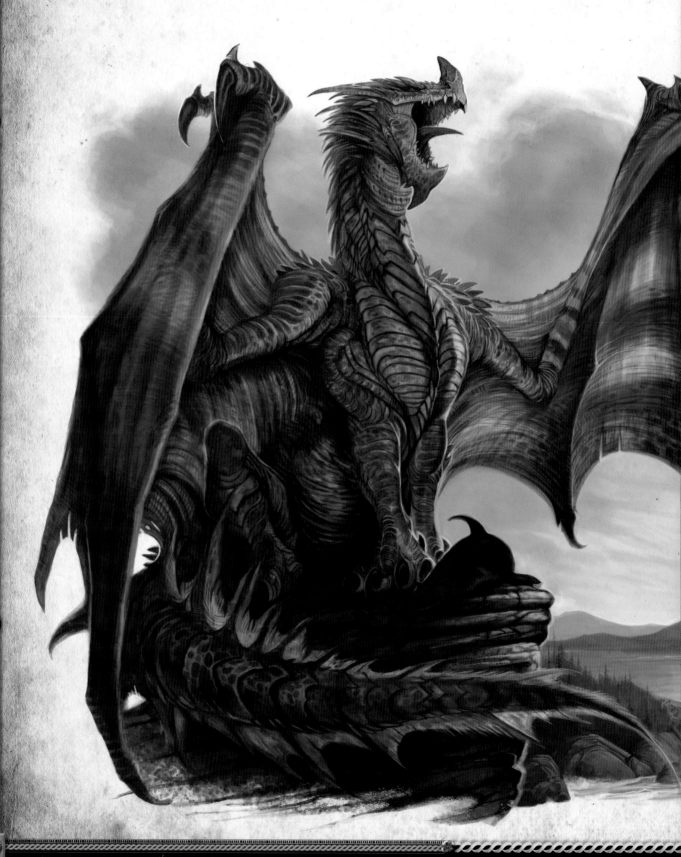

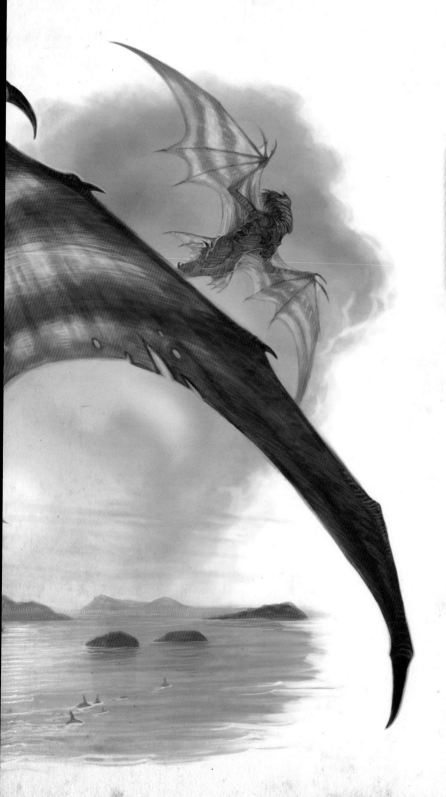

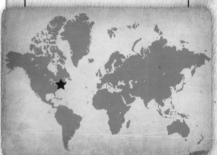

특징

분류(문): 드라코/아에로-드라코포르메/드라코렉시대/드라코렉서스/드라코 아카디우스

크기: 15m~23m

날개 넓이: 26m

무게: 7,700kg

특징: 밝은 녹색 무늬, 지느러미처럼 달린 깃털, 수컷은 코와 턱에 뿔; 암컷은 연녹색에 노란 무늬가 있으며 뿔이 없음

서식지: 북아메리카 북동쪽 해안 지역

보존 상태: 멸종 위기

다른 이름: 그린 드래곤, 아메리카(American) 드래곤, 스코게소(Skögesu) 드레곤, 그로엔드라크(Groendraak)

아카디아 여정

야생의 아카디안 그린 드래곤을 찾기 위한 여정을 떠나기 전에 콘실과 나는 포획된 드래곤 중 가장 유명한 파이니우스 (Phineus)를 보러 갔다. 파이니우스는 맨해튼 상부에 위치한 포트 타이론 동물원(Fort Tyron)에 있다. 140세의 아카디안 그린 드래곤은 한 세기 넘게 뉴욕에 살았다. 1857년 P.T. 바넘 (Barnum)이 네 마리의 아카디안 그린 드래곤 해츨링(새끼) 을 얻어 뉴욕에 있는 자신의 아메리칸 박물관에서 길렀다. 그 러다 1865년 박물관에 불이 났을 때 두 마리가 죽었고 남은 두 마리는 십 년 넘게 바넘과 함께 '바넘의 위대한 쇼'(서커스) 투 어에 함께 했다. 바넘은 1888년 한 마리를 런던 박물관에 기증 했지만 곧 병에 걸려 1년 만에 죽었다. 마지막 드래곤은 바넘 이 죽으며 1891년 뉴욕 동물원에 기증되었고, 기부자의 이름 을 따 파이니우스라고 이름 지었다.

파이니우스를 위해 아름다운 빅토리아 풍의 드래곤 하우스 가 만들어졌으며, 이 드래곤은 곧바로 인기의 중심에 섰다. 그 러나 1960년대가 되어서 뉴욕 동물원과 드래곤 하우스도 낡

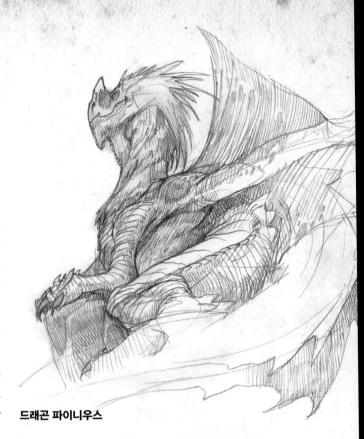

드래곤 파이니우스

아카디안 드래곤의 분포

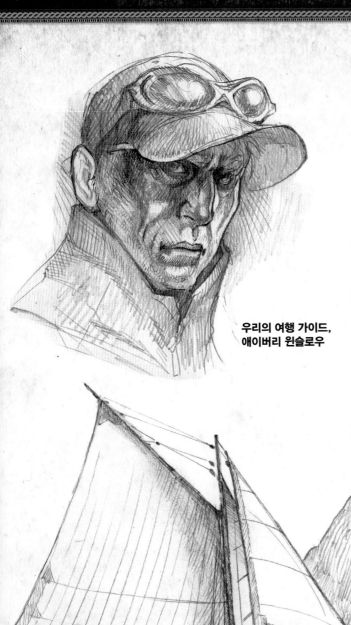

고, 70년 넘게 좁은 콘크리트 구덩이에서 살아온 파이니우스도 늙기 시작했다. 1972년, 새로 설립된 세계 드래곤 기금(World Dragon Fund)은 드래곤 보호를 위한 기금 마련을 위해 파이니우스를 포스터로 활용했다. 1978년, 파이니우스의 새 집이 지어졌고 덕분에 파이니우스가 건강해져 동물원에서 드래곤을 볼 수 있는 날이 눈에 띄게 많아졌다. 현재 파이니우스는 미국에 포획되어 있는 유일한 그레이트 드래곤이다.

방문 이후, 콘실과 나는 뉴욕을 떠나 전세계의 그레이트 드래곤을 찾는 여정의 첫 목적지인 메인 주의 바 하버로 향했다. 이곳은 국립 아카디아 드래곤 보호구역(Acadia National Dragon Preserve)의 중심지로, 긴 해안가를 아카디안 드래곤들이 둥지를 틀 수 있도록 보호하고 있다. 우리는 뉴욕에서 보스턴으로 옮겨 마운트데저트 섬(Mt. Desert Island)의 슬루프 선 '윈드드래곤(WindDragon)'의 선장 애이버리 윈슬로우(Captain Avery Winslow)와 함께 몇 주간 여행을 할 것이다. 우리가 이 지역의 드래곤들을 연구하고 그림을 그릴 동안 그가 우리의 가이드가 되어줄 예정이다.

우리의 여행 가이드, 애이버리 윈슬로우

윈드드래곤 호
돛대가 하나인 이 윈드드래곤 호가 이번 여정의 집이었다. 이 19세기식의 슬루프 선으로 국립 아카디아 드래곤 보호구역의 군도를 항해하며 그곳에 서식하는 드래곤들을 관찰하고 그릴 수 있었다.

APR 13

Acadia National Dragon Preserve

Isle au Haut, ME

USA

ANDP

acadia national dragon preserve

ACADIA
NATIONAL DRAGON
PRESERVE

생태

아카디안 그린 드래곤은 북아메리카에서 가장 큰 드래곤으로, 몸 길이 최대 23m, 날개 넓이 26m까지 자란다. 암컷은 5년에 한 번씩만 알을 낳는데 한 번에 하나에서 세 개의 알을 낳는다. 한 쌍의 드래곤들은 해안가의 둥지에 함께 살며 암컷이 포식자로부터 둥지와 새끼를 지키는 동안 수컷은 바다에서 사냥을 한다.

전세계에 분포한 대부분의 그레이트 드래곤의 서식지인 높은 해안 절벽은 많은 이점이 있다. 바람이 많이 부는 높은 곳은 드래곤이 쉽게 날 수 있게 하는데, 새끼 드래곤들은 세 살이 되면 나는 법을 배운다. 외딴 곳에 위치한 동굴이나 레어는 나는 법을 배우기 전까지의 어린 드래곤들에게 안전한 서식지가 된다. 날 수 있게 되면 수컷 새끼 드래곤은 동굴을 떠나 자신만의 가족을 꾸릴 새 레어를 찾기 시작한다.

그린 드래곤은 매우 오래 살며, 가장 오래된 개체인 모하크는 1768년 최초의 발견 기록이 남아있다. 동면이 아카디안 드래곤의 이런 긴 수명을 가능케 한다. 드래곤은 생의 2/3 이상을 자는 것으로 알려졌으며, 이를 통해 신진대사를 수 개월 동안 늦춘다. 나이 많은 드래곤들은 일종의 장기 수면상태에 들어갈 수 있으며 수년을 먹지 않고 버틸 수 있다. 다 자란 아카디안 그린 드래곤은 최대 무게가 7,700kg까지 나가며 매일 70kg 이상의 고기를 먹어야 한다. 주식은 작은 고래나 알락돌고래인데, 더 큰 드래곤들은 다 자란 범고래도 잡아 나를 수 있다고 알려져 있다.

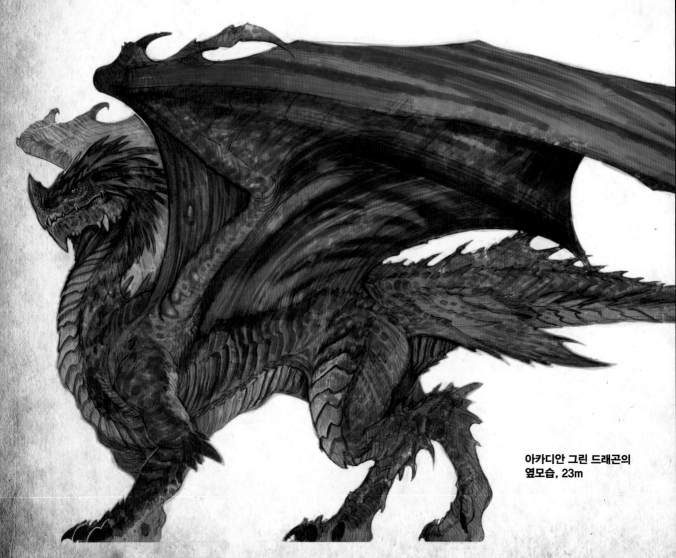

**아카디안 그린 드래곤의
옆모습, 23m**

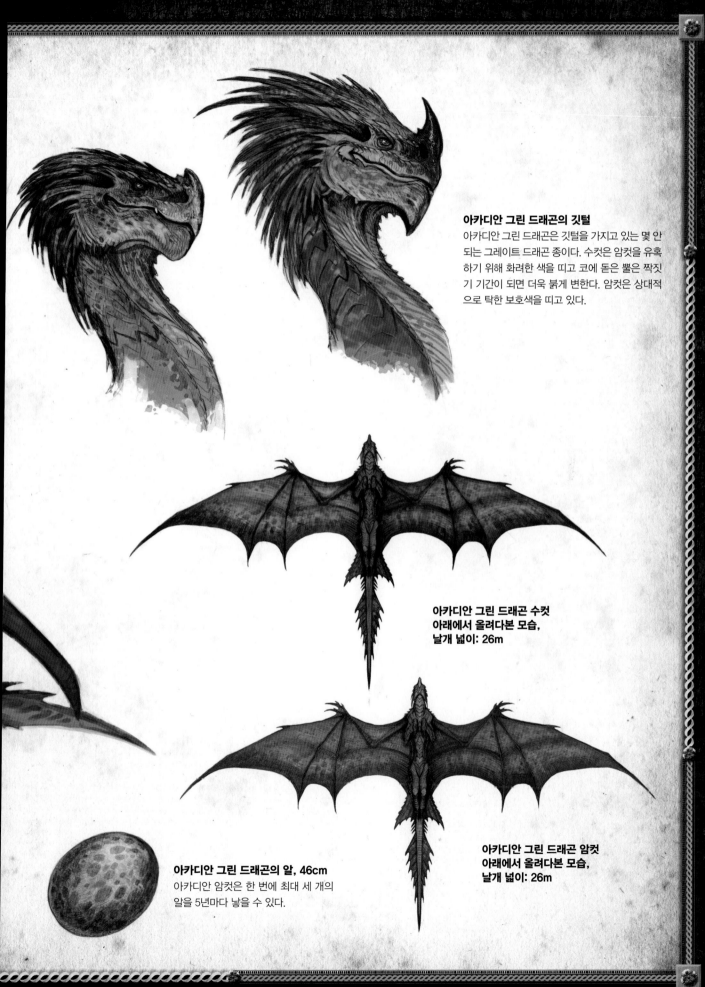

아카디안 그린 드래곤의 깃털
아카디안 그린 드래곤은 깃털을 가지고 있는 몇 안
되는 그레이트 드래곤 종이다. 수컷은 암컷을 유혹
하기 위해 화려한 색을 띠고 코에 돋은 뿔은 짝짓
기 기간이 되면 더욱 붉게 변한다. 암컷은 상대적
으로 탁한 보호색을 띠고 있다.

아카디안 그린 드래곤 수컷
아래에서 올려다본 모습,
날개 넓이: 26m

아카디안 그린 드래곤 암컷
아래에서 올려다본 모습,
날개 넓이: 26m

아카디안 그린 드래곤의 알, 46cm
아카디안 암컷은 한 번에 최대 세 개의
알을 5년마다 낳을 수 있다.

습성

다른 그레이트 드래곤과 마찬가지로 아카디안 그린 드래곤도 바위가 많은 해안가에 둥지를 튼다. 아카디안 드래곤의 주식은 북대서양의 고래와 해양 포유류 등이며, 특히 가을에는 남쪽으로 이동하는 범고래와 거두고래를 먹는다. 아카디안 수컷은 바위가 많은 동굴이나 바다가 내려다보이는 외진 절벽에 둥지를 틀고 늦여름에 복잡한 짝짓기 의식을 시작한다.

아카디아의 서식지
메인 주의 아름다운 바위 해안가나 북동쪽의 바닷가는 아카디안 그린 드래곤의 자연 서식지이다. 아카디아 국립 드래곤 보호구역은 1923년 설립되었다. 이 그림은 야외에서 그린 것이다.

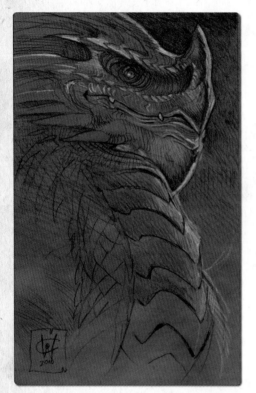

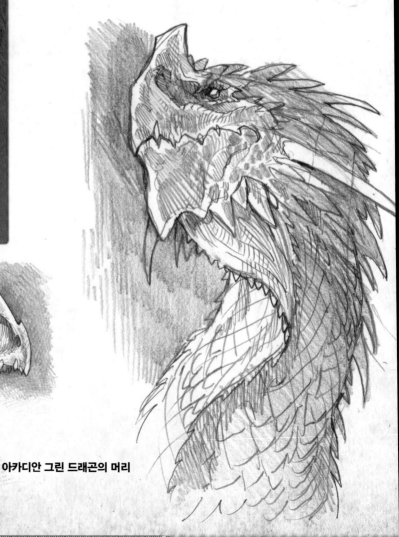

아카디안 그린 드래곤의 머리

18

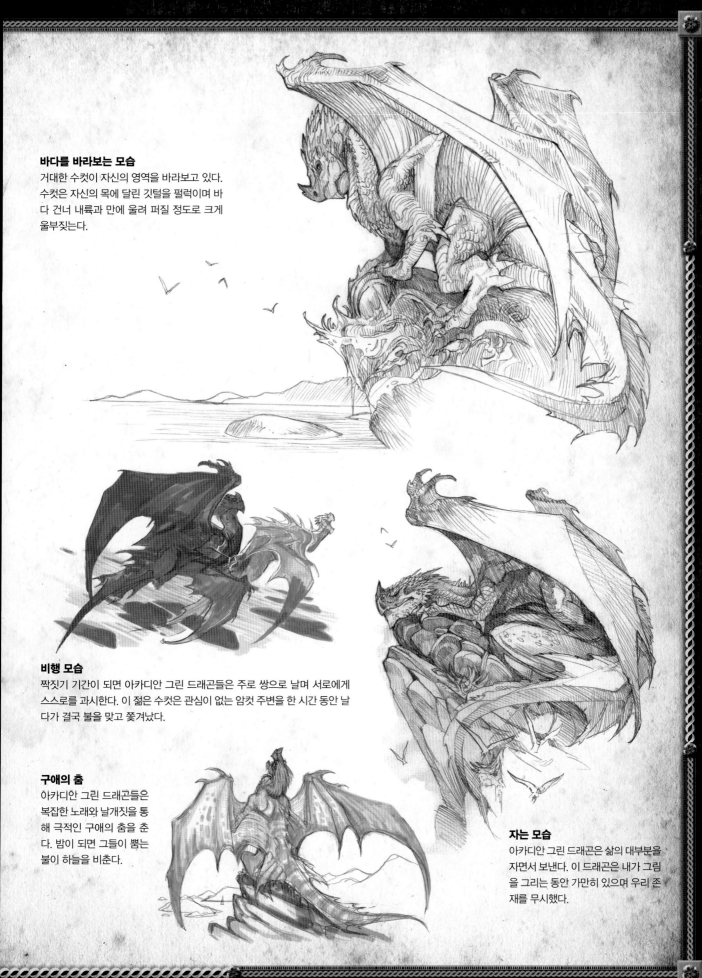

바다를 바라보는 모습

거대한 수컷이 자신의 영역을 바라보고 있다.
수컷은 자신의 목에 달린 깃털을 펄럭이며 바
다 건너 내륙과 만에 울려 퍼질 정도로 크게
울부짖는다.

비행 모습

짝짓기 기간이 되면 아카디안 그린 드래곤들은 주로 쌍으로 날며 서로에게
스스로를 과시한다. 이 젊은 수컷은 관심이 없는 암컷 주변을 한 시간 동안 날
다가 결국 불을 맞고 쫓겨났다.

구애의 춤

아카디안 그린 드래곤들은
복잡한 노래와 날개짓을 통
해 극적인 구애의 춤을 춘
다. 밤이 되면 그들이 뿜는
불이 하늘을 비춘다.

자는 모습

아카디안 그린 드래곤은 삶의 대부분을
자면서 보낸다. 이 드래곤은 내가 그림
을 그리는 동안 가만히 있으며 우리 존
재를 무시했다.

역사

최초로 그린 드래곤을 발견했다는 기록은 1602년 영국 탐험가 바솔로뮤 고스놀드(Bartholomew Gosnold)가 뉴잉글랜드의 지도를 만들 때 남긴 것으로 "많은 만에 거대한 드래곤이 살고 있다(중략)"라고 기록되어 있다. 드래곤들은 북쪽으로는 뉴펀들랜드부터 남쪽으로는 뉴욕의 허드슨 강 계곡에 이르는 북아메리카의 뉴잉글랜드 해안선을 따라 수천 년 동안 살아온 것으로 알려져 있다. 메인 주의 페놉스콧 족은 그린 드래곤을 '스코게소'라고 불렀고, 뉴욕의 초기 네덜란드 이주민들은 '그로인드라크'라고 불렀다. 초기 정복자들은 드래곤이 많다는 사실을 알고 있었으며, 초기의 고래잡이들도 종종 그린 드래곤이 급습해 막 잡은 고래를 작살에서 낚아채갔다는 기록을 남겼다.

이러한 달갑잖은 만남에도 불구하고 그린 드래곤은 초기 미국인들에게 자부심의 근원이었으며, 독립전쟁 당시 힘과 독립의 상징으로 쓰였다. 보스턴이 내려다보이는 벙커 힐은 한때 드래곤의 레어를 볼 수 있는 관광지로 알려졌었다. 벤자민 프랭클린은 그린 드래곤을 국가 상징으로 만들 것을 제안했지만, 대머리 독수리에 자리를 뺏겼다.

19세기, 포경과 어획 산업으로 물고기와 고래의 수가 줄어들었고 이에 따라 드래곤의 개체 수도 급감했다. 보스턴, 포츠머스, 그리고 뉴헤이븐과 같은 해안 도시의 산업화는 그린 드래곤의 주요 서식지를 파괴했다. 2차 세계대전 시기까지 100마리가 채 안 되는 드래곤만이 살아남았으며, 많은 생물학자들이 멸종을 우려했다.

1972년 그린 드래곤의 절박한 상황을 알리기 위해 세계 드래곤 기금과 그레이트 드래곤 신탁(Great Dragon Trust)이 설립되었다. 1993년 연방 공원 관리청(Federal Park Service)은 메인 주의 아카디아 국립공원에 인접한 곳에 아카디아 국립 드래곤 보호구역을 만들었다. 그 이후 다른 해안선도 드래곤 보호구역으로 지정되었지만, 그린 드래곤은 아카디아 보호구역 안에서 가장 번성할 수 있었다. 오늘날, 고래 보호와 비슷한 관리 덕분에 그린 드래곤의 숫자는 증가했다.

19세기 드래곤 사냥꾼들의 작살
애이버리 선장은 19세기 당시 고래잡이들은 잡은 고래를 뺏으려는 드래곤들과 많이 마주쳤었다고 알려줬다. 때문에 드래곤 사냥은 포경 무역에 중요한 부분이 되었다.
출처 New England Draconological Society

드래곤 분수 조각
뉴욕 동물원의 드래곤 하우스 밖에 위치한 어거스터스 세인트 고든스 드래곤 분수 조각

아카디아 글리프(상형문자)
초기 아메리카 원주민들이 만든 아카디안 그린 드래곤 암면 조각, 1400년대 추정. 출처: 보스턴의 뉴잉글랜드 드라코놀지 연구원(New England Draconology Institute)

아카디아 술집
미국 혁명 당시 아메리칸 드래곤은 힘과 자유의 상징이었다. 보스턴의 그린 드래곤 술집은 "혁명의 본부"라고 불렸고, 그곳에서 보스턴 차 사건이 계획되었다. J.R.R. 톨킨의 "반지의 제왕"에도 호빗 마을 외곽 바이워터라는 마을에 '그린 드래곤'이라는 술집이 나온다.

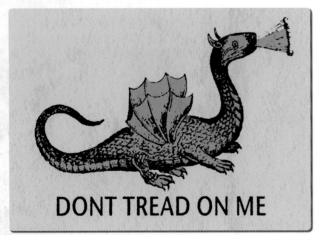

상징적 의미
자유의 상징으로 사용된 아카디안 그린 드래곤은 나라가 건국될 때부터 미국의 상징이었다. 출처: 보스턴의 뉴잉글랜드 드라코놀지 연구원

그린 마운틴 롯지

윈슬로우 선장은 아카디안 그린 드래곤의 역사에 대해 많은 걸 알고 있었다. 우리는 긴 시간 동안 아름다운 섬들을 항해하며 그의 이야기를 들었다. 그는 한때는 아카디안 그린 드래곤이 마운트데저트 섬의 캐딜락 산(457m) 꼭대기에 둥지를 틀고 살았기 때문에 그 산을 그린 마운틴이라고 불렀다고 했다. 덕분에 유명 관광지가 되어 빅토리아 시대에는 많은 사람들이 드래곤을 보기 위해 몰려들었고, 결국 산 정상에 '그린 마운틴 호텔'이라고 불리는 규모가 큰 숙박시설이 세워졌다. 하지만 1895년에 호텔에 화재가 났고, 그 이후 아무도 산 정상에 건물을 지으려 하지 않았다고 한다.

아카디안 그린 드래곤

스튜디오로 돌아온 나는 큰 사이즈의 아카디안 그린 드래곤을 그리기로 계획했다. 마운트데저트 섬에서 했던 여러 장의 스케치와 조사들을 다시 훑어보는 것으로 작업을 시작했다. 그리고 아카디안 그린 드래곤의 웅대한 모습을 잘 표현할 수 있도록 기본 균형이 잡힌 구성을 잡기 위해 간단한 스케치를 했다. 목표는 사전 조사에서 안 다음의 요소들을 포함하는 것이다:

· 녹색 무늬
· 해안 환경
· 머리에 난 깃털 러플(장식)

1 섬네일 스케치 완성

섬네일 스케치를 여러 장 그려보며 구도, 형태, 비율을 잡는다. 이 단계에서 한 모든 작업은 다음 작업으로 가려질 것이기 때문에 유연하게, 실험적으로 그려보도록 한다. 드로잉은 단계별로 완결된 작업이 아닌, 연속된 과정이라는 것을 기억해야 한다. 나는 사자처럼 벼랑 위에 거만하게 서있는 모습을 떠올렸고, 자신감 넘치는 몸짓을 나타내고자 하였다.

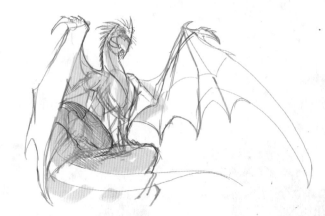

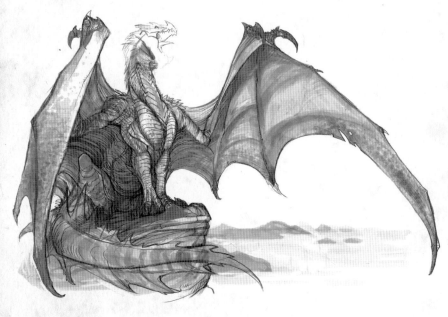

2 최종 드로잉 완성

기본 윤곽과 형태를 잡은 후에, 드래곤의 디테일을 추가하고 흥미로운 요소들을 첨가하여 구성을 마무리한다. 이 작업을 할 때 메인 주에서 했던 해부학 공부가 도움이 되었다. 해부학적 정확성을 높이기 위해 초기 디자인에서 첨가(수정)해야 할 부분이 있었다.

난 도중에 그림을 바꾸는 것이 일반적이라는 점을 강조하고자 한다. 이는 드로잉 과정의 일부이다. 나도 첫 시도에 그림이 잘 되지 않으면 학생들이 낙담한다는 것을 알고 있다. 포기하지 말아라. 예술가로서 최종 결과에 만족할 때까지 그림을 수없이 바꾸고 수정을 해야 할 것이다.

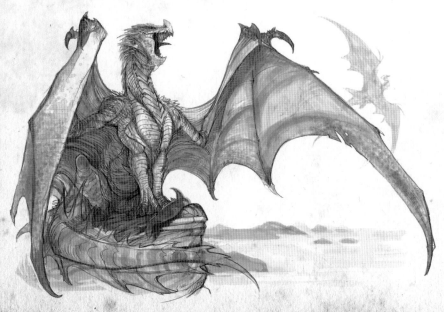

3 해부학적 구조와 포즈 다듬기

그림을 발전시키면서, 난 드래곤의 해부학적 구조와 자세를 수정했다. 레이어를 추가해 드래곤의 머리 모양을 바꾸었다. 또 배경에 두 번째 드래곤과 드래곤의 발 아래에 죽은 범고래를 그려 넣었다.

튜토리얼: 드로잉의 기본

연필은 의심의 여지없이 예술가가 쓸 수 있는 첫 번째이자 가장 중요한 도구로, 특히 젊고 배우는 단계일 때에는 더욱 그러하다. 메인에서 드래곤을 연구하는 동안, 콘실은 이 단순한 도구에 매혹되었으며 나에게 연필을 사용하는 기본적인 방법에 대해 질문했다. 나는 몇 가지 샘플을 스케치북에 그려서 콘실에게 어떻게 연필을 사용하는지 알려주고, 콘실도 몇몇 실험을 해봤다. 튜토리얼을 마치고 나면 그림의 최종 디지털 렌더링본을 확인하여 이런 테크닉들이 사용되었는지 확인해본다.

잡는 법 A
우리는 연필 심이 종이를 더럽히는 것을 피하기 위해 대부분 특정한 방법으로 연필 잡는 법을 배운다. 콘실처럼 연필을 잡으면 보시다시피 움직임이 매우 제한적이다. 손과 손가락이 매우 좁게 움직이고 연필의 끝은 세밀하게 조절되고, 대신 연필의 뒷부분이 크게 움직인다. 이는 짧게 굵은 듯한 빗살무늬 등을 특히 펜으로 작업을 할 때 완벽한 자세다.

잡는 법 B
반대로, 연필을 길게 잡고 그림을 그리면, 손목 혹은 팔을 중심으로 연필 끝으로 긴 곡선을 나타낼 수 있다. 또한 연필에 손의 무게가 더해지지 않고 연필을 쥔 부분에만 중량이 실려 연필 심과 종이에는 연필 본연의 무게만 실리게 된다. 이렇게 되면 훨씬 표현적이고 섬세한 연필 자국이 남으며 심도 덜 깨진다.

선 연습하기
선 그리기 연습은 옛날의 대 화가들까지 거슬러 올라간다. 뒤러, 다 빈치, 미켈란젤로와 렘브란트는 모두 선을 사용하여 종이에 아이디어를 스케치하였다. 예시는 내가 그림을 그릴 때 사용하는 몇 가지 선 모양이다. 여러 실험을 통해 자신에게 맞는 선 모양을 찾도록 한다.

해칭(선영, hatching)
선영 무늬는 선을 사용하는 여러 방법 중 흔한 그림 기법이다. 윤곽을 잡고 무늬를 그리며 그리고자 하는 대상의 형태를 천천히 나타내도록 한다. 예시는 직선의 선영과 방향성을 보이는 선영을 나타냈다.

그러데이션
단순한 그러데이션은 선 사용법을 익히기에 완벽한 준비운동이다. 가능한 가볍게 연필을 쥐고, 가능한 어둡게 칠을 한다.

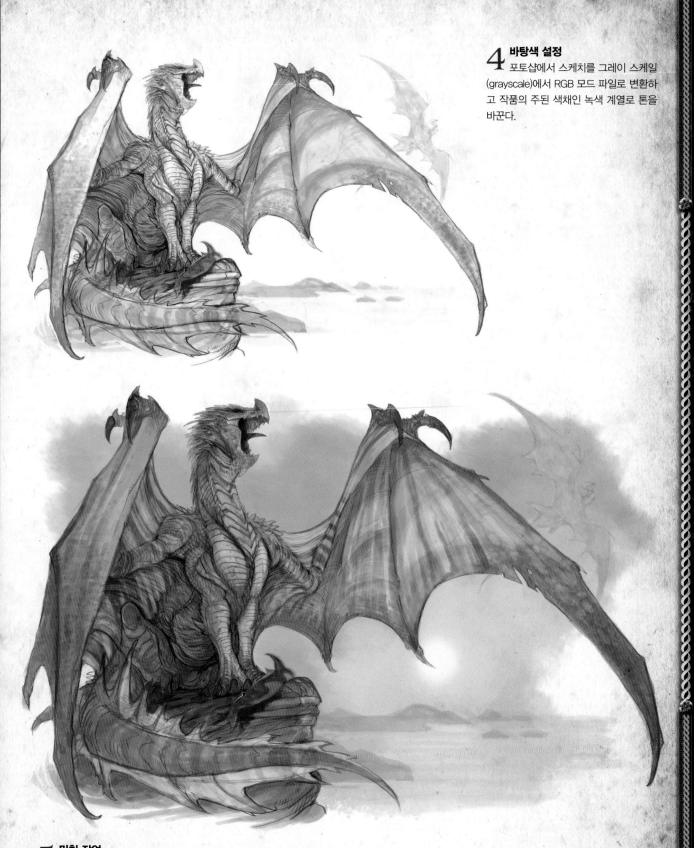

4 바탕색 설정

포토샵에서 스케치를 그레이 스케일 (grayscale)에서 RGB 모드 파일로 변환하고 작품의 주된 색채인 녹색 계열로 톤을 바꾼다.

5 밑칠 작업

표준 모드에서 50% 불투명도의 새로운 레이어를 만든다. 컬러 팔레트에서 각 요소에 고유색을 대략적으로 칠하고, 날개의 색과 햇빛이 자연스럽게 드러나도록 날개의 반투명한 녹색과 햇빛의 주황색을 조화롭게 표현한다.

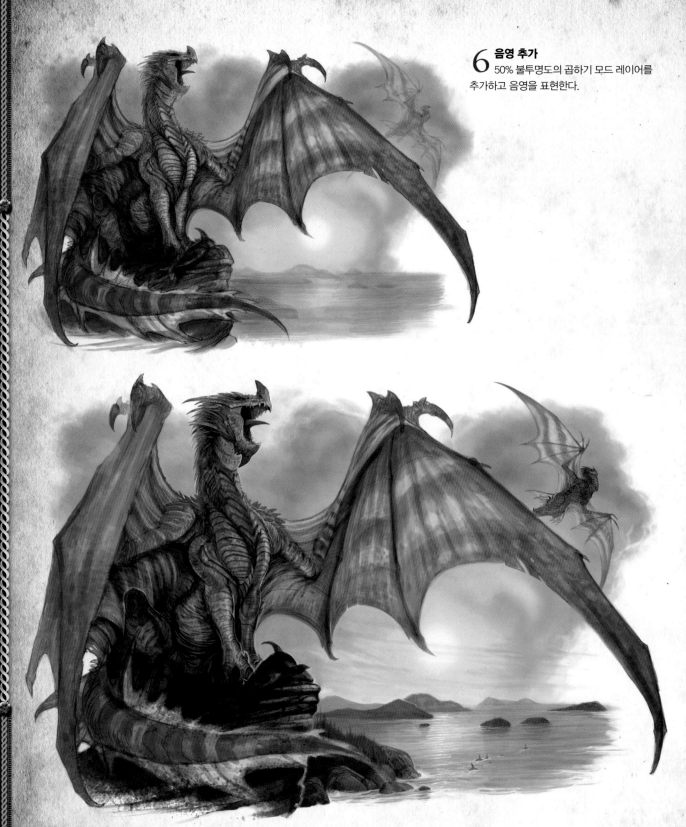

6 음영 추가
50% 불투명도의 곱하기 모드 레이어를
추가하고 음영을 표현한다.

7 배경 다듬기
배경 요소들을 다듬기 시작한다. 배경의 형체를 유지하기 위해 낮은 채도와 대비를 활용하여 디테일을 개괄적으로
표현한다. 이는 대기 원근법을 완성하는 데에 도움이 된다. 나는 불투명한 물감으로 드래곤의 꼬리를 앞쪽으로 가져와
바위와 구분해주었다. 이 단계에서는 드래곤의 어떤 부분이든 전경보다 어두우면 안 된다.

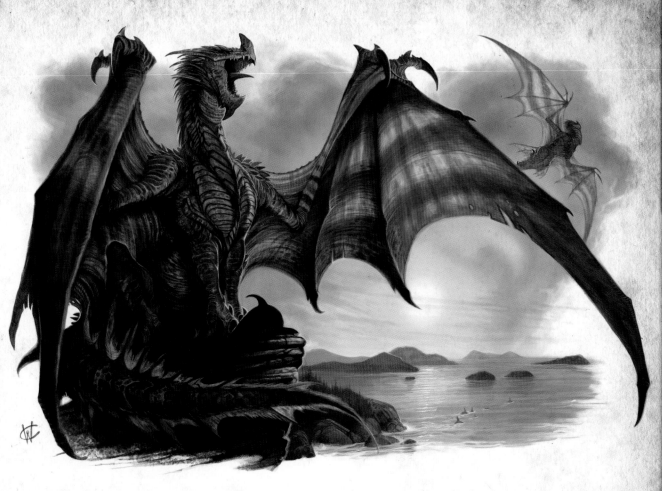

8 전경 디테일 및 마무리 작업 추가

드래곤의 디테일을 다듬도록 한다. 이 단계에서 색깔은 더욱 진하고, 브러시는 더욱 불투명하고 작아지며, 대비는 높아진다. 노란 빛이 녹색의 날개를 통과하며 진한 황녹색이 된다는 점을 신경 써야 한다. 신중함은 좋은 결과를 가져올 것이다. 더욱 세밀하게 색을 칠하고 결과에 만족할 때까지 계속한다.

드라코렉서스 레이캬비쿠스(Dracorexus reykjavikus)

특징

분류(문): 드라코/아에로드라코포르메/드라코렉시대/드라코렉서스/드라코레이캬비쿠스

크기: 15~23m

날개 넓이: 26m

무게: 9,000kg

특징: 흰색부터 얼룩진 갈색까지 계절에 따라 색과 무늬가 다름; 넓게 수평으로 돋은 머리뿔; 삼각 날개; 위로 치솟은 부리; 암컷은 색이 더 흐리고 얼룩이 많음

서식지: 북대서양 해안 지역

보존 상태: 위협에 가까움

다른 이름: 화이트 드래곤, 극지방(Polar) 드래곤

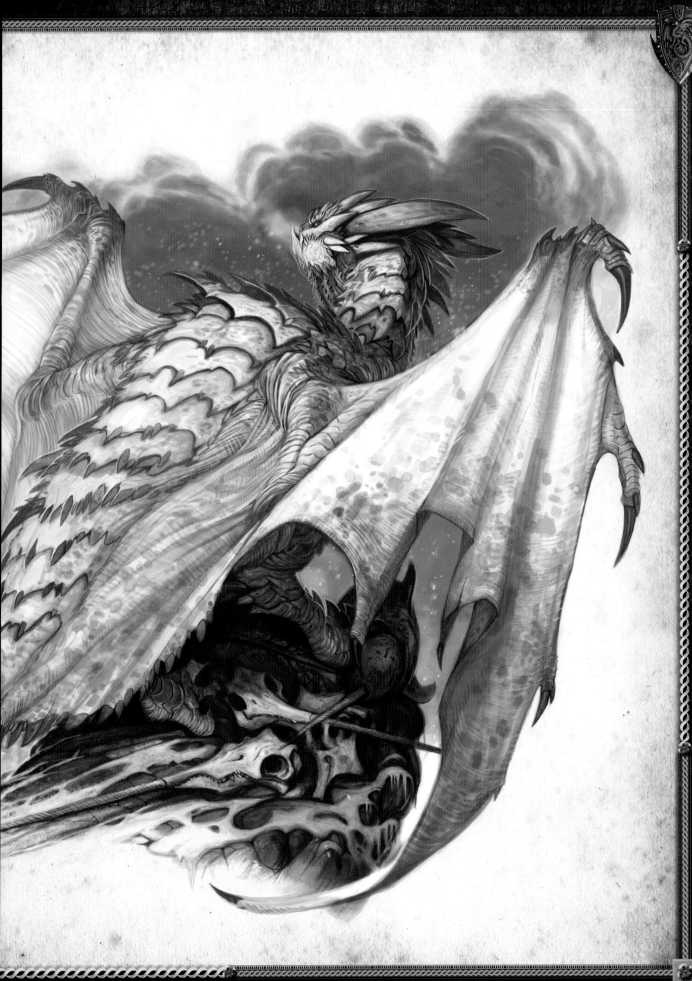

아이슬란드 여정

콘실과 나는 세계의 드래곤을 그리는 모험을 계속하기 위해 아이슬란드 레이캬비크에 도착했다. 이번에는 아이슬란드의 화이트 드래곤을 연구하고자 한다. 우리는 아이슬란드 가이드인 시구르드 니플헤임(Sigurd Niflheim)을 만났는데, 그는 레이캬비크에 있는 아이슬란드 자연사 박물관의 교수이자 스나이펠스네스(Snaefellsness) 드래곤 보호구역의 선임 관리인이다. 그는 최고의 가이드로 아이슬란드에서의 모험 중 아이슬란딕 드래곤에 대한 소중한 정보를 알려주었다. 우리는 레이캬비크의 박물관에서 며칠을 보내며 아이슬란딕 드래곤의 생태에 대해 공부한 후, 야생의 드래곤을 관찰하기 위해 드래곤 보호구역으로 갈 것이다.

**우리 여행의 가이드,
시구르드 니플헤임**

Snæfellsnes Dreki Varðveita

í gildi þangað til
SEPT

2008

Snaefellsnes Dragon Sanctuary

드래곤의 숨(결)
여름이면 아이슬란드에
자생하는 이 야생화의 흰
꽃잎이 산을 뒤덮는다.

Ísland náttúrugripasafn
iceland museum of natural history

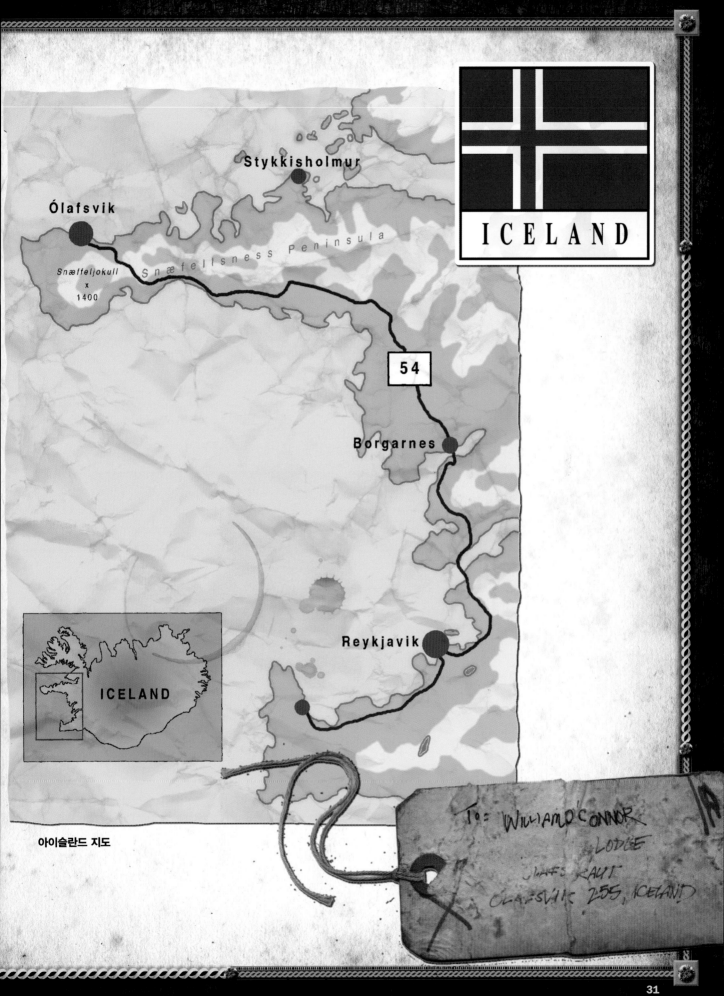

Stykkisholmur

Ólafsvik

Snæfeljokull
x
1400

S n æ f e l l s n e s s P e n i n s u l a

54

Borgarnes

Reykjavik

ICELAND

아이슬란드 지도

To: WILLIAM O'CONNOR
LODGE
ÓLAFS KAUT
OLAFSVIK 255, ICELAND

생태

아이슬란딕 화이트 드래곤은 북쪽으로는 그린란드, 서쪽으로는 캐나다의 프린스에드워드 섬(Prince Edward Island), 그리고 동남쪽으로는 스코틀랜드의 오크니 군도(Orkney Islands)에 걸친 지역에서, 아카디안, 웰시, 그리고 스칸디나비안 드래곤과 관계를 맺고 살아왔던 것으로 알려져 있다. 가장 유명한 만남은 물론 마비노기온(웨일스의 중세 기사도 이야기)에 나오는 영국의 웰시 드래곤과의 조우이다. 이 네 종류 드래곤들의 영역은 특히 북해의 패로 제도에서 많이 겹친다.

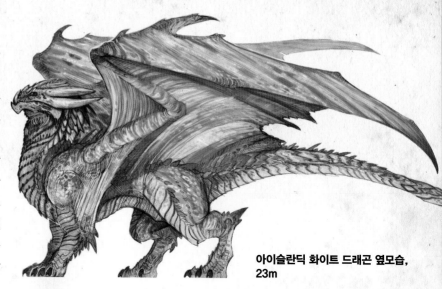

아이슬란딕 화이트 드래곤 옆모습, 23m

아이슬란딕 화이트 드래곤 여름에 아래에서 올려다본 모습, 날개 넓이: 26m

아이슬란딕 화이트 드래곤 겨울에 아래에서 올려다본 모습

색과 무늬 변화
아이슬란드의 드래곤들은 색과 무늬가 매우 다양하다. 날개 무늬로 각 개체를 쉽게 구분할 수 있다. 가이드 시구르드 니플헤임은 모든 그레이트 드래곤 종 중 계절에 따라 색과 무늬가 가장 많이 변하는 것이 아이슬란딕 드래곤이라고 했다. 물론 다른 드래곤처럼 암컷과 수컷의 차이도 있지만. 화이트 드래곤은 북극 여우와는 달리 봄에서 겨울로 가면서 색이 바뀐다. 또 아이슬란드에서 비교적 흔한 화산 폭발에도 드래곤은 보호색을 극적으로 바꾼다. 니플헤임은 화산 폭발 이후 그가 수년 동안 쫓아온 드래곤들이 같은 계절 동안 보호색을 바꾸기도 했다고 알려줬다.

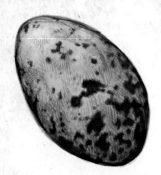

아이슬란딕 화이트 드래곤의 알, 41cm
아이슬란드 자연사 박물관의 샘플을 보고 스케치
한 것이다. 부화까지 수년이 걸리기도 하는데 암컷
은 부화 전까지 계속 둥지를 지킨다. 아이슬란딕 화
이트 드래곤의 알은 날씨가 너무 추워지면 동면을
취하기도 한다.

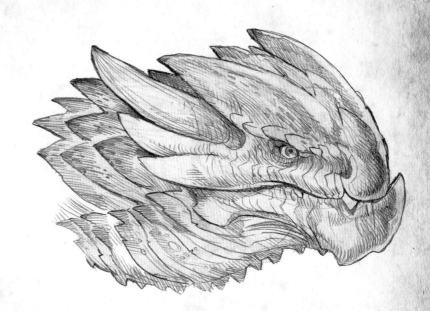

어린 아이슬란딕 화이트 드래곤
어린 아이슬란딕 화이트 드래곤은 가장 큰 특징인
뿔이 아직 작다.

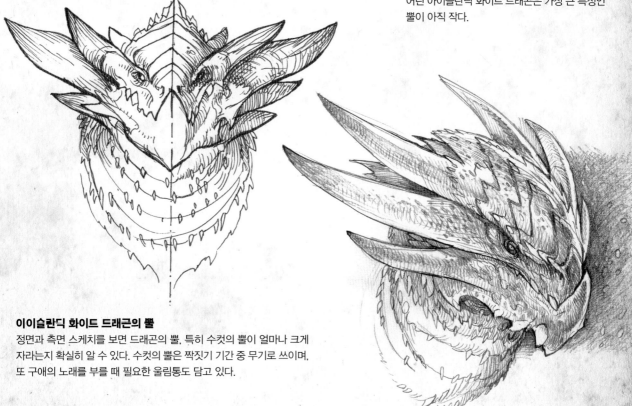

이이슬란딕 화이드 드래곤의 뿔
정면과 측면 스케치를 보면 드래곤의 뿔, 특히 수컷의 뿔이 얼마나 크게
자라는지 확실히 알 수 있다. 수컷의 뿔은 짝짓기 기간 중 무기로 쓰이며,
또 구애의 노래를 부를 때 필요한 울림통도 담고 있다.

습성

전세계의 다른 그레이트 드래곤과 달리, 아이슬란딕 화이트 드래곤은 번식력이 강해 좋은 서식지를 차지하기 위한 영토 경쟁이 매우 치열하다. 봄철이면 수컷은 좋은 둥지를 차지하기 위해 뿔을 무기로 싸움을 벌이는데 이 결투는 매우 거칠기 때문에 나이 많은 수컷을 보면 결투로 생긴 상처를 쉽게 찾을 수 있다. 둥지나 레어를 위한 적절한 장소가 정해지면, 아이슬란딕 화이트 드래곤은 둥지를 틀고 불을 뿜고 화려한 목 아랫볏을 뽐내며 구애의 노래로 암컷을 유혹한다.

크기에 따라 화이트 드래곤은 주로 서식지 주변의 물고기와 고래목 동물을 잡아먹고 산다. 어릴 때는 북대서양의 다랑어를 주식으로 하고, 성인으로 자라면 범고래나 어린 혹등고래, 참고래와 긴수염 고래 등을 먹는다.

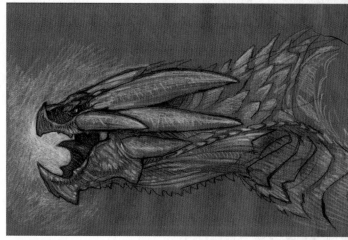

불 혹은 얼음?
많은 사람들이 아이슬란딕 드래곤이 얼음을 뿜어낼 수 있다고 착각한다. 다른 그레이트 드래곤처럼 불을 뿜기는 하지만, 아이슬란딕 드래곤은 흡열성 호흡을 하기 때문에 낮은 기온 때문에 생긴 서리 기둥이 마치 얼음을 뿜는 것처럼 보여 착각을 하게 한다.

아이슬란드의 서식지
아이슬란드는 눈 덮인 산과 활화산이 공존하는 격동의 아름다움을 지닌 땅이다. 이러한 환경에서 살아남기 위해 아이슬란딕 화이트 드래곤은 생존의 대가가 되어야 한다.

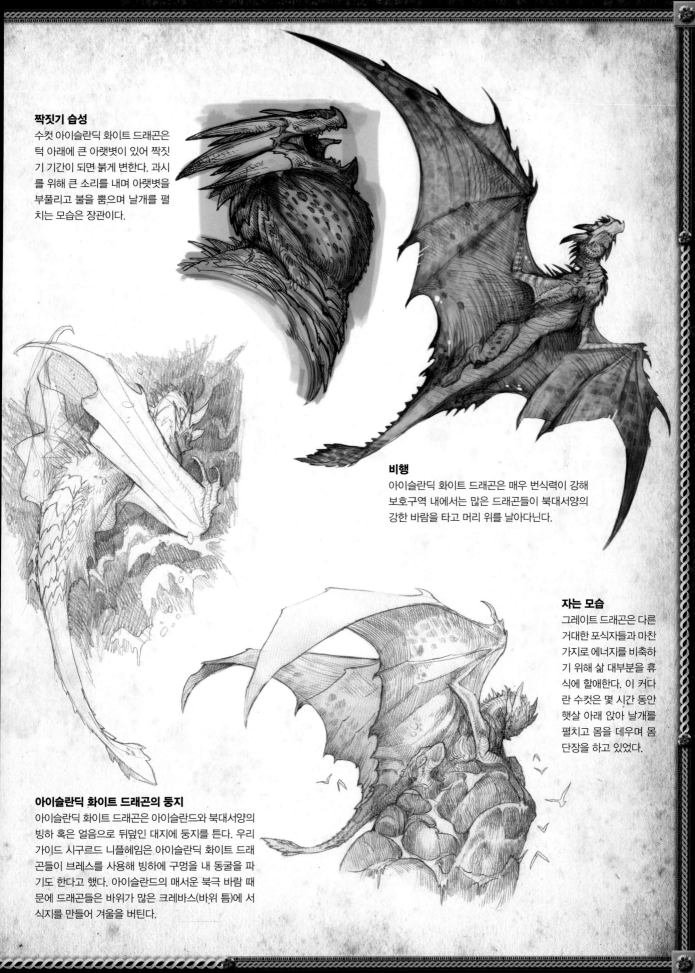

짝짓기 습성

수컷 아이슬란딕 화이트 드래곤은
턱 아래에 큰 아랫볏이 있어 짝짓
기 기간이 되면 붉게 변한다. 과시
를 위해 큰 소리를 내며 아랫볏을
부풀리고 불을 뿜으며 날개를 펼
치는 모습은 장관이다.

비행

아이슬란딕 화이트 드래곤은 매우 번식력이 강해
보호구역 내에서는 많은 드래곤들이 북대서양의
강한 바람을 타고 머리 위를 날아다닌다.

자는 모습

그레이트 드래곤은 다른
거대한 포식자들과 마찬
가지로 에너지를 비축하
기 위해 삶 대부분을 휴
식에 할애한다. 이 커다
란 수컷은 몇 시간 동안
햇살 아래 앉아 날개를
펼치고 몸을 데우며 몸
단장을 하고 있었다.

아이슬란딕 화이트 드래곤의 둥지

아이슬란딕 화이트 드래곤은 아이슬란드와 북대서양의
빙하 혹은 얼음으로 뒤덮인 대지에 둥지를 튼다. 우리
가이드 시구르드 니플헤임은 아이슬란딕 화이트 드래
곤들이 브레스를 사용해 빙하에 구멍을 내 동굴을 파
기도 한다고 했다. 아이슬란드의 매서운 북극 바람 때
문에 드래곤들은 바위가 많은 크레바스(바위 틈)에 서
식지를 만들어 겨울을 버틴다.

역사

아이슬란딕 화이트 드래곤은 역사상 가장 유명하며 개체 수가 많은 드래곤 중 하나로, 가장 많았을 때는 먹이 공급이 드래곤의 개체 수를 따라잡지 못할 정도였다. 중세 초기에는 아이슬란딕 화이트 드래곤이 스칸디나비안 블루 드래곤, 웰시 레드 드래곤의 영역까지 들어왔다는 보고가 있었는데, 가장 유명한 일화는 중세 웨일스 설화인 마비노기온(Mabinogion)이다. 이 이야기에서 화이트 드래곤이 브리튼 섬에서 레드 드래곤을 공격하는데, 결국 루드 왕(King Lludd)이 두 마리 드래곤을 모두 물리쳤다. 화이트 드래곤이 500년 전에는 남쪽 웨일스까지 분포했다는 것은 매우 놀라운 사실로, 그들의 번식력이 얼마나 강한지 알 수 있다. 이후 아이슬란드가 식민화되었을 때 드래곤의 개체 수가 감소했지만, 여전히 화이트 드래곤은 가장 개체 수가 많은 종이다.

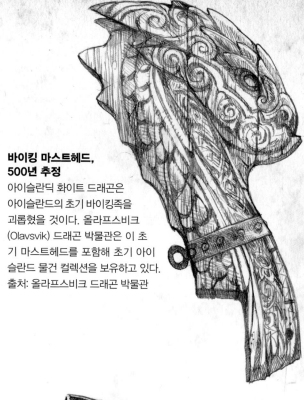

**바이킹 마스트헤드,
500년 추정**
아이슬란딕 화이트 드래곤은 아이슬란드의 초기 바이킹족을 괴롭혔을 것이다. 올라프스비크 (Olavsvik) 드래곤 박물관은 이 초기 마스트헤드를 포함해 초기 아이슬란드 물건 컬렉션을 보유하고 있다.
출처: 올라프스비크 드래곤 박물관

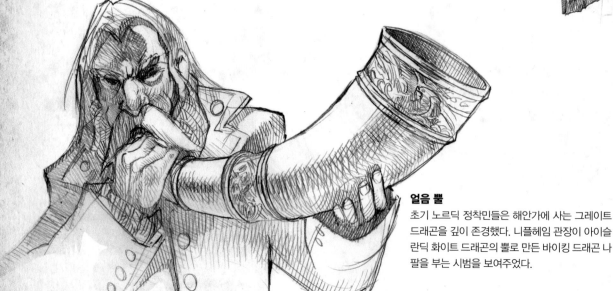

얼음 뿔
초기 노르딕 정착민들은 해안가에 사는 그레이트 드래곤을 깊이 존경했다. 니플헤임 관장이 아이슬란딕 화이트 드래곤의 뿔로 만든 바이킹 드래곤 나팔을 부는 시범을 보여주었다.

화이트 드래곤 목격담
우리는 밤에 아이슬란드의 해안을 따라 노래를 부르며 드라마틱하게 불을 뿜는 드래곤들을 보았다. 매우 환상적인 광경이었다. 화이트 드래곤은 밤에 더 활발하게 불을 뿜거나 사냥 등을 하는데. 고래와 물고기들도 이 시간에 가장 활동적이다.

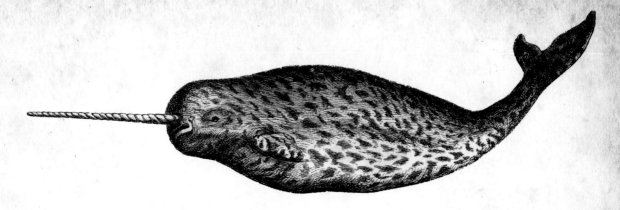

일각돌고래와의 대립

예전부터 아이슬란딕 화이트 드래곤의 주된 먹이는 정체 모를 동물인 일각돌고래였다. 아이슬란딕 화이트 드래곤이 사는 극지방의 일각돌고래는 드래곤에 대한 자연 방어를 할 수 있게 진화한 몇 안 되는 동물 중 하나이다.

유럽인들은 수 세기 동안 일각돌고래의 긴 뿔을(실제로는 이빨이다) 유니콘의 뿔이라 생각했고, 이누이트 족은 그 뿔에 신비로운 힘이 담겨있다고 여겨왔다. 20세기에도 이 뿔은 여전히 과학자들을 혼란스럽게 했는데, 얼음을 깨기 위해, 사냥 도구, 혹은 수컷들끼리 싸우기 위한 무기라고 믿었다. 하지만 최근 일각돌고래가 이 뿔로 드래곤의 공중 공격을 막을 수 있다는 사실이 알려졌다. 최대 100마리까지 무리를 지어 다니는 일각돌고래는 드래곤이 보이면 무리를 지어 새끼와 암컷을 보호하고, 다 자란 수컷들은 집단으로 수면 위로 뛰어올라 공중에서 오는 공격을 막아낸다. 많은 아이슬란딕 화이트 드래곤에게 일각돌고래를 공격하다 얻은 상처가 있다.

스나이펠스네스(Snaefellsness) 드래곤 보호구역

스나이펠스네스 드래곤 보호구역에서 캠핑을 하는 동안 밤이면 니플헤임 관장은 우리에게 아이슬란딕 화이트 드래곤에 대한 환상적인 이야기를 많이 들려주었다. 제일 환상적인 건 폰 하드윅(Von Hardwigg) 교수의 이야기였다. 1864년 교수는 스나이펠스네스의 산등성이에서 땅 속 깊은 곳으로 이어지는 동굴을 발견했는데 그의 모험은 거대한 도마뱀과 마치 다른 세상처럼 대단한 자연 환경에 대한 놀라운 이야기로 가득했다.

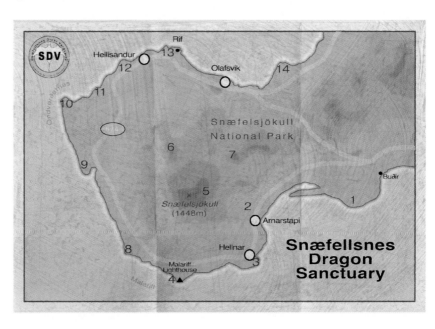

아이슬란딕 화이트 드래곤

아이슬란딕 화이트 드래곤을 그릴 때, 지금까지 얻은 드래곤의
요소들을 아이템화해본다:

· 백색 무늬
· 북극 환경
· 거대한 삼각형 날개 디자인
· 넓은 뿔과 위로 치솟은 부리

1 섬네일 스케치 만들기

종이에 연필로 드래곤은 대략적으로
표현하고, 아이슬란딕 화이트 드래곤의
거대함을 담을 수 있도록 전체적으로 균
형 잡힌 기본 구도를 잡는다. 이 종의 특
징인 넓은 삼각형 날개가 디자인에서 중
요한 요소이므로, 두드러지게 나타내도
록 한다.

틴트: 흰색

흰 빛깔은 틴트라고도 불린다. 중간의 회색부터 시작하
여 흰색의 다양한 틴트들은 보라, 분홍, 황녹, 그리고 청색
으로 변할 수 있고, 또한 어둡고 차가운 음영색으로도 바뀔
수 있다. 이 팔레트의 모든 색은 화이트 드래곤 최종 그림에
사용됐다. 최종 그림을 유심히 보고 색을 찾아보도록 한다.
흰색이 언제나 꼭 하얗지만은 않다는 것을 알게 될 것이다.

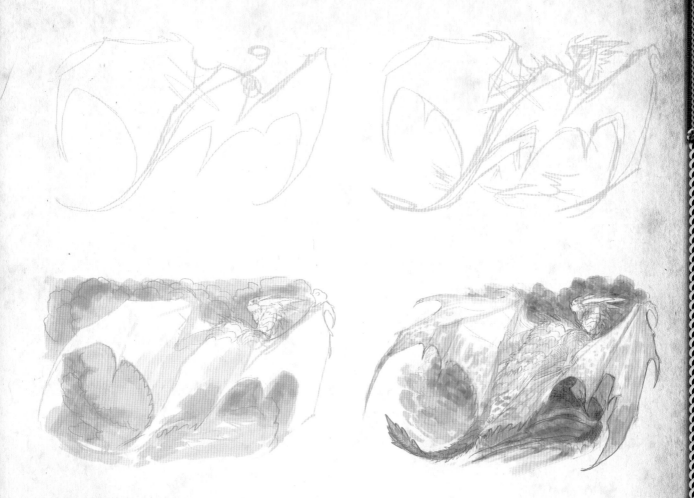

2 컴퓨터 사전 스케치 완성

포토샵으로 스케치를 그레이 스케일 문서로 만든다. 섬네일 자료를 토대로
채색을 시작한다. 사전 스케치는 전체 구성에서 균형이 어떻게 잡혔는지를 보
기 위해 주요한 것들을 대략적으로 배치해보는 단계이다. 이 단계에서는 단순한
윤곽과 골격 디자인을 활용하도록 한다. 어떤 도구를 사용하든 화면에 이미지의
크기, 배치를 정하는 중요한 단계이다.

튜토리얼: 흰색 위에 흰색

스튜디오에서 아이슬란딕 화이트 드래곤을 작업할 때, 난 아이슬란드에 있었을 때를 떠올렸다. 콘실과 니플헤임과 나는 스네펠스요쿨 산(Mt, Snaefellsjokull)의 비탈에서 험한 눈보라를 만났다. 덕분에 숙소에 머무르며 스케치를 하는 동안 콘실이 내게 그냥 흰 종이를 내왔다. "이게 뭐니?" 내가 묻자 "눈보라 속에 흰 드래곤입니다." 그가 말했고 우리 셋은 여행 중 가장 크게 웃었다. 하지만 콘실과 작업을 하며 문득 흰색은 무슨 색일까? 하는 생각이 들었다. 그림을 배울 때 첫 교훈 중 하나는 검은색과 회색과 흰색은 색이 아니라 색의 진한 정도라는 것이다. 물체를 색 값이 아니라 색 자체로 받아들이는 것은 시간과 연구가 필요한 기술이다. 흰색으로 보이는 것에서 색을 찾기 위해서는 연습이 필요하다.

우리가 흰색을 "보는" 광학적인 이유는 흰 물체가 다른 물체에 비해 우리 눈에 빛을 가장 많이 반사하기 때문이다. 이 밝은 물체는 구성 값에서 일반적으로 흰색으로 읽힌다. 흰 색조는 또한 빛으로부터 나오는 색 대부분을 반사한다. 예를 들어, 흰색의 티셔츠는 햇살 아래에서는 밝은 노란색이고 달빛 아래에서는 진한 파란색, 불빛에 비춰질 때는 밝은 주황색이다. 흰색을 찾기 위해서는 먼저 비춰지는 빛의 색과 정도를 알아야 한다. 이런 식의 색 변화는 모든 물체에서 볼 수 있지만, 흰색에서 가장 두드러지게 나타나기 때문에 주로 첫 번째 수업으로 다뤄지는 것이다.

흰색에 흰색을 올리는 연습은 스스로 해본다. 주변에 찾을 수 있는 어떤 것으로든 가능하다: 그릇, 흰 티셔츠. 달걀 등 뭐든지. 다양한 빛을 쏘아보며 색을 그려보도록 한다.

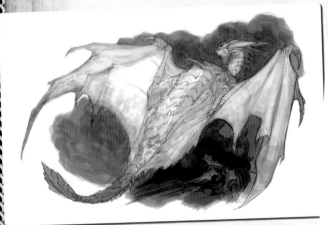

연습 A
따뜻한 노란 빛이 드래곤을 비춰 보라색 음영이 만들어졌다. 배경은 짙은 중간 보라색으로 드래곤의 색과 대비가 된다. 이는 개인적으로 내가 가장 좋아하는 색이다.

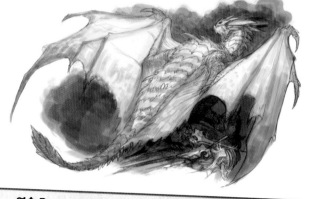

연습 B
부드럽고 시원한 빛이 따뜻한 그림자를 만들고 적갈색 배경이 밝은 청색과 대비를 이룬다. 푸른색은 보통 자연스러운 빛 색은 아니기 때문에, 이는 드래곤을 다소 부자연스러워 보이게 만든다.

연습 C
마지막으로, 밤 중에 달빛을 받는 드래곤을 그려보자. 분위기는 있지만 원하는 것보다 너무 단색이다.

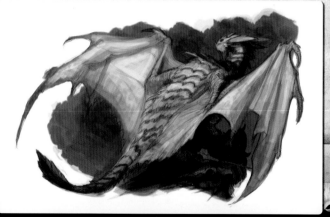

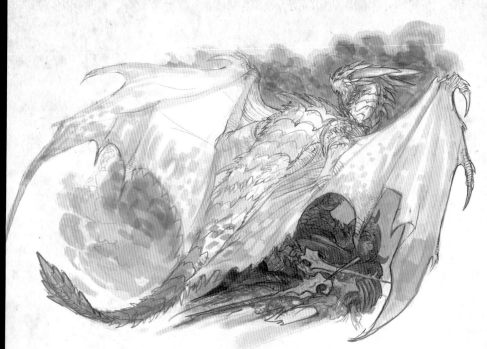

3 음영 및 색 값 변화 추가

사전 스케치에 드래곤의 해부학적 구조와 디자인을 점차적으로 추가한다. 흰색 배경에 흰색으로 표현하는 데에는 한계가 있기 때문에 음영과 색 값 변화를 사용한다. 형태에 나타나는 색의 정도와 색깔 대비는 초기 단계에서 만들어진다.

꼬리부터 코까지 강조된 원근감에 주의하며 카운터셰이딩 기법으로 앞에서 뒤까지 형태의 윤곽을 그린다. 밝은 날개와 대비되게 어두운 배경을 사용하고, 꼬리는 반대로 흰색 배경보다 더 어두운 실루엣으로 표현한다. 배경에 물결 효과를 준 결과 공간에 깊이감이 생겼다. 어떻게 날개가 배경보다 밝은 지, 또 구름에 가려진 끝부분이 어떻게 더 어두운 색을 띠는 지도 잘 봐야 한다.

4 디테일 수정

이미지의 크기를 36cm X 56cm의 300dpi 그레이 스케일로 바꿔 세부 작업을 한다. 이 단계에서는 아이슬란드에서 얻은 자료들을 활용하여 드래곤 그림에 살을 붙이도록 한다. 현실감은 디테일에서 나온다. 이 드래곤은 피부에 돌출된 부분이 있으며, 뿔과 얼굴에 다른 드래곤들과 싸우다 생긴 상처가 있다. 무늬는 불규칙적이고 자연스러워 보인다; 몸 골격을 따라 피부의 주름과 비늘이 접힌다.

5 색 설정
파일을 RGB 모드로 변경한 후 컬러 밸런스를
원하는 색으로 바꾸고 밑칠을 진행한다.

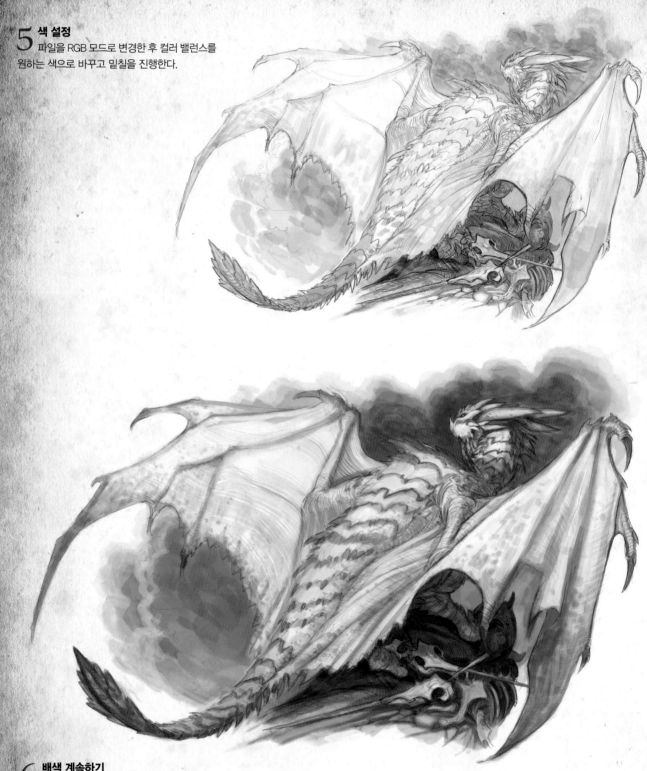

6 배색 계속하기
밑그림 위에 반투명한 레이어를 추가한다(에보슈–물감으로 대강 윤곽을
잡은 초벌화–라고도 부른다). 전통적인 방법이나 디지털 기법이나 방법은 똑같
다. 아주 약한 브러시질로 기본 색을 올려 그림에 일관성을 주고 스플래터 페
인트, 거친 브러시, 혹은 텍스쳐 파일을 레이어에 중첩하는 방법 등으로 그림
에 질감을 준다.

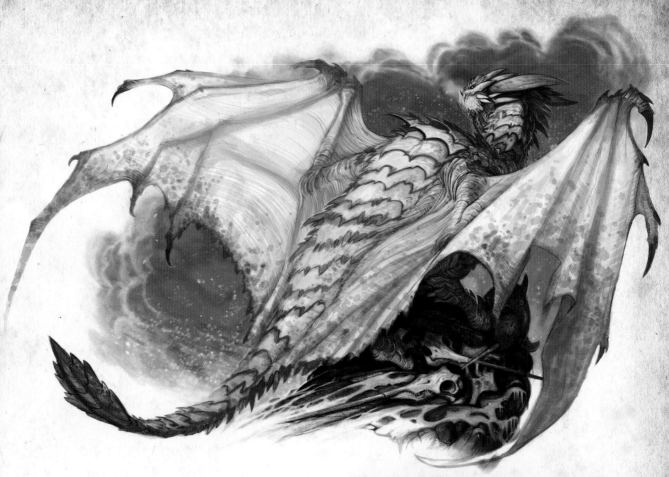

7 최종 디테일 완성하기

이 작업에서 모든 형태의 색채와 대비 관계들이 정해지고, 구성 요소들도 자리를 잡는다. 최종 그림의 모든 디테일을 완성할 차례이다. 어떠한 도구를 사용하든, 마지막에 더해지는 이 작은 수정들이 드래곤을 더 생동감 있게 만들 것이다. 포컬 포인트에 보색을 사용해 보는 이의 시선이 이쪽으로 향하게 한다. 밝은 노란색과 주황색은 녹색과 보라색의 어두운 배경과 대조된다.

드라코렉서스 송겐피오르두스(Dracorexus songenfjordus)

특징

구분: 드라코/아애로-드라코포르메/드라코렉시대/드라코렉서스/드라코 송겐피오르두스

크기: 15~30m

날개 넓이: 23~26m

무게: 9,080kg

특징: (수컷) 밝은 청색 무늬 (암컷은 색이 상대적으로 탁함); 긴 주둥이; 꼬리쪽에 달린 꽁지깃; 엉덩이 뒤에 난 작은 날개

서식지: 북유럽 해안 지역

보존 상태: 취약함

다른 이름: 블루 드래곤, 노르딕(Nordic) 드래곤, 노르웨이(Norwegian) 드래곤, 피오르드(Fjord) 웜

스칸디나비아 여정

우리는 아이슬란드에서 동쪽으로 이동해 스칸디나비아로 여정을 이어 갔다. 콘실과 나는 무사히 노르웨이의 도시 베르겐에 도착했고, 이곳에서 스칸디나비안 블루 드래곤을 연구하기 위한 모험을 시작했다. 베르겐은 노르웨이의 문화 수도로 노르웨이 최고의 연구기관, 학교와 박물관들이 위치해 있으며, 드래곤을 연구하는 기관 중 최고로 꼽히는 '노르웨이 드래곤 연구원'이 소속된 베르겐 자연과학 아카데미도 이곳에 있다. 베르겐에서 우리는 우리의 노르웨이 여정을 도와줄 호스트인 브륀힐데 프레야슨 박사(Dr. Brynhilde Freyason)를 만났다. 그녀는 노르웨이 최고의 스칸디나비안 블루 드래곤 전문가 중 한 명으로 2주간 베오울프 호를 타고 진행될 여정에 동행하기로 했다. 그녀와 그녀의 팀은 매년 노르웨이에 사는 그레이트 드래곤의 개체 조사를 한다. 선상 생활은 협소했지만, 세계 최고의 전문가들과 함께 연구를 하는 것은 일생일대의 기회였다.

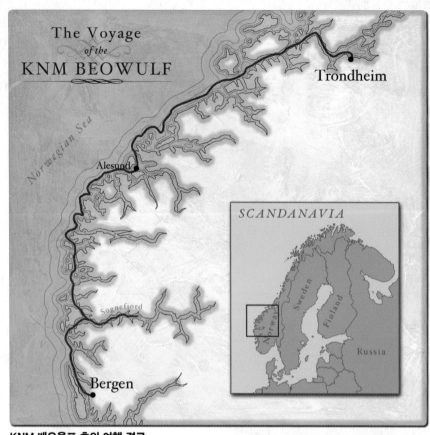

KNM 베오울프 호의 여행 경로

**우리의 여행 가이드,
브륀힐데 프레야슨 박사**
선원들은 그녀를
"드래곤 레이디"라고 부른다.

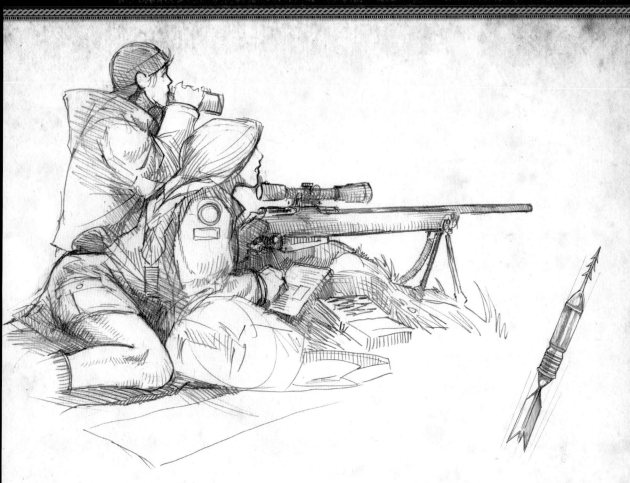

연구를 위한 드래곤 추적

프레야 박사의 연구에서는 일년 내내 드래곤의 움직임을 추적하는 것이 매우 중요하다. 이를 통해 주로 먹이는 먹는 곳이나 정확한 개체 수를 파악할 수 있었으며, 암컷이 알과 새끼를 돌보는 동안 수컷이 주로 사냥을 하며, 드래곤이 생각보다 훨씬 사회적 동물이라는 이론을 뒷받침할 수 있었다. 콘실은 매우 열성적으로 프레야슨 박사의 추적 조사에 동행했으며, 거의 매일 베오울프 호를 떠나 여행했다.

추적 다트

프레야슨 박사가 디자인한 다트는 고성능 소총으로 쏘며 드래곤의 가죽에 부착된다. 이는 위성 추적 기술을 사용하여 최대 1년 동안 개체의 움직임을 추적할 수 있게 한다.

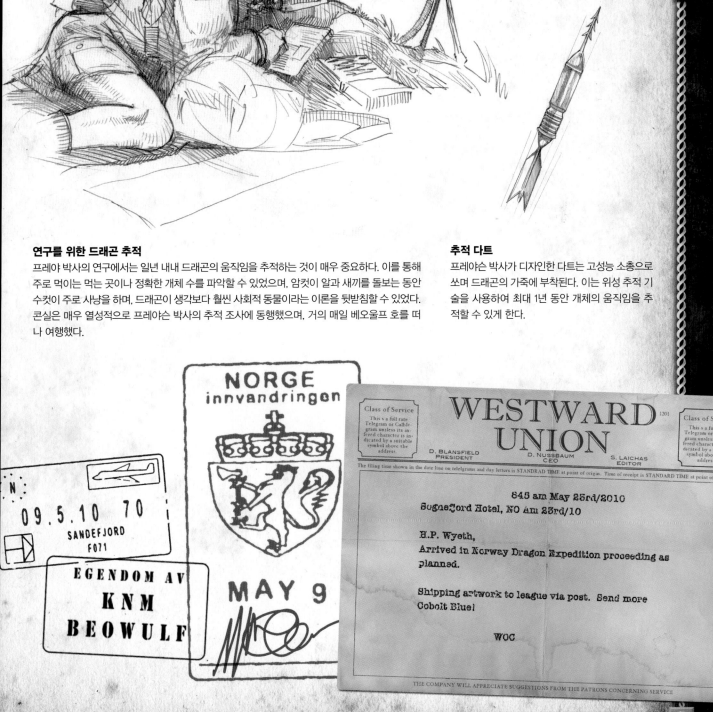

NORGE
innvandringen

N

09.5.10 70

SANDEFJORD
F071

EGENDOM AV
KNM
BEOWULF

MAY 9

Class of Service
This s a full rate Telegram or Calble-gram unless its in-dicated character is in-dicated by a suitable symbol above the address.

WESTWARD 1201
UNION

D. BLANSFIELD
PRESIDENT

D. NUSSBAUM
CEO

S. LAICHAS
EDITOR

Class of Serv
This s a full ra Telegram or Cabl gram unless its fered character s dicated by a suit symbol above th address.

The filing time showa in the date line on telelgrams and day letters is STANDRAD TIME at point of origin. Time of receipt is STANDARD TIME at point of de

845 am May 23rd/2010
SugneZord Hotel, NO Am 23rd/10

H.P. Wyeth,
Arrived in Norway Dragon Expedition proceeding as planned.

Shipping artwork to league via post. Send more Cobolt Blue!

WOC

생태

스칸디나비안 블루 드래곤은 남쪽으로는 스코틀랜드, 동쪽으로는 러시아, 그리고 서쪽으로는 패로 제도(이로 인해 종종 화이트 드래곤이나 레드 드래곤과 마주치곤 한다)까지 널리 분포한 종이다. 이 지역에 많은 바다표범, 알락돌고래나 고래가 주 먹이로, 덕분에 블루 드래곤은 스칸디나비아의 해안가에 널리 퍼져 번성할 수 있었다.

스칸디나비안 블루 드래곤은 노르웨이, 스웨덴, 덴마크, 핀란드를 포함한 스칸디나비아 반도의 해안 절벽에 둥지를 틀고 산다. 적정 강우량, 온화한 기후, 노르웨이 바다를 바라볼 수 있는 높은 절벽, 고래와 해양 포유류가 풍부한 피오르드, 적은 인구 수 등은 이 지역을 세계에서 드래곤이 가장 살기 좋은 환경으로 만들었다. 스칸디나비안 블루 드래곤은 화이트 드래곤처럼 넓은 지역에 분포하지는 않지만, 노르웨이 피오르드를 따라 세계 어느 곳보다도 많은 그레이트 드래곤들이 살고 있다.

스칸디나비안 블루 드래곤의 서식지는 노르웨이를 세계에서 가장 유명한 드래곤 관광지로 만들었다. 노르웨이의 훌륭한 경관을 감상할 수 있는 가장 유명한 방법은 드래곤-피오르드 크루즈 관광으로, 이는 노르웨이에서 가장 성공적인 사업 중 하나이다. 미래를 위해 사냥과 관광으로 인한 환경 파괴로부터 서식지를 지키기 위해, 노르웨이 정부는 남동쪽 해안과 피오르드에 드래곤 보호구역을 지정하여 그들을 보호하고 있다.

스칸디나비안 블루 드래곤 해츨링

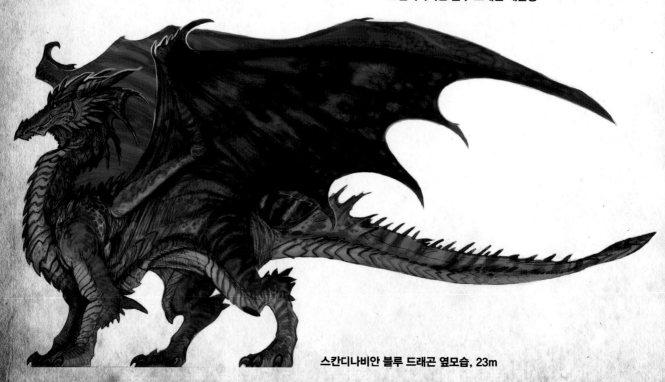

스칸디나비안 블루 드래곤 옆모습, 23m

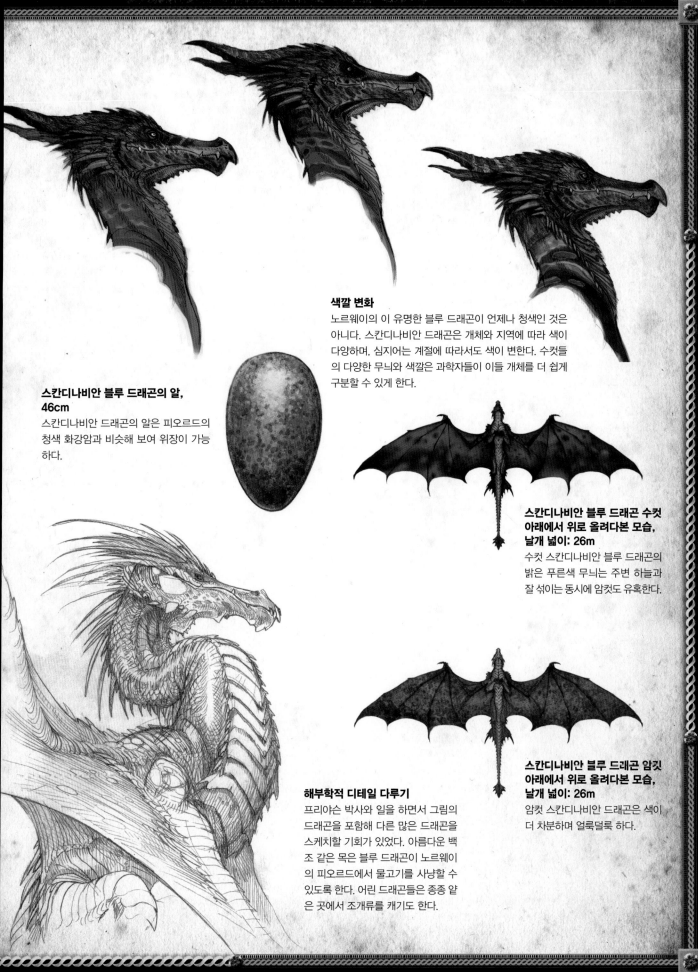

색깔 변화

노르웨이의 이 유명한 블루 드래곤이 언제나 청색인 것은 아니다. 스칸디나비안 드래곤은 개체와 지역에 따라 색이 다양하며, 심지어는 계절에 따라서도 색이 변한다. 수컷들의 다양한 무늬와 색깔은 과학자들이 이들 개체를 더 쉽게 구분할 수 있게 한다.

스칸디나비안 블루 드래곤의 알, 46cm

스칸디나비안 드래곤의 알은 피오르드의 청색 화강암과 비슷해 보여 위장이 가능하다.

스칸디나비안 블루 드래곤 수컷 아래에서 위로 올려다본 모습, 날개 넓이: 26m

수컷 스칸디나비안 블루 드래곤의 밝은 푸른색 무늬는 주변 하늘과 잘 섞이는 동시에 암컷도 유혹한다.

스칸디나비안 블루 드래곤 암컷 아래에서 위로 올려다본 모습, 날개 넓이: 26m

암컷 스칸디나비안 드래곤은 색이 더 차분하며 얼룩덜룩 하다.

해부학적 디테일 다루기

프리야슨 박사와 일을 하면서 그림의 드래곤을 포함해 다른 많은 드래곤을 스케치할 기회가 있었다. 아름다운 백조 같은 목은 블루 드래곤이 노르웨이의 피오르드에서 물고기를 사냥할 수 있도록 한다. 어린 드래곤들은 종종 얕은 곳에서 조개류를 캐기도 한다.

습성

프레야슨 박사와 그의 선원들과 함께 한 보름간의 베오울프호 여행 동안, 우리는 스칸디나비안 블루 드래곤의 행동을 세밀하게 관찰할 수 있었다. 다른 그레이트 드래곤들처럼 블루 드래곤도 넓은 사냥터와 외진 곳의 바람이 많이 부는 고지대, 그리고 다른 종보다 더 큰 몸을 유지하기 위해 충분한 먹이를 공급해줄 풍부한 물이 필요하다.

성년이 된 수컷 스칸디나비안 드래곤은 무게가 10톤이 넘고 날개는 최대 30m로, 하루 68kg에 가까운 양의 고기를 먹을 수 있다. 다른 그레이트 드래곤과 마찬가지로 오랫동안 신진대사를 멈추고 동면을 취하는데, 여름에는 일주일에 한 번, 겨울에는 한 달에 한 번 사냥을 한다. 나이가 많은 드래곤들은 여름에 한 달에 한 번 사냥을 하고 겨울 동면을 취하기도 한다. 노르웨이 해안가의 풍부한 고래목 덕분에 드래곤들은 어쩌다 한 번씩 커다란 해양 포유류를 잡아 둥지로 돌아와 먹는 식으로 불규칙하게 사냥을 해도 된다.

스칸디나비안 블루 드래곤은 북대서양 다랑어 같은 커다란 물고기나 거두고래나 범고래 같은 작은 고래목 포유류를 먹고 살기 때문에, 청어 같은 작은 물고기를 잡는 어선을 방해하지는 않는다. 19세기 유러피안 와이번의 멸종과 20세기 고래 사냥 규제는 스칸디나비안 드래곤의 개체 수 증가에 도움이 되었고, 그레이트 드래곤 중 가장 높은 보존율을 보이고 있다.

푸른 야생화
스칸디나비아 북쪽의 암반 지대에 이끼 등과 함께 자라는 이 야생화는 자연 풍광에 푸른 색을 더해 블루 드래곤이 주변 환경에 더욱 잘 스며들게 한다.

스칸디나비아 서식지
노르웨이의 피오르드는 지구상에서 가장 아름다운 환경 중 하나이다. 화려한 코발트 색 하늘과 진청색 절벽을 보고 있으면, 스칸디나비안 드래곤이 어떻게 지금의 색으로 진화했는지를 알 수 있다.

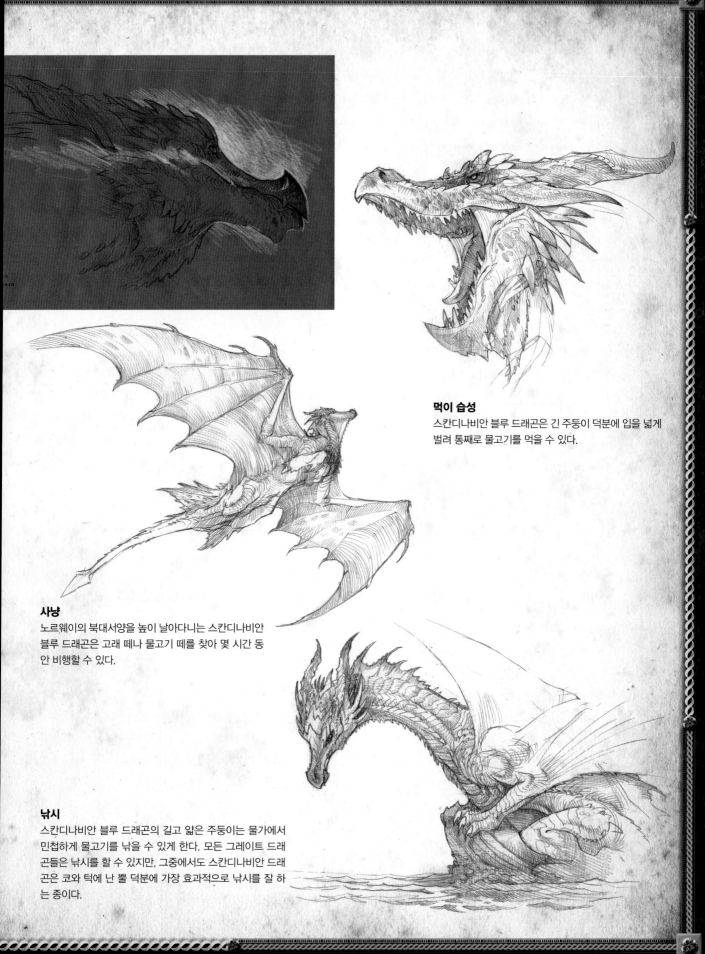

먹이 습성

스칸디나비안 블루 드래곤은 긴 주둥이 덕분에 입을 넓게 벌려 통째로 물고기를 먹을 수 있다.

사냥

노르웨이의 북대서양을 높이 날아다니는 스칸디나비안 블루 드래곤은 고래 떼나 물고기 떼를 찾아 몇 시간 동안 비행할 수 있다.

낚시

스칸디나비안 블루 드래곤의 길고 얇은 주둥이는 물가에서 민첩하게 물고기를 낚을 수 있게 한다. 모든 그레이트 드래곤들은 낚시를 할 수 있지만, 그중에서도 스칸디나비안 드래곤은 코와 턱에 난 뿔 덕분에 가장 효과적으로 낚시를 잘 하는 종이다.

역사

스칸디나비안 블루 드래곤은 수 세기 동안 인간과 가까이 살았음에도 인류에게 큰 위협을 가하지 않았다. 스칸디나비아 문화권에서는 위대한 마법과 힘의 상징으로 여겨졌으며, 특히 노르딕과 바이킹 문화권에서는 숭배의 대상이었다. 우리는 브레겐 자연과학 아카데미를 방문했는데 꽤 인상적인 드래곤 기념관으로 드래곤 공예품들을 모아 놓은 곳이다. 스칸디나비아 사람들은 수 세기 동안 드래곤을 숭배하고 연구해왔다.

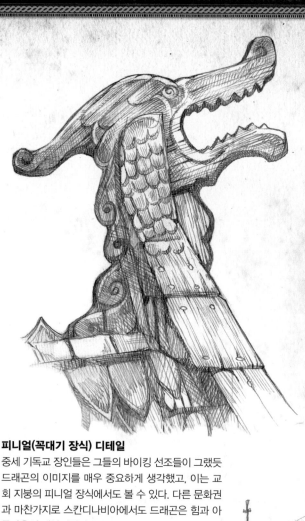

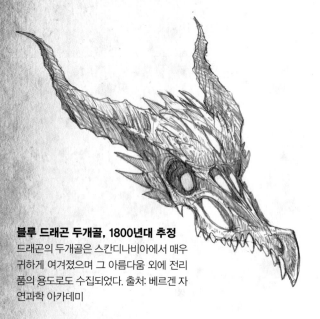

블루 드래곤 두개골, 1800년대 추정
드래곤의 두개골은 스칸디나비아에서 매우 귀하게 여겨졌으며 그 아름다움 외에 전리품의 용도로도 수집되었다. 출처: 베르겐 자연과학 아카데미

피니얼(꼭대기 장식) 디테일
중세 기독교 장인들은 그들의 바이킹 선조들이 그랬듯 드래곤의 이미지를 매우 중요하게 생각했고, 이는 교회 지붕의 피니얼 장식에서도 볼 수 있다. 다른 문화권과 마찬가지로 스칸디나비아에서도 드래곤은 힘과 아름다움의 대상이었다.

중세 통널교회(스타브키르케)
중세 노르웨이의 스타브키르케(통널 교회)는 유럽 특유의 고대 건축물로 유명하다. 바이킹의 통널 집과 기독교 교회의 조합은 매우 놀랍다.

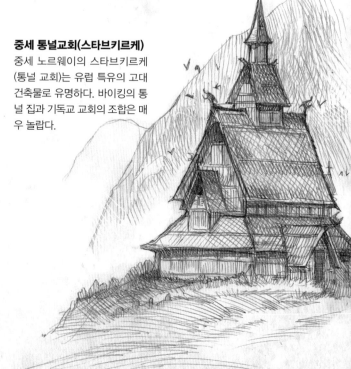

드래곤의 뿔이 달린 바이킹 투구, 8세기 추정
출처: 베르겐 자연과학 아카데미

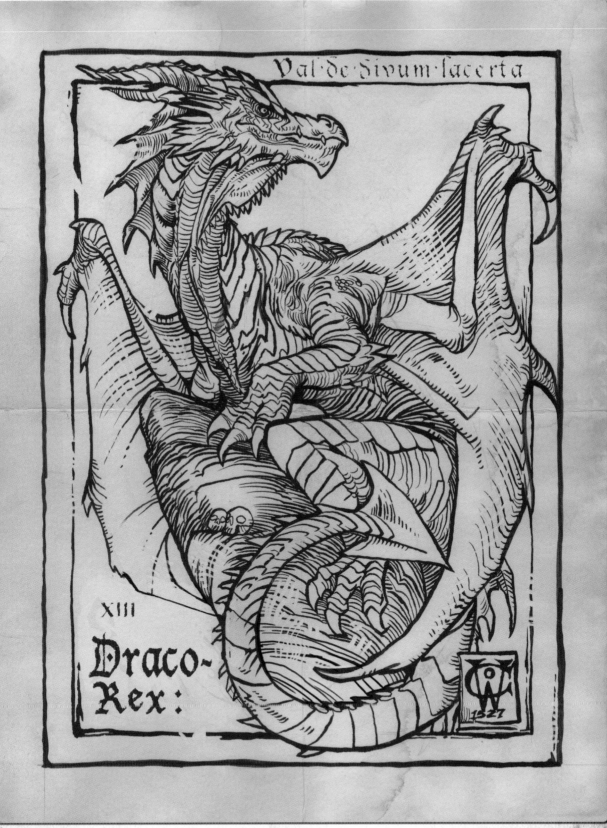

노르딕 드래곤 목판화
리브리스 드라코내(Libris Draconae), 1527, 코펜하겐 빌헬름(Wilhelm of Copenhagen), 출처: 베르겐 자연과학 아카데미

스칸디나비안 블루 드래곤

나는 스튜디오에서 스칸디나비안 블루 드래곤의
최종 그림을 그렸다. 여행 노트와 스케치를 참고하
며, 나는 이 아름다운 동물을 최대한 잘 표현하고자
노력했다. 그림에 들어가야 할 요소들을 정리하면
도움이 된다:

· 특이한 실루엣과 머리 모양
· 화려한 코발트 블루 무늬
· 드라마틱한 피오르드 해안 풍경

1 섬네일 스케치 만들기
의도대로 러프 스케치를 하고, 가장 효율적인
배치와 비율을 선택한 다음, 스칸디나비안 블루 드
래곤의 특성을 살릴 만한 요소를 강조한다.

2 초기 컴퓨터 스케치 완성

기본 디자인이 정해지면, 스타일러스와 태블릿을 활용하여 컴퓨터 스케치를 시작한다. 단순한 끌(chisel)과 둥근 브러시로 섬네일 스케치를 모사한다. dpi를 150으로 설정하고 그레이 스케일로 작업한다. 이렇게 하면 시간을 많이 들이지 않고 스케치를 하면서 디자인에는 더 극적인 변화를 줄 수 있다. 대부분의 컴퓨터에서는 상관없지만, 고해상도와 다양한 레이어를 사용한 큰 이미지는 수백 MB로 커질 수 있고, 복잡한 효과를 주면 로딩에 몇 초씩 시간이 걸릴 수도 있기 때문이다. 컴퓨터가 작업을 마치기를 기다리는 것은 물감이 마르기를 기다리는 것만큼 힘든 일이다.

튜토리얼: 구도의 기본

구도은 미술 작업에 있어 기본적인 요소이다. 음악이나 춤, 혹은 다른 예술과 마찬가지로, 그림의 목표는 균형 잡힌 구도를 잡는 것이다. 하나에만 치우지면 균형을 망쳐 조화롭지 못한 결과를 만들 수 있다. 자연스럽게 그림을 보며 시선이 최종적으로 포컬 포인트에 도착하게 하는 것이 중요하다. 예술가로서 관람자의 시선을 끌 수 있는 다양한 방법이 있다. 여기에 스칸디나비안 블루 드래곤 그림을 예로 구도를 잡을 때 유용한 몇 가지 방법을 설명했다. 작업을 하면서 직접 사용해보자.

황금분할
고대 수학적 비율인 황금분할(대략 1:1.6)은 완벽한 구도이다. 고대에는 황금비율이 우주를 다스리는 신성한 비율이라고 믿었다.

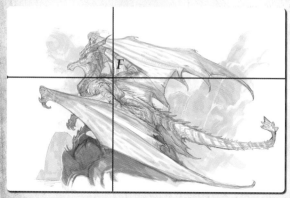

초점 설정
그림의 중심이 잡히는 지점이다(여기서는 F로 표시했다). 중심점이 한쪽으로 너무 치우치면 안 된다.

패턴
반복적인 패턴을 사용하면 시선이 한 번에 중심으로 모으는 대신 자연스럽게 여러 지점을 돌며 움직이게 할 수 있다.

궤도
포컬 포인트를 중심으로 태양계처럼 타원형으로 구도를 잡으면 시선이 안쪽으로 향하게 할 수 있다.

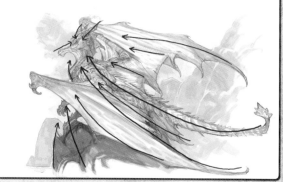

방향 선
핀휠링(pinwheeling) 또는 윈드밀링(windmilling)이라고도 불리는 이 기법이 가장 쉽다. 시선을 모으고 싶은 지점으로 화살표를 그리면 된다.

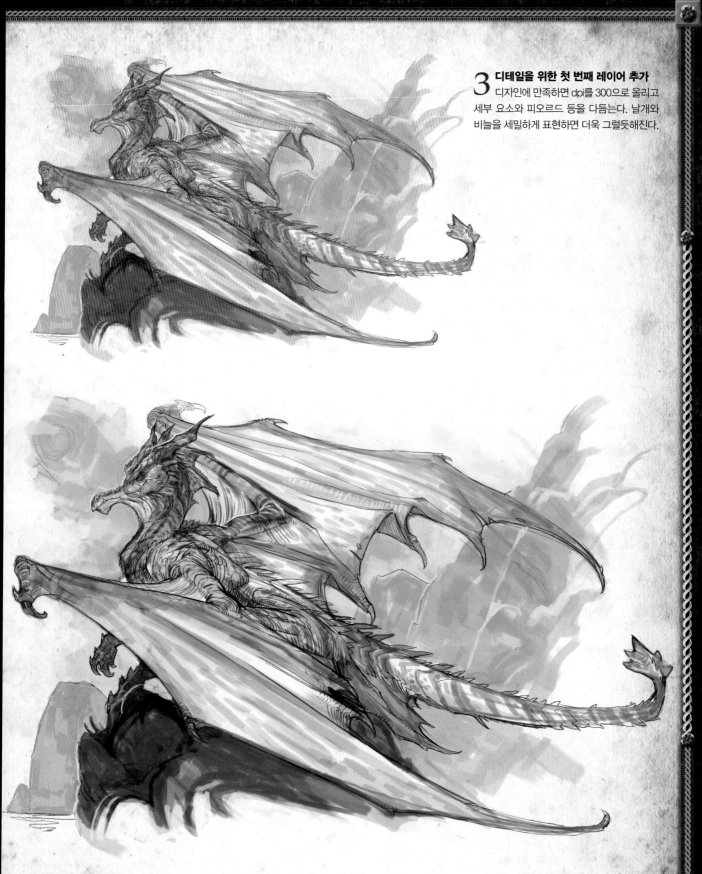

3 디테일을 위한 첫 번째 레이어 추가

디자인에 만족하면 dpi를 300으로 올리고 세부 요소와 피오르드 등을 다듬는다. 날개와 비늘을 세밀하게 표현하면 더욱 그럴듯해진다.

4 기본 색깔 설정

드로잉이 완성되면 이미지를 RGB로 전환하여 컬러 밸런스를 보라-파랑으로 조절한다.

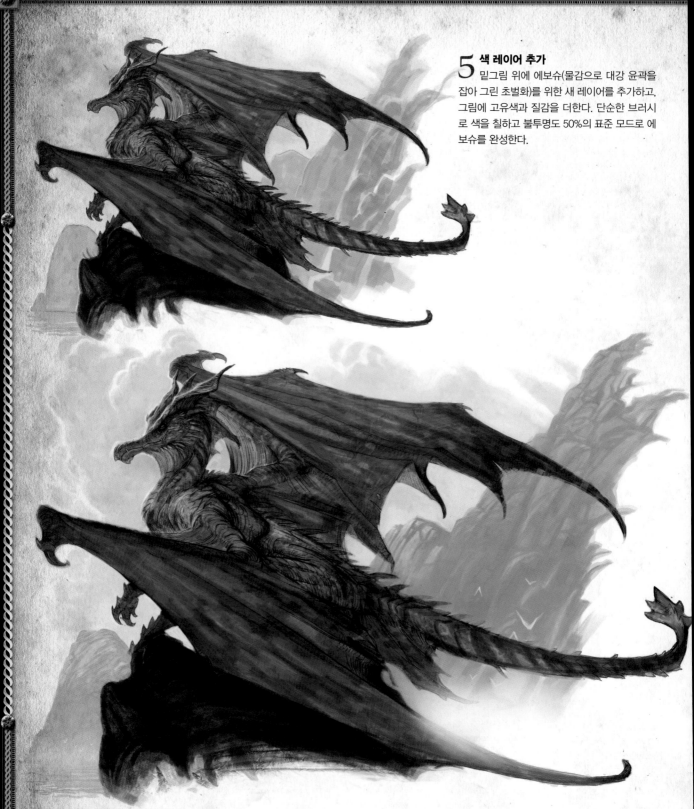

5 색 레이어 추가

밑그림 위에 에보슈(물감으로 대강 윤곽을 잡아 그린 초벌화)를 위한 새 레이어를 추가하고, 그림에 고유색과 질감을 더한다. 단순한 브러시로 색을 칠하고 불투명도 50%의 표준 모드로 에보슈를 완성한다.

6 질감 추가 및 색깔 심화

불투명도 25%의 곱하기 모드로 레이어를 새로 만들고 임파스토(물감을 두껍게 칠하는 기법)를 사용한 이미지를 불러와 그림 위에 올린다. 푸른 색체로 색의 균형을 잡고, 바위에 필요한 텍스처만 남겨두고 필요 없는 부분은 지운다. 이후 작업에서 거의 사라질 부분이지만, 이러한 작업은 그림에 깊이를 더하는 데에 도움이 된다.

제일 앞쪽 전경부터 시작해 뒤로 가며 서서히 배경을 다듬는다. 불투명한 색을 사용해 앞으로 올수록 더 색과 대비를 증가시켜 시선을 끌도록 한다. 질감과 정보가 많이 추가된다 하더라도, 기존에 설정해놓은 형태와 색상들이 여전히 도움이 될 것이다.

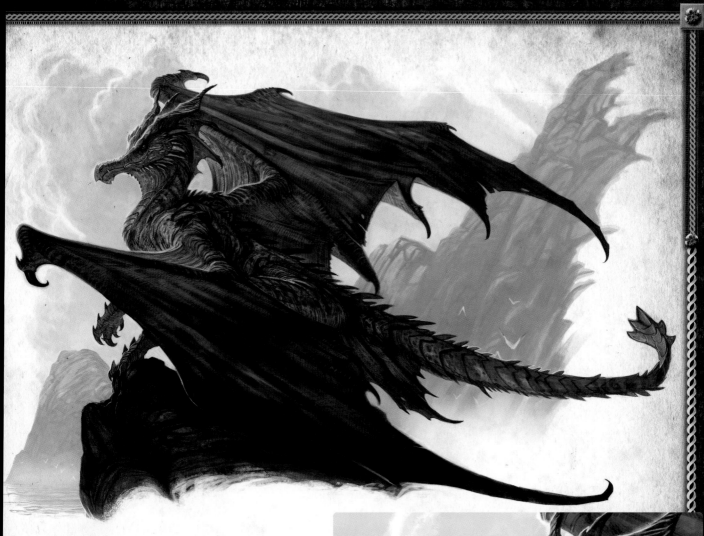

7 디테일 추가

색에 깊이를 더하고 드래곤의 얼굴과 몸의 디테일을 다듬는다. 작은 흰 점이 눈을 촉촉하게 보이게 한다는 점을 기억한다. 드래곤을 어떻게 채색할까? 답은 붓질 하나 하나씩이다. 원하는 효과를 낼 수 있는 지름길, 필터나 트릭은 없다. 유화, 아크릴, 디지털, 어떤 방법이든 방법은 똑같다. 시간이 필요하다. 불투명하고 더 채도가 높은 색을 사용해 작은 브러시로 마무리하면 아름다운 스칸디나비안 블루 드래곤을 표현할 수 있을 것이다.

웰시(Welsh) 드래곤

드라코렉서스 이드라이곡수스(Dracorexus idraigoxus)

특징

구분: 드라코/아에로-드라코포르메/드라코렉시대/드라코렉서스/드라코렉서스 이드라이곡수스

크기: 23m

날개 넓이: 30m

무게: 13,620kg

특징: 수컷의 선명한 붉은 무늬(암컷은 더 차분한 무늬); 수컷은 코와 턱에 뿔이 있음; 꼬리에 달린 꽁지깃; 엉덩이 쪽에 난 작은 보조 날개

서식지: 영국 북부 해안 지역

보존 상태: 멸종 위기

다른 이름: 레드 드래곤, 드레이그(Draig), 레드 웜

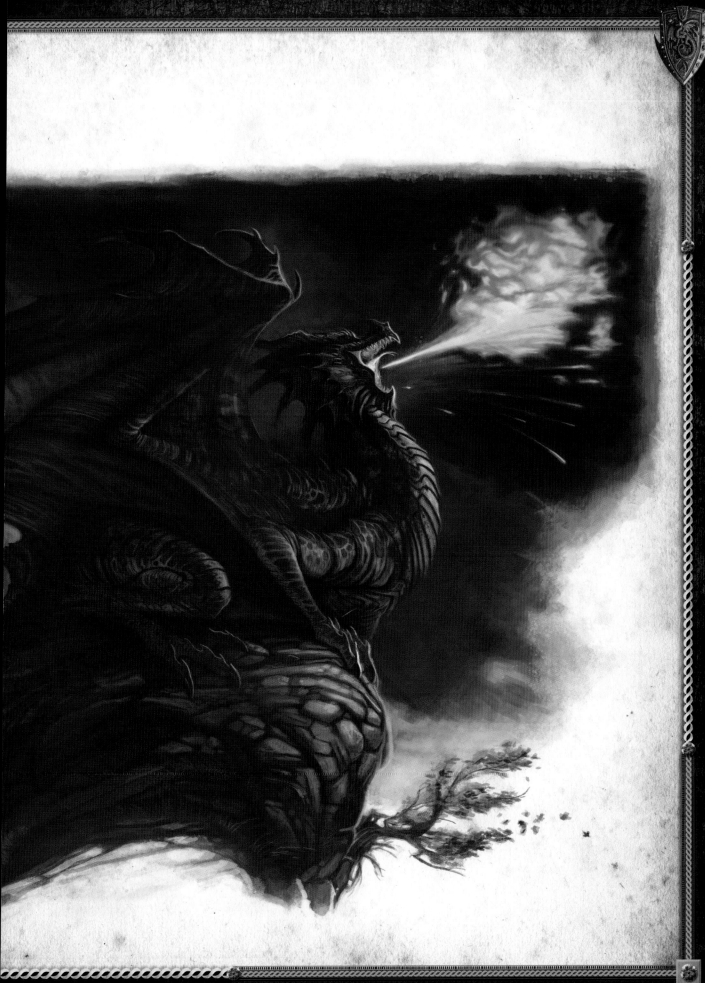

웨일스 여정

우리는 노르웨이의 트론헤임(Trondheim)을 떠나 북 웨일스로 향했다. 카디프에서 기차를 타고 아름다운 스노우도니아(Snowdonia)를 지나 카나번(Caernarfon)에 도착했다. 그곳에서 이번 여정의 가이드, 왕실 드래곤 관리인(Royal Dragon Ghillie)이자 트레나독 왕실 드래곤 보호구역(Trenadog Royal Dragon Trust)의 수석 사냥터지기인 제프리 게스트(Geoffrey Guest) 경을 만났다.

그의 가족은 수백 년간 웨일스의 왕실 숲과 보호구역의 사냥터지기이자 수렵 관리인으로 살아왔다. 게스트 경은 자연 환경에서 웰시 레드 드래곤을 보고 싶어한 우리를 트레나독 왕실 드래곤 보호구역으로 데려갔고, 카나번 만 옆에 있는 오래된 광산촌인 트레퍼(Trefor)에 베이스캠프를 차렸다. 그곳에서 이르아이플(Yr Eifl)에 올라 드래곤을 더 가까이서 볼 수 있었다.

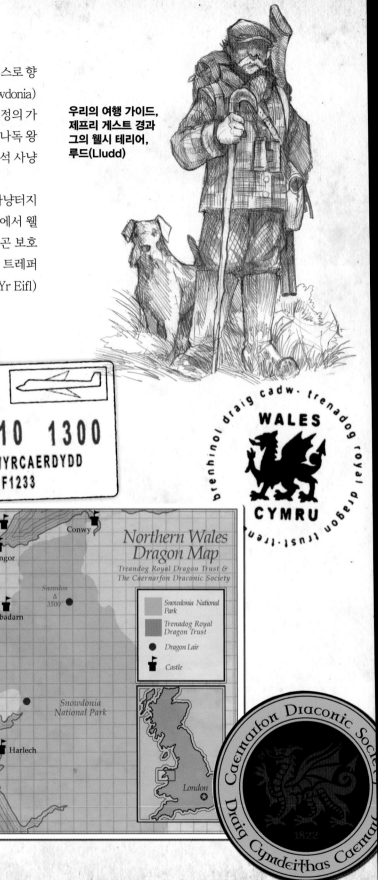

우리의 여행 가이드, 제프리 게스트 경과 그의 웰시 테리어, 루드(Lludd)

웰시 드래곤 분포
지도는 웨일스 북부에 위치한 드래곤의 레어를 보여준다.

카나번 스케치

웨일스 지팡이

이 지팡이는 제프리 경의 증조 할아버지가 1899년 웨일스의 왕자 에드워드(훗날 영국의 에드워드 7세)에게 받은 것이다. 아버지에서 아들로 삼대째 내려온 가보이다. 지팡이 머리 부분은 왕자와 제프리의 증조 할아버지가 사냥한 드래곤의 발톱으로, 덕분에 왕실 드래곤 관리인의 칭호를 받았다.

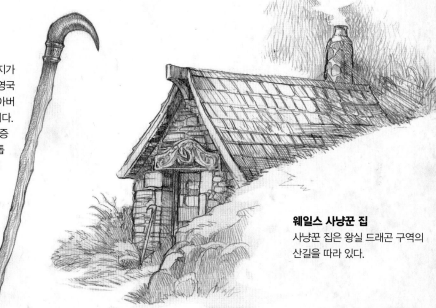

웨일스 사냥꾼 집
사냥꾼 집은 왕실 드래곤 구역의 산길을 따라 있다.

트레퍼의 지도

지금도 제프리 경은 이 오래된 19세기 시노를 사용한나. 마을 밖 산비탈의 오래된 광산지도인데 광산이 폐쇄된 후 그곳에 웰시 레드 드래곤과 새끼들이 둥지를 틀었다. 환경 친화적 관광을 하는 사람들은 이 멋진 생명체와 그들의 영향을 받으며 사는 마을을 보기 위해 온다. 출처: 카나번의 카나번 드라코닉 사회 (Caenarfon Draconic Society)

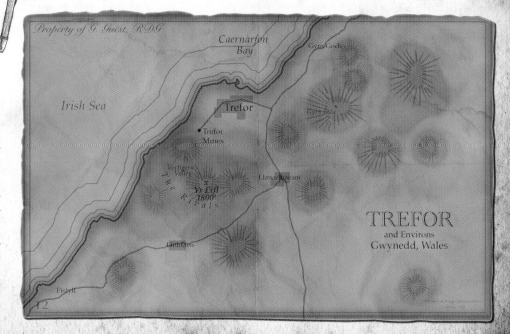

생태

제프리 경은 여정 중에 웰시 레드 드래곤의 생태에 대한 많은 것을 얘기해주었다. 웰시 레드 드래곤은 서양 드래곤들 중 가장 희귀하지만, 왕실에서 수백 년간 보호해 살아남을 수 있었다.

다른 그레이트 드래곤처럼, 암컷과 수컷은 몇 년에 한 번만 짝짓기를 하며 임신기간은 최대 36개월까지로 매우 길다. 한 번에 보통 3개의 알을 낳고 암컷 수컷 모두 맹렬히 알을 보호한다. 해츨링은 강아지만한 크기로 태어나며, 스스로 지킬 수 있을 때까지 몇 년간 부모의 지극한 돌봄을 받는다. 이 기간 동안 수컷은 물고기나 고래를 사냥해 둥지로 가져오고 암컷은 새끼를 보호한다. 새끼들이 나는 법을 익히면, 수컷은 둥지를 떠나 새로운 영역을 찾는다.

질병이나 사고 등으로 대략 20%의 새끼들만 성년으로 자라며, 이는 한 쌍이 평균적으로 20년마다 한 마리의 성년 드래곤만 키워낸다는 뜻이다. 보호 덕분에 개체 수는 증가하고 있지만, 웰시 레드 드래곤은 여전히 멸종 위기종에 속한다.

웰시 드래곤의 알, 43cm

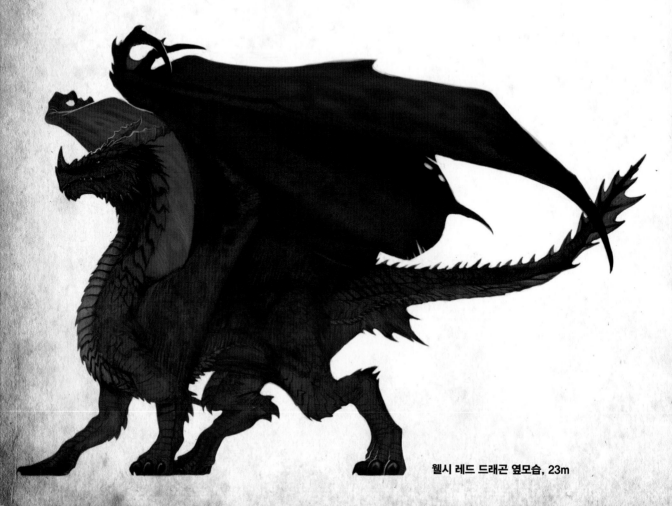

웰시 레드 드래곤 옆모습, 23m

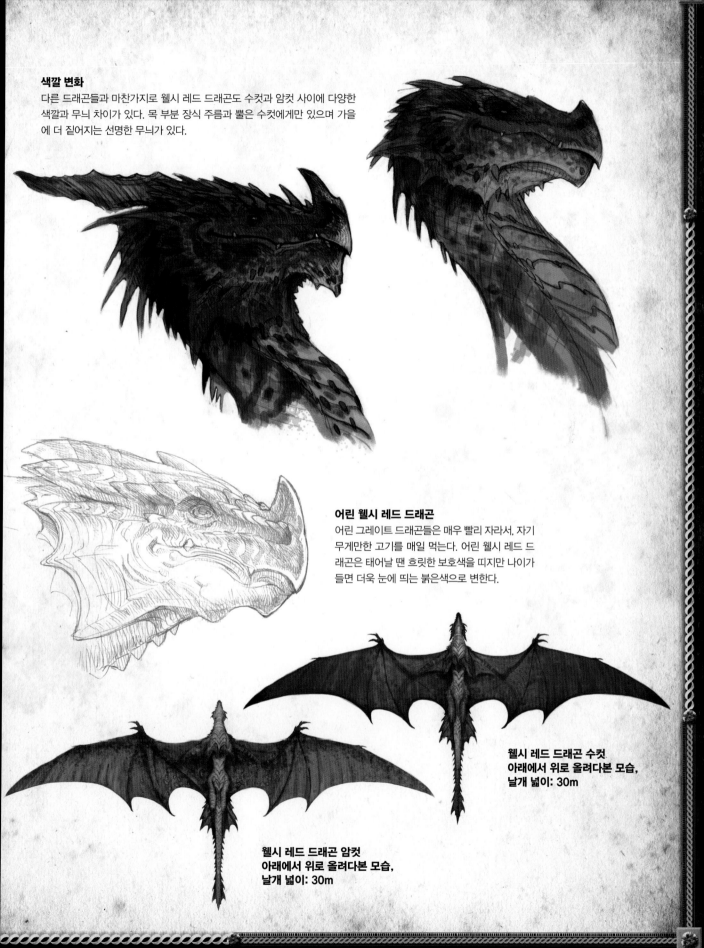

색깔 변화

다른 드래곤들과 마찬가지로 웰시 레드 드래곤도 수컷과 암컷 사이에 다양한 색깔과 무늬 차이가 있다. 목 부분 장식 주름과 뿔은 수컷에게만 있으며 가을에 더 짙어지는 선명한 무늬가 있다.

어린 웰시 레드 드래곤

어린 그레이트 드래곤들은 매우 빨리 자라서, 자기 무게만한 고기를 매일 먹는다. 어린 웰시 레드 드래곤은 태어날 땐 흐릿한 보호색을 띠지만 나이가 들면 더욱 눈에 띄는 붉은색으로 변한다.

웰시 레드 드래곤 수컷
아래에서 위로 올려다본 모습,
날개 넓이: 30m

웰시 레드 드래곤 암컷
아래에서 위로 올려다본 모습,
날개 넓이: 30m

습성

역사 속 위대한 웰시 레드 드래곤의 이야기는 오늘날까지 드라코렉시대(Dracorexidae) 군 중에서 가장 유명하다. 비록 레드 드래곤은 화이트나 블루 드래곤처럼 널리 분포하지도 않고 훨씬 희귀하지만(생존 개체 200마리 이하로 추정), 거의 공생에 가까울 정도로 인간과 밀접하게 산다는 점에서 매우 특이하다. 그러나 드래곤과 인간의 조우는 알려진 바가 없다. "미국 회색곰과 같습니다." 제프리 경이 설명했다. "내버려두면 인간을 괴롭히지 않아요. 하지만 괴롭히거나 새끼들을 위협하면, 큰 위험에 처하게 됩니다."

현재 웰시 레드 드래곤의 분포는 북으로는 패로 제도부터, 남으로는 웨일스, 그리고 물개와 작은 고래를 사냥하는 스코틀랜드 북부의 제도 전역에 퍼져있다.

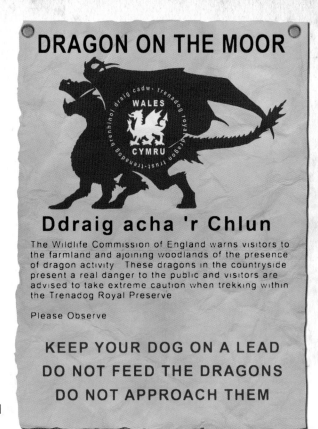

DRAGON ON THE MOOR

WALES CYMRU
draig cadw- trenadog royal dragon trust-trenadog brenhinol draig

Ddraig acha 'r Chlun

The Wildlife Commission of England warns visitors to the farmland and ajoining woodlands of the presence of dragon activity These dragons in the countryside present a real danger to the public and visitors are advised to take extreme caution when trekking within the Trenadog Royal Preserve

Please Observe

KEEP YOUR DOG ON A LEAD
DO NOT FEED THE DRAGONS
DO NOT APPROACH THEM

경고판
이러한 경고판은 린(Llyn) 반도의 모든 산길에 널려 있다.

웨일스 서식지
콘실, 제프리 경과 루드는 이른 아침 산 꼭대기에서 트레퍼 마을을 내려다보며 드래곤의 불빛을 관찰했다.

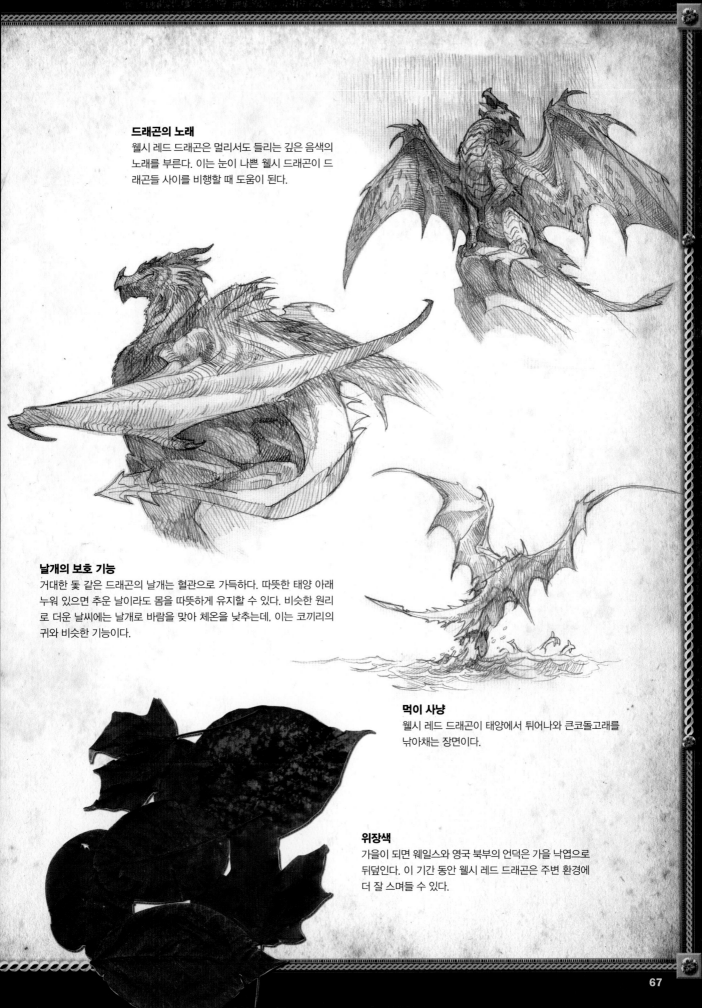

드래곤의 노래

웰시 레드 드래곤은 멀리서도 들리는 깊은 음색의 노래를 부른다. 이는 눈이 나쁜 웰시 드래곤이 드래곤들 사이를 비행할 때 도움이 된다.

날개의 보호 기능

거대한 돛 같은 드래곤의 날개는 혈관으로 가득하다. 따뜻한 태양 아래 누워 있으면 추운 날이라도 몸을 따뜻하게 유지할 수 있다. 비슷한 원리로 더운 날씨에는 날개로 바람을 맞아 체온을 낮추는데, 이는 코끼리의 귀와 비슷한 기능이다.

먹이 사냥

웰시 레드 드래곤이 태양에서 튀어나와 큰코돌고래를 낚아채는 장면이다.

위장색

가을이 되면 웨일스와 영국 북부의 언덕은 가을 낙엽으로 뒤덮인다. 이 기간 동안 웰시 레드 드래곤은 주변 환경에 더 잘 스며들 수 있다.

역사

아마 세계 어디에도 웨일스만큼 드래곤과 밀접하게 관련된 곳은 없을 것이다. 웨일스는 드래곤과 거의 동의어로 쓰이며, 레드 드래곤이 국기에도 있고 건국 신화에도 등장한다. 중세 시대 영국 정착민들이 웨일스로 오기 전까지는 드래곤과 인간 간 교류는 거의 없었다. 12세기, 에드워드 1세는 웨일스를 잉글랜드의 개척지로 개방하고 프랑스의 군사 건축 전문가인 쟈크 데상 조제(Jacques de Saint-Georges)에게 새 영토를 따라 요새를 짓게 했다. 무수한 영국인들의 침범이 토착 웨일스인과 드래곤들의 분노를 불러왔다. 린 반도는 여러 요새로 둘러싸여 나머지 웨일스와 거의 단절되었다.

레드 드래곤은 역사적으로 웨일스 내에서 잘 보호되었는데, 엄밀히 말하면 에드워드 1세 당시 왕실의 사적 재산으로 지정되어 보호를 받아왔다. 이러한 배타적 토지 관리와 엄격한 보호 덕에 다른 유러피언 와이번이나 린드웜이 멸종 위기를 맞을 정도로 사냥 당하는 중에도 레드 드래곤은 21세기까지 보호될 수 있었다.

수 세기 동안 영국 왕실은 정기적으로 드래곤 사냥을 했었는데, 유명한 웨일스 드래곤 안내인이 관리하는 트레나독 왕실 드래곤 보호구역(Tremadog Royal Dragon Trust) 같은 숲에서 이루어졌었다. 마지막 레드 드래곤 사냥은 1907년도였다. 오늘날 드래곤 관리인들은 동식물 연구가들과 방문객들의 가이드 역할을 한다. 현재 드래곤 사냥은 불법이지만 드래곤 관리인은 만약 드래곤이 사람이나 집들을 위협하면 제재를 가할 수 있다. 다행이 이러한 일은 제프리 경이 있는 동안 일어나지 않았다고 한다.

웨일스 깃발

관측소
웨일스의 해안선에 퍼져 있는 작은 돌로 된 사냥꾼의 집들은 관리인과 사냥꾼들이 왕실 구역을 여행할 때 숙소로 사용한다. 제프리 경과 여행하던 중 이중 몇 곳에서 묵기도 했다.

웨일스 풍경
웰시 레드 드래곤이 위장하기 좋은 붉은 가을 풍경. 콘실 들라크루아 작품.

웰시 레드 드래곤 스케치

다음은 우리가 트레나독 드래곤 구역을 지나는 동안 그린 몇몇 스케치들이다.

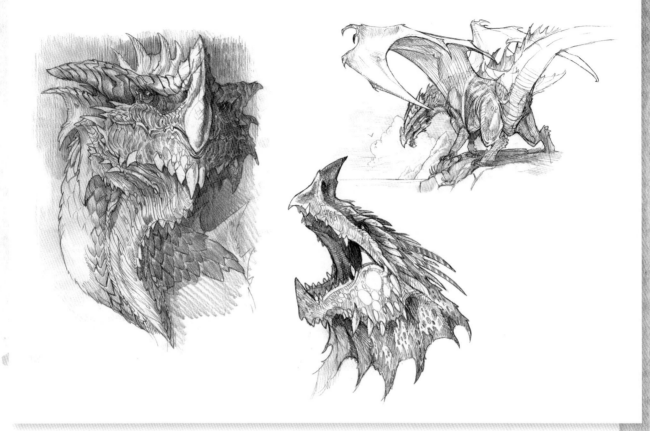

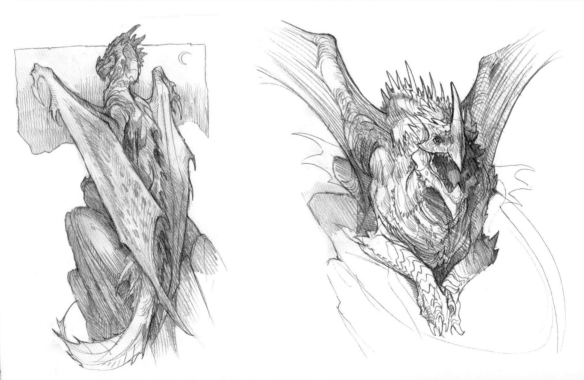

웰시 레드 드래곤

스튜디오에서 작업을 하며 난 웨일스에서 작업했던 스케치북을 바탕으로 웰시 레드 드래곤을 그림을 그렸다. 첫 기억은 밝은 불이다. 드라마틱한 불꽃이 그림을 압도하게 표현하고 싶었다. 아래는 내가 그림에서 표현하고 싶은 것들이다:

- 우아한 드래곤의 모습
- 밝은 붉은색 무늬
- 드라마틱한 불길
- 어두운 웨일스의 풍경

1 초기 스케치 제작

하나 이상의 초기 섬네일 스케치로 그림을 계획한다. 초기 스케치 단계에서 나는 커다란 불을 주요 구성 요소로 두고 구도를 잡았다.

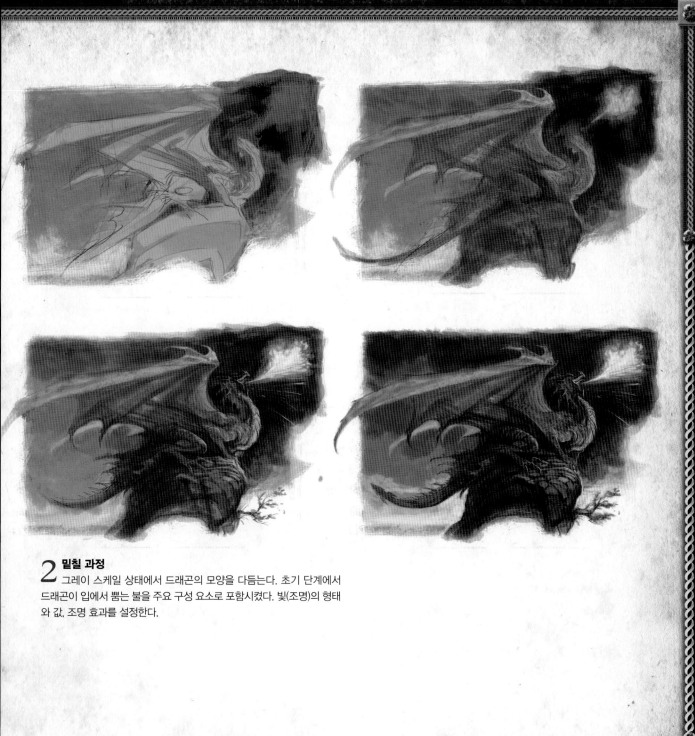

2 밑칠 과정

그레이 스케일 상태에서 드래곤의 모양을 다듬는다. 초기 단계에서
드래곤이 입에서 뿜는 불을 주요 구성 요소로 포함시켰다. 빛(조명)의 형태
와 값, 조명 효과를 설정한다.

튜토리얼: 드래곤 파이어, 조명 효과와 광원

조명 효과로 물체의 반사광을 표현할 수 있다. 이는 광원이 그림 안에 있을 때에만 해당하며, 만약 광원이 프레임 밖에 있다면 물체에 반사된 광원만 볼 수 있다. 드래곤의 불처럼 광원이 그림 안에 있을 때는 조명 효과도 고려해야 한다. 프레임 안에 있는 광원을 다룰 때에는 두 가지 기본적인 요소를 생각한다.

· 광원은 언제나 그림에서 가장 밝아야 한다. 광원으로 만들어진 하이라이트는 광원 자체보다 더 밝을 수 없다.
· 광원은 빛을 내뿜으며 주변 물건에 그림자를 드리워야 한다.

빛의 느낌을 공부하는 데에 일생을 다 쓸 수도 있다: 색이 든 빛, 산광, 환경광, 얼룩덜룩한 빛, 반사광 등등. 하지만 이 두 가지 기본 요소만 있으면 시작하기에는 충분하다. 그림에 표현한 모든 것에 이 규칙을 적용하고-검, 돌, 문신, 화염, 햄스터, 모든 것에- 그러면 광원인 것처럼 반짝일 것이다. 멋진 트릭 아닌가?

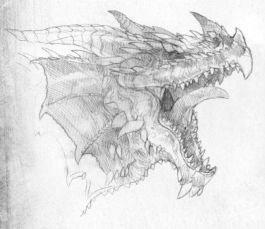
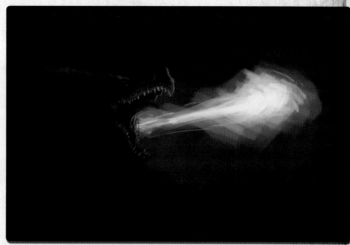

스케치에서 색칠로
간단한 스케치에 조명 효과의 원리를 이용해 어떻게 그림을 생생하게 만드는지 알 수 있다. 화염은 그림 속 광원이며 선명한 조명. 깊은 대비, 채도가 높은 색을 만들어낸다. 조명 효과를 사용하면 광원 - 주변 환경 사이의 색이 그러데이션으로 나타난다. 이 그림에서는 밝은 노란색에서 보색인 어두운 보라색으로 간다. 불빛은 밝은 노란색에서 주황, 빨강, 적자, 보라색으로 바뀐다.

광원 강조
광원 주변에 더 어둡고 짙은 색을 사용하면 빛을 더 밝게 나타낼 수 있다. 그림을 보면 왜 드래곤들이 불을 장거리 통신 수단으로 사용하는지를 알 수 있다. 불꽃은 밤에 수 마일 멀리서도 보일 것이며, 단순한 스케치를 드라마틱한 장면으로 바꾸었다.

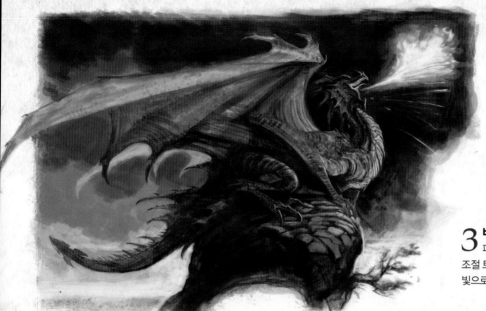

3 바탕색 설정

파일 모드를 RGB로 바꾸고 컬러 밸런스 조절 토글(toggle)을 사용하여 그림 톤을 보라빛으로 잡는다.

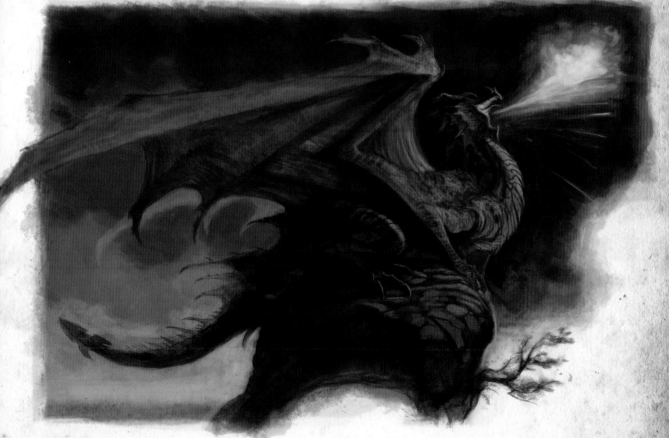

4 색 설정

50% 불투명도의 표준 레이어를 그림 위에 깔고 요소들을 고유색으로 칠한다. 이 그림에는 보색을 사용해야 한다. 붉은색 드래곤과 밝은 노란색 불덩이니 배경에는 어두운 보라색과 녹색을 사용해야 한다. 이는 작품에서 색상과 색값 모두 대조되게 만든다.

튜토리얼: 조각으로 조명 연습하기

빛과 그림자를 더 잘 이해하기 위해 조각을 연습하고 연구한다. 어떤 물체가 특정 빛 아래에서 어떻게 보이는지 잘 모를 때, 모델을 두고 작업은 한다. 이를 위해 유용한 장난감 공룡과 몬스터를 모았다.

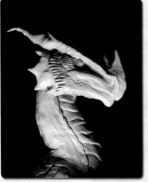

측광
빛을 받는 면의 반대 면에 그림자를 만들어내며, 착시를 일으켜 형태가 3차원(입체적)으로 보이도록 한다.

아래로부터의 빛
아래에서 비추는 드라마틱한 빛은 흑백의 극명한 대조를 만들어낸다. 동양 미술 이론에서 이를 노탄 (Notan)이라고 부른다.

반사광, 하나의 광원
광원은 측면에 하나라는 것을 알 수 있지만, 형체의 대부분은 그림자로 덮여 알기 어렵다.

반사광, 두 개의 광원
두 번째 조명을 추가해 형체의 그림자 쪽을 비춰준다. 이는 물체에 더욱 입체감을 준다.

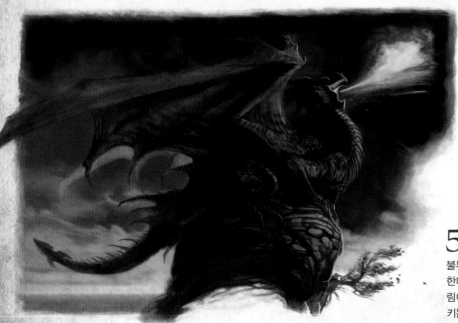

5 배경 완성
뒤에서 앞쪽 방향으로 작업을 하며, 불투명한 색으로 보라색 톤 배경을 완성한다. 배경은 작품의 액자처럼 작용해 그림이 산만하지 않게, 대상에 더욱 집중시키는 역할을 한다. 같은 색조의 질감을 더하는 것도 좋다.

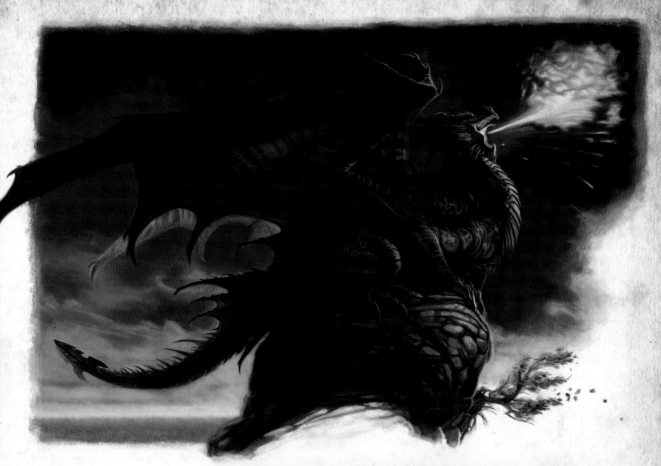

6 최종 터치 추가

작은 디테일들을 다루는 것은 어렵지만 그림을 마무리할 때 매우 중요하다. 가끔은 아주 힘들지만, 그럴만한 가치가 있을 것이다. 여행을 하며 콘실이 불평할 때 내가 가끔 했던 말인데, 프로와 아마추어의 차이는 아마추어는 힘들어질 때 포기한다는 점이다. 전문 예술가가 되려고 하는 것은 아니라도 전문적인 결과를 얻기 위해서는, 삶의 다른 모든 것들과 마찬가지로 지름길이 없다. 턱, 뿔, 이빨의 밝은 부분과 눈의 반사 등의 최종 디테일은 포컬 포인트들이 더욱 두드러져 보이게 한다.

리구리안(Ligurian) 드래곤

드라코렉서스 친카테루스(Dracorexus cinqaterrus)

특징

구분: 드라코/아애로-드라코 포르메/드라코렉시대/드라코렉서스/드라코렉서스 친카테루스

크기: 5m

날개 넓이: 8m

무게: 1,135kg

특징: 짝짓기 기간 수컷에게는 회색-은빛 무늬와 밝은 라벤더 보라색이 나타남. 암컷의 색은 이보다 연하다. 열 마디 날개, 목과 꼬리 부위에 넓은 주름 비늘이 있다.

서식지: 이탈리아 북부의 해안 지역

보존 상태: 심각한 멸종 위기

다른 이름: 그레이 드래곤, 실버 드래곤, 드라고니(Dragoni), 드라고나라(Dragonara), 드라코그리지오(Dracogrigio), 아메티스트(자수정, amethyst) 드래곤

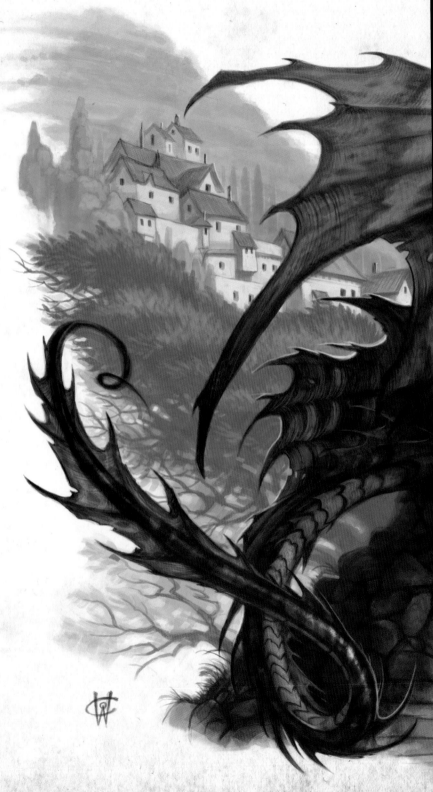

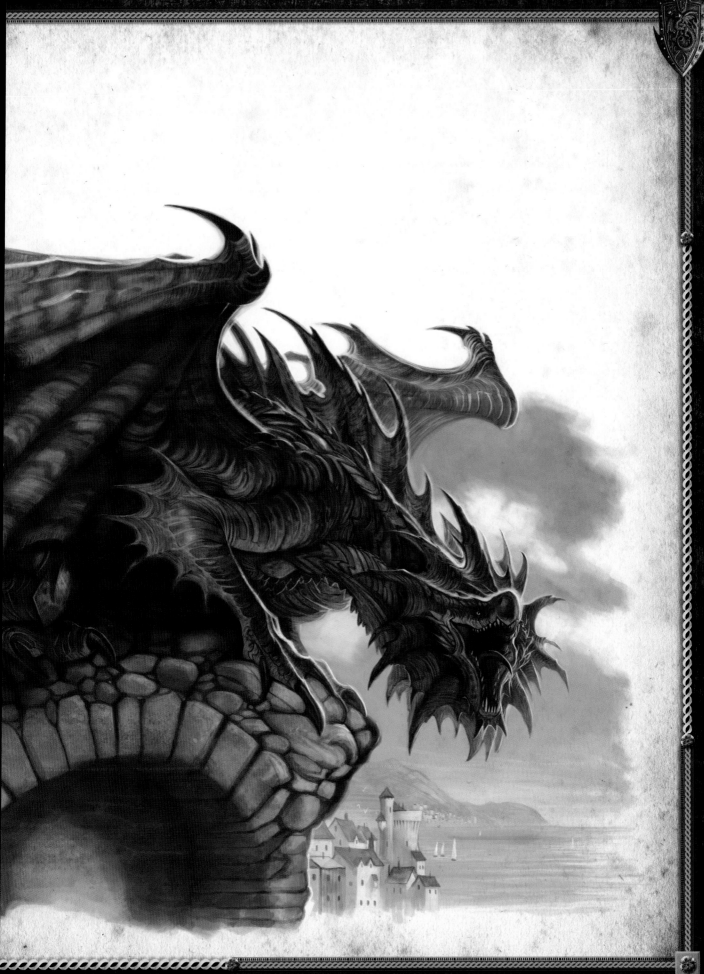

리구리아 여정

미국을 떠나 유럽 북부의 추위를 겪은 우리에게 따뜻하고 햇살 가득한 친퀘테레(Cinque Terre)라는 이탈리아의 해안 지역은 반가운 변화였다. 북부 웨일스를 떠나 런던에서 며칠을 보낸 후, 우리는 가장 희귀한 그레이트 드래곤인 리구리안 그레이 드래곤을 연구하고자 남부 이탈리아로 향했다.

리구리아 해를 따라 자리한 이탈리아의 북부 해안은 종종 이탈리안 리비에라라고도 불린다. 2차 세계대전 이후 리구리아 지역 친퀘테레(다섯 개의 섬)의 다섯 도시는 수백만 명이 찾는 휴양지가 되었다. 몬테로소 알 마레(Monterosso al Mare), 베르나짜(Vernazza), 코르니리아(Corniglia), 마나롤라(Manarola), 그리고 리오마조레(Riomaggiore) 다섯 개의 해안 마을의 주민들과 리구리안 그레이 드래곤에게는 다행스럽게도 중세 이후에는 타지인들의 침략을 받지 않았었다. 길은 여전히 험했지만 1950년대에 철도가 놓이면서 늘어난 관광객들이 드래곤들에게 생선을 던지게 되었고, 이 관광객들이 천년 동안 드래곤들이 물리쳐온 해적들보다 더 많은 해를 끼치게 되었다. 친퀘테레 국립공원은 현재 세계 환경과 문화 유산지로 보호받고 있다.

콘실과 나는 제노아의 아름다운 항구 마을에 도착했지만 가장 희귀하고 아마 세계에서 가장 아름다운 드래곤이 기다리고 있으니 그 풍경을 즐길 여유가 없었다. 우리 가이드 베베누토 모딜리아니(Bevenuto Modigliani)는 제노아 학원의 미술 학부장이며 이 아름다운 지역을 이해하는데 큰 영감을 주었다. 다른 예술가와 시간을 보내고 예술가의 눈으로 자연 상태의 리구리안 그레이 드래곤을 바라보는 것은 매우 신선한 변화였다.

우리의 여행 가이드, 베베누토 모딜리아니

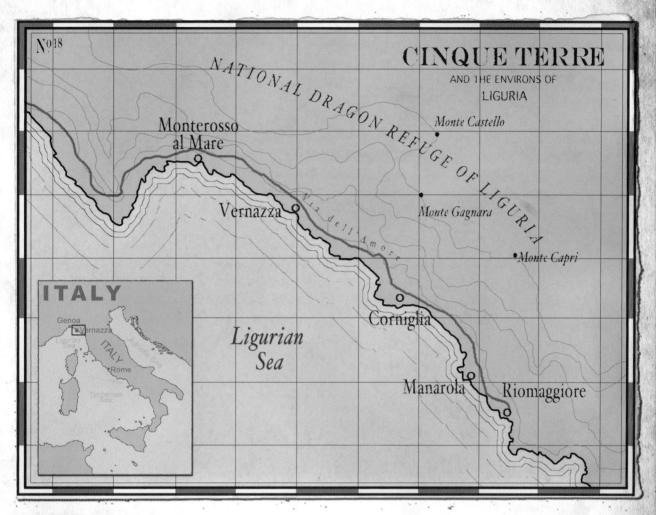

이탈리아 친퀘테레의 지도

이탈리아와 리구리아 깃발

리구리아는 라 스페지아(La Spezia) 주를 포함한 이탈리아 북부 지역이다.

생태

리구리안 그레이 드래곤은 희귀할 뿐만 아니라 다른 드래곤들과 생물학적 차이가 가장 두드러지는 드래곤이다. 그레이트 드래곤 중에서 유일하게 양쪽 날개에 각 다섯 개의 날개뼈(손바닥뼈)가 있어 총 열 개의 손바닥뼈가 요골과 자뼈에서 뻗어 나가는데, 이 특이한 구조가 날개의 비상한 움직임을 가능하게 해 공중에서 엄청난 기동성을 준다. 생물학자들은 지난 수 세기 동안 리구리안 그레이 드래곤을 드라코렉시대 군으로 넣어야 할지, 아니면 완전히 새로운 군으로 넣어야 할지 토론해왔다. 또 리구리안 그레이 드래곤은 최대 날개 넓이 8m, 평균 날개 넓이 5m 밖에 되지 않아 그레이트 드래곤치고는 이례적으로 작은 편이라 종종 친퀘테레 지역에 사는 앰핌테레 종으로 오해 받기도 한다. 리구리안 그레이 드래곤은 그레이트 드래곤 중 가장 남쪽에 사는 종이다.

얼굴 지느러미
수컷은 짝짓기 중 암컷을 유혹하기 위해 이 화려한 얼굴 지느러미를 사용한다.

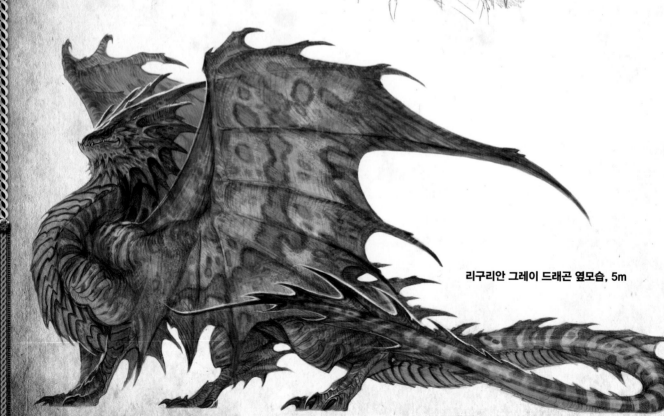

리구리안 그레이 드래곤 옆모습, 5m

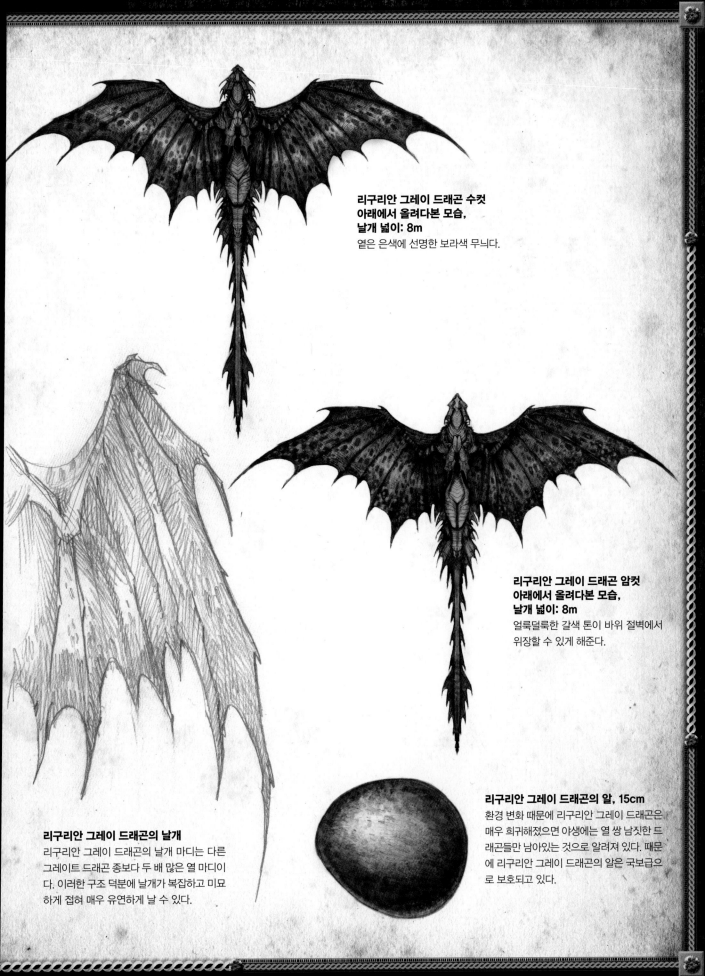

**리구리안 그레이 드래곤 수컷
아래에서 올려다본 모습,
날개 넓이: 8m**
옅은 은색에 선명한 보라색 무늬다.

**리구리안 그레이 드래곤 암컷
아래에서 올려다본 모습,
날개 넓이: 8m**
얼룩덜룩한 갈색 톤이 바위 절벽에서
위장할 수 있게 해준다.

리구리안 그레이 드래곤의 날개
리구리안 그레이 드래곤의 날개 마디는 다른
그레이트 드래곤 종보다 두 배 많은 열 마디이
다. 이러한 구조 덕분에 날개가 복잡하고 미묘
하게 접혀 매우 유연하게 날 수 있다.

리구리안 그레이 드래곤의 알, 15cm
환경 변화 때문에 리구리안 그레이 드래곤은
매우 희귀해졌으면 야생에는 열 쌍 남짓한 드
래곤들만 남아있는 것으로 알려져 있다. 때문
에 리구리안 그레이 드래곤의 알은 국보급으
로 보호되고 있다.

습성

아름다운 절경을 자랑하는 이탈리아 친퀘테레의 다섯 절벽 마을은 외부에서 접근이 어려웠던 덕분에 아직까지도 중세의 모습이 그대로 남아있다. 역사상 이런 마을들은 배나 염소를 타고만 접근할 수 있었다. 2차 세계대전 이후, 도로와 철도가 발전해 무역과 관광객 등을 통해 마을이 개방되었고, 이는 리구리안 그레이 드래곤에게도 큰 영향을 미쳤다. 1940년대 말 리구리안 그레이 드래곤은 멸종된 것으로 알려졌으나, 고립되어 있는 친퀘테레의 특수성 덕분에 멸종하지 않을 수 있었다. 현재 그들은 세계에서 가장 희귀한 종이며 이탈리아의 작은 해안가에만 서식하는 것으로 알려진다. 세계 드래곤 보호 기금(World Dragon Protection Fund)에 따르면 현재 리구리안 그레이 드래곤은 100개체 이하로 살아있다고 한다.

리구리안 그레이 드래곤에게 가장 큰 영향을 끼친 건 먹이다. 흑해 및 지중해의 고래목 보호 조약(Agreement on the Conservation of Cetaceans in the Black and Mediterranean Seas, ACCBAMS)에 따르면, 1998년 이 지역의 해양 포유류의 개체 수는 1950년에 대비 99%가 감소한 것으로 나타난다 (백만 마리에서 1만 마리로 감소). 20세기 후반, 지중해의 고래목을 보호하기 위한 대대적인 조치가 취해졌다. 이탈리아, 프랑스, 모나코에 걸쳐 있는 펠라고스 해양 보호구역(Pelagos Marine Sanctuary – 전 리구리아 고래목 보호구역(Ligurian Cetacean Preserve), 1999년 지정)은 가장 큰 ACCBAMS 해양 보호구역이다. 이는 리구리안 그레이 드래곤을 보호하는 데에 가장 큰 효과를 보였다. 1998년 이탈리아 환경부는 친퀘테레 주변에 해양 보호구역을 만들어 이 오래된 해안가를 원래 상태로 유지하고자 하였다. 유네스코 세계 유산인 친퀘테레 국립공원(Parco Nationale del Cinque Terre)과 세계 드래곤 보호 기금도 리구리안 그레이 드래곤을 보호하는 데에 도움이 되었지만, 세계에서 가장 보호받고 있음에도 여전히 멸종 위기이다.

리구리아 서식지

관측 초소

이 드래곤 관측 초소는 한때 해적을
경계하기 위한 초소였다. 오늘날에는
과학자들이 리구리안 그레이 드래곤
을 가까이서 관찰하기 위해 사용한다.

먹이 잡기

다른 드래곤에 비해 상대적으로 작은 이빨로 물고기를
꽉 붙잡는다.

일광욕 중인 그레이 드래곤

지중해의 태양은 드래곤들이
몸을 따뜻하게 유지하는 데에
도움이 된다.

ATTENTZIONE!

Non Somministrare i Dragoni
Do Not Feed The Dragons
Ne Pas Nourrir les Dragons
No se Alimentan los Dragones
ドラゴンに餌をやらないでください

I visitatori del Drago Nazionale Rifugio della Liguria
sono avvisati che tutti dragoni sono protette come
specie minacciate. I trasgressori della legge sarà
perseguita.

경고 사인

리구리아 해안가와 비아델아모레(Via dell'Amore)
가 관광객들로 붐비게 되자 드래곤들이 위협을 받
게 되었다. 인간의 영향을 최소화하기 위해 강력
한 법들이 만들어졌다.

역사

17세기 과학 저널의 초기 연구와 묘사를 근거로 보면, 리구리안 그레이 드래곤은 그 크기가 30% 정도 줄어든 것으로 여겨진다. 해양 생물의 감소와 함께, 그레이 드래곤이 돌고래와 물개에서 참치와 농어로 주식을 바꿔야 했기 때문이다. 더 큰 개체는 굶어 죽을 확률이 더 높았고, 자연히 작은 종들만이 살아남았다.

모든 리구리안 그레이 드래곤은 이탈리아 북부의 좁은 지역에서만 서식지하는데, 드래곤과 인간이 가장 가까이 사는 매우 희귀한 지역이다. 리구리아 사람들과 정부는 이 사실에 큰 자부심을 갖고 있다. 이탈리아 르네상스와 바로크 시대에 묘사된 드래곤도 대부분 그레이 드래곤이다.

매우 오랫동안 인간과 근접해 살아온 덕분에 리구리안 그레이 드래곤의 개체 수는 수 세기 동안 현저히 줄었다. 그들은 유러피언 와이번이 멸종된 것과 같은 이유로 사냥을 당했다. 오늘날 몇몇 드래곤 학자들은 리구리안 드래곤은 원래 초기 르네상스 시대에 무역 항로를 통해 동양에서 이탈리아로 들어온 아시안 드래곤이라고 믿는다. 이 가설은 중세 시대에 묘사된 드래곤은 거의 와이번인 것에 비해 르네상스 이후 점점 드라고네스크(dragonesque)의 모습으로 묘사된다는 점에서도 타당성이 있다.

리구리아 원형 문장
17세기 건축에 있는 원형 문장이다. 출처: 제노아 학원(Genoa Institute)

우아한 지느러미
리구리안 그레이 드래곤은 우아하고 아름다운 목 지느러미로 유명하다.

리구리안 드래곤에서 영감을 얻은 글라이더
이 16세기 행글라이더 디자인은 레오나르도 다 빈치의 날개 디자인과 마찬가지로 드래곤의 날개에서 영감을 얻었다.

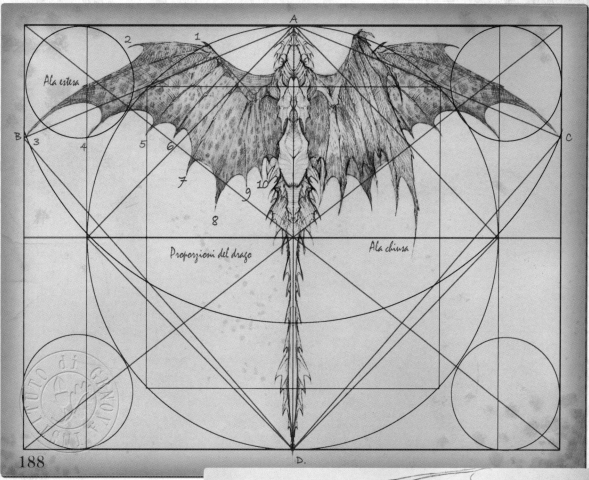

Ala estera

2 1

A

B 3 4 5 6

C

7

9 10

8

Proporzioni del drago

Ala chiusa

188

D.

비트루비안(Vitruvian) 드래곤
이탈리아 르네상스 예술가들은 리구리안
그레이 드래곤의 복잡하고 아름다운 디자
인에 매료되었다.

다 빈치의 날개
다 빈치의 날개 디자인에서 특징적인 날개보는 의심의 여지 없이 이탈리아 그레이 드래곤에서 영감을
받은 것이다.

리구리안 그레이 드래곤

리구리안 드래곤을 그리는 것은 다른 드래곤을 그리는 것과
사뭇 다르다. 스케치북과 노트를 다시 참고하며, 이탈리안 리비
에라에서 본 아름다운 색감을 떠올렸다. 다음은 드래곤을 가장
잘 나타내기 위해 포함하고자 한 요소들이다:

- 정교한 머리 지느러미
- 긴 물결모양의 몸
- 밝은 지중해의 빛과 색

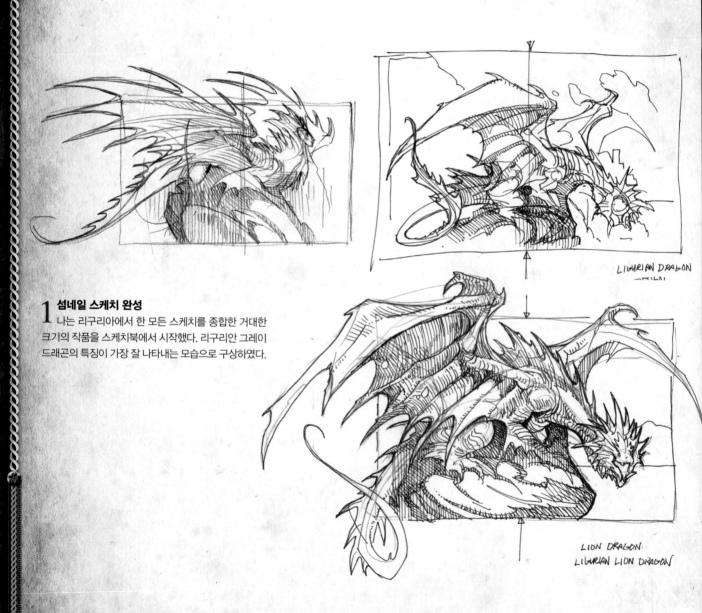

1 섬네일 스케치 완성
나는 리구리아에서 한 모든 스케치를 종합한 거대한
크기의 작품을 스케치북에서 시작했다. 리구리안 그레이
드래곤의 특징이 가장 잘 나타내는 모습으로 구상하였다.

LIGURIAN DRAGON

LION DRAGON.
LIGURIAN LION DRAGON

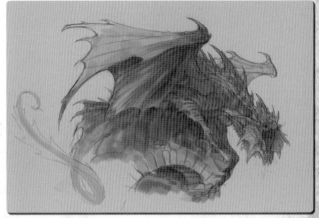

2 컴퓨터 사전 스케치 완성

수작업이든 디지털 작업이든, 그림 작업 과정은 비슷하다. 대략적인 큰 형태로 시작하면 천천히, 그리고 전체적으로 작은 디테일을 다룰 수 있다. 이 단계에서는 다른 색이 방해되지 않도록 그레이 스케일 이미지로 작업했다. 회색 계열로 작업을 시작하면 다른 디테일을 고려하기 전에 전체적인 형태와 명암을 스케치해놓을 수 있다. 드래곤의 해부학적 구조와 어떻게 움직이는지를 염두에 둔다. 이 초기 그림 단계에서 볼 수 있듯이, 초반에 중요한 것은 드래곤의 전체적 형태와 실루엣을 잡아두는 것이다. 조각가가 찰흙 덩어리로 시작하듯이 넓고 불투명한 브러시로 큰 모양과 음영을 잡는다.

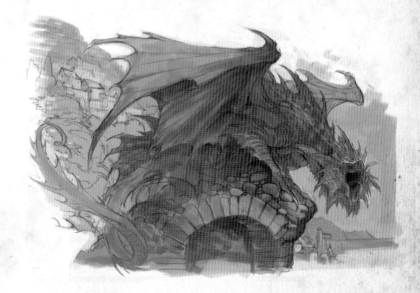

3 최종 드로잉 다듬기

스케치가 만족스럽다면 그레이 스케일로 이미지의 파일 크기를 키운다. 이제 모든 초기 스케치 참고 자료들을 사용하여 세부적인 구성을 만들 수 있다. 밝은 흰색 하이라이트에 따른 짙은 그림자는 드래곤의 형태, 특히 얼굴 부분을 더 잘 보이게 한다. 참고 자료와 리구리아 여정 중 그린 스케치를 기초로 풍경을 다듬는다.

튜토리얼: 색의 원리

시각 예술가들이 직면하는 가장 복잡하고 어려운 작업은 다양한 색을 다루는 것이다. 물건이 어떻게 보이는 지와 우리가 보는 색은 세 가지 요소에 기초한 것이다: 물체의 색, 조명의 색과 강도, 그리고 물체와 조명이 있는 대기 상태이다. 이 페이지의 컬러 팔레트들은 각각 다른 조명 조건에서 본 것이다; 각 색은 조명의 색과 질에 따라 극명하게 달라진다.

일반 조명
이 팔레트는 회색 배경에 조명 강도 15%인 일반 백색 조명일 때를 보여준다.

밝은 조명
조명의 강도를 50% 높인 같은 팔레트이다. 색이 바래고, 회색은 흰색이 됐으며, 흰색은 너무 밝아져 보이지 않는다.

어두운 조명
대조적으로, 조명 강도가 50% 낮아지면, 색은 어둡고 풍부해진다. 흰색은 회색이 되고 회색은 검은색이 된다.

산광
안개 같은 산광에서는 물체에 반사되는 빛이 적고 대기 자체가 빛을 내는 것처럼 보인다. 색의 채도와 대비, 값은 낮아진다.

푸른 조명
조명의 색을 바꾸면 색에 대한 인식도 바뀐다. 같은 팔레트에서 조명 색을 파란색으로 바꿨다. 노란색은 녹색으로 바뀌고, 붉은색은 자주색, 그리고 파란색은 울트라 블루로 바뀌었다.

회색 = 중립 색

중립 색조인 리구리안 그레이 드래곤은 빛의 색과 대기의 영향을 다른 드래곤보다 더 효과적으로 보여준다. 카멜레온처럼, 그레이 드래곤의 무늬와 색깔은 환경에 따라 극적으로 바뀐다.

달빛
푸른 달빛에서 채도는 극적으로 푸른 색으로 바뀌며 차가운 빛이 드래곤의 윤곽을 나타낸다.

안개
안개 낀 환경에서는 빛이 산란되어 색과 색 값 모두 차갑고 부드러운, 분위기 있는 이미지로 보인다.

일몰
밝은 황금색 빛은 선명한 하이라이트와 짙은 그림자를 만든다. 차분한 배경 덕에 채도가 높은 색이 더 돋보인다.

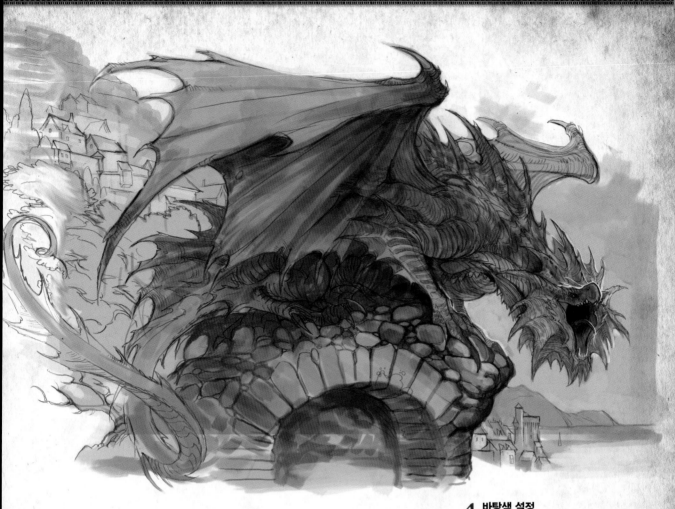

4 바탕색 설정

드로잉이 끝났으니 채색을 시작할 수 있다. RGB 모드로 전환하여 컬러 밸런스를 보라색으로 적용한다. 드래곤은 밝은 은빛의 오버톤과 차가운 파란 그림자, 배경은 밝고 풍부한 색감의 풍경으로 표현할 것이다. 보라 혹은 바이올렛은 붉은색을 더하면 웜톤, 파란색을 더하면 쿨톤을 낼 수 있는 멋진 빛깔이다.

5 색 더하기

첫 번째 새 레이어에 채색을 시작한다. 레이어는 50% 불투명도의 표준 모드로 설정하고 넓고 성긴 브러시와 밝은 색으로 각각의 요소에 고유색을 칠한다. 가볍고 빠르게 작업해야 한다. 이 단계 후 새 레이어를 추가하면 스케치에 영향을 주지 않고 색을 바꾸거나 여러 시도를 해볼 수 있다.

6 음영 주기

50% 불투명도의 곱하기 모드로 새 레이어를 만들어 옅게 그림자를 깔아준다. 이는 유화에서 사용하는 기법인데, 초기 바탕색을 칠한 후 형태와 빛을 확실히 하기 위해 색 광택제를 바르는 기법이다.

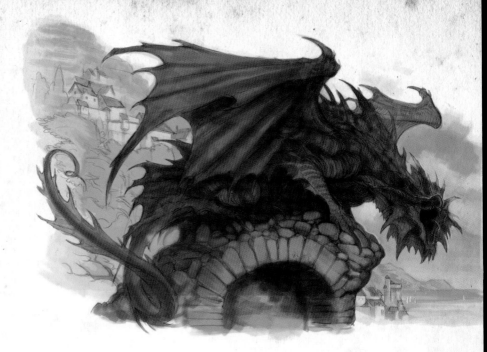

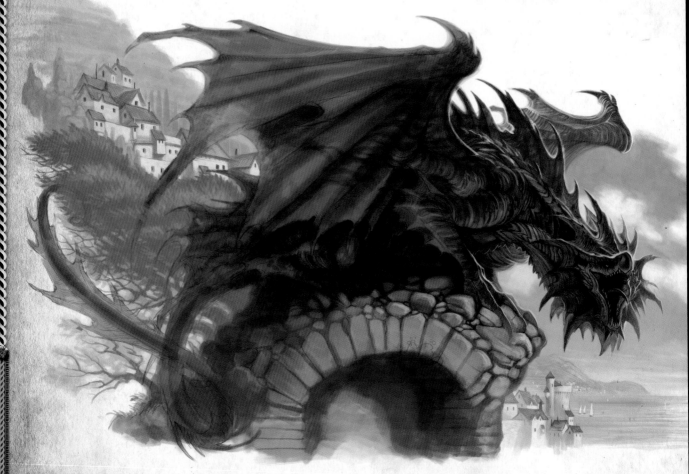

7 배경 다듬기

리구리아의 풍경은 이탈리아 해안을 비추는 밝은 햇살 덕에 밝고 아름답다. 이 단계에서는 뒤에서 앞쪽으로 작업한다. 대기 원근법의 원리를 이용해 보는 이에게 가까운 풍경일수록 더 채도가 높은 색을 사용하도록 한다.

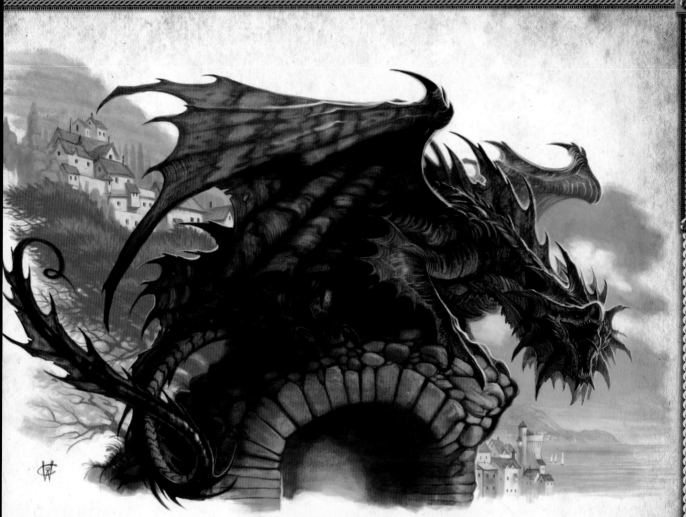

8 최종 터치 추가

이전의 레이어 위에 디테일을 확실히 잡고 채색을 마무리한다. 리구리안 그레이 드래곤의 경우, 밝고 풍부한 색감으로 강렬한 지중해의 햇살을 강조한다. 촉촉한 눈의 반사광과 코와 주둥이 주변의 구멍이나 상처 같은 디테일은 마지막으로 남겨둔다.

크리미안(Crimean) 드래곤

드라코렉서스 크리미우스(Dracorexus crimeaus)

특징

구분: 드라코/아에로-드라코포르메/드라코렉시대/드라코렉서스/드라코렉서스 크리미우스

크기: 8m

날개 넓이: 15m

무게: 2,270kg

특징: 어두운 검은색의 무늬; 넓은 삼지창 모양의 꼬리; 등에 난 뿔; 돌출된 턱

서식지: 흑해 해안 지역

보존 상태: 심각한 멸종 위기

다른 이름: 블랙 드래곤, 러시아(Russian) 드래곤, 차르(Czar's) 드래곤, 아파코(Apakoh), 오닉스(Onyx) 드래곤, 시미터(Scimitar) 드래곤

크림 여정

이탈리아 북부의 햇살 가득한 밝은 기후를 떠나, 콘실과 나는 세상에서 가장 신비한 드래곤 중 하나가 사는 지역인 우크라이나와 크림 반도로 여정을 떠났다. 여기서 우리는 가장 알려진 바가 없는 그레이트 드래곤인 크리미안 블랙 드래곤을 연구하였다. 크림의 심페로폴에 내려 우리 가이드인 우크라이나 드라코테크니칼 연구원(Ukrainian Dracotechnikal Institute, 전 소비에트 드라코테크니칼 연구원(Soviet Dracotechnikal Institute))의 알렉시 칸딘스키 박사(Dr. Alexi Kandinsky)를 만났다. 칸딘스키 박사는 소련 시절 초보였지만, 이제는 기관의 장이다.

소련 붕괴 이전에는 크리미안 블랙 드래곤, 드라코테크니칼 연구원, 그 인근의 드라코드롬에 대해 알려진 바가 없었고, 지금도 서양인들의 방문을 꺼려한다. 이 여정은 처음 이루어진 것이며, 우리는 칸딘스키 박사로부터 많은 것을 배우게 되어 매우 흥분되었다.

**우리의 여행 가이드,
알렉시 칸딘스키 박사**

UKR
07.7.10 14
сімферополь
0126

테хнічний·інститут

UKR

우크라이나 드라코테크니칼 연구원
심페로폴에 위치한 이 연구원은 한때 세계에서 정부 지원금을 받고 운영되는 가장 큰 드래곤 연구 기관이었다.

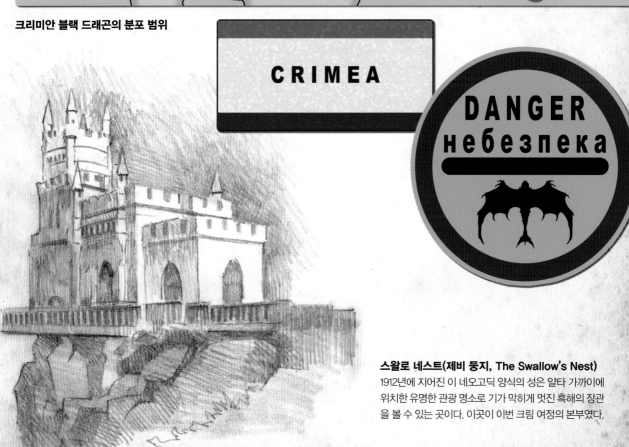

CRIMEAN BLACK DRAGON
Кримські Чорного Дракона

GERMANY

Carpathian Mountains

UKRAINE

RUSSIA

ROMANIA

CRIMEA

Black Sea

Caucasus Mountains

Caspian Sea

ITALY

GREECE

GEORGIA

TURKEY

Mediterranean Sea

▉	Historical Range
▉	Present Range

크리미안 블랙 드래곤의 분포 범위

CRIMEA

DANGER
небезпека

스왈로 네스트(제비 둥지, The Swallow's Nest)
1912년에 지어진 이 네오고딕 양식의 성은 얄타 가까이에
위치한 유명한 관광 명소로 기가 막히게 멋진 흑해의 장관
을 볼 수 있는 곳이다. 이곳이 이번 크림 여정의 본부였다.

생태

크리미안 블랙 드래곤은 다른 그레이트 드래곤에 비해 상대적으로 작은 편이며, 대개 길이 8m, 날개 넓이 15m를 넘지 않는다. 그러나 냉전 당시, 드라코테크니칼 연구원의 소련 과학자들이 생명공학으로 블랙 드래곤으로 슈퍼 드래곤을 만들었다는 소문이 있었다. 지능이 올라간 드래곤은 나토(NATO)군 기지 위를 몰래 정찰하며 사진으로 자료를 기록하였다. 1965년, 블랙 드래곤으로 여겨지는 것이 터키의 시글리(Cigli) 미 공군 기지 근처에서 격추되었다. 소련은 이 사건과의 관련성과 유전자 조작 스파이 드래곤에 대해 전면 부인했다. 칸딘스키 박사에게 이 이야기를 꺼내자 그는 드라코테크니칼 연구원과 드라코드롬은 순수한 과학적 목적으로 운영되었으며 군에서 드래곤을 무기화 하려는 시도는 없었던 것으로 기억한다고 주장했다. 그의 호의를 계속 받기 위해 이 주제는 더 이상 언급하지 않기로 했다.

크리미안 블랙 드래곤은 이 지역 강과 호수, 바다에 많은 흑해 농어나 철갑상어를 먹으며 수천 년을 살아왔다. 몇몇 사례들을 통해 한때 크리미안 블랙 드래곤은 지금보다 두 배는 컸을 것이라 여겨진다.

크리미안 블랙 드래곤의 알, 5cm

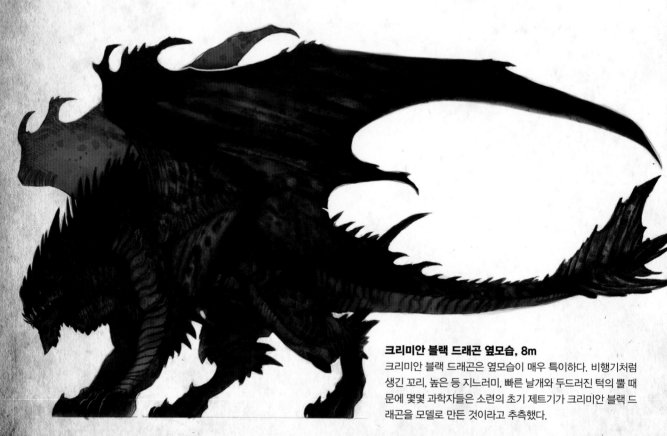

크리미안 블랙 드래곤 옆모습, 8m
크리미안 블랙 드래곤은 옆모습이 매우 특이하다. 비행기처럼 생긴 꼬리, 높은 등 지느러미, 빠른 날개와 두드러진 턱의 뿔 때문에 몇몇 과학자들은 소련의 초기 제트기가 크리미안 블랙 드래곤을 모델로 만든 것이라고 추측했다.

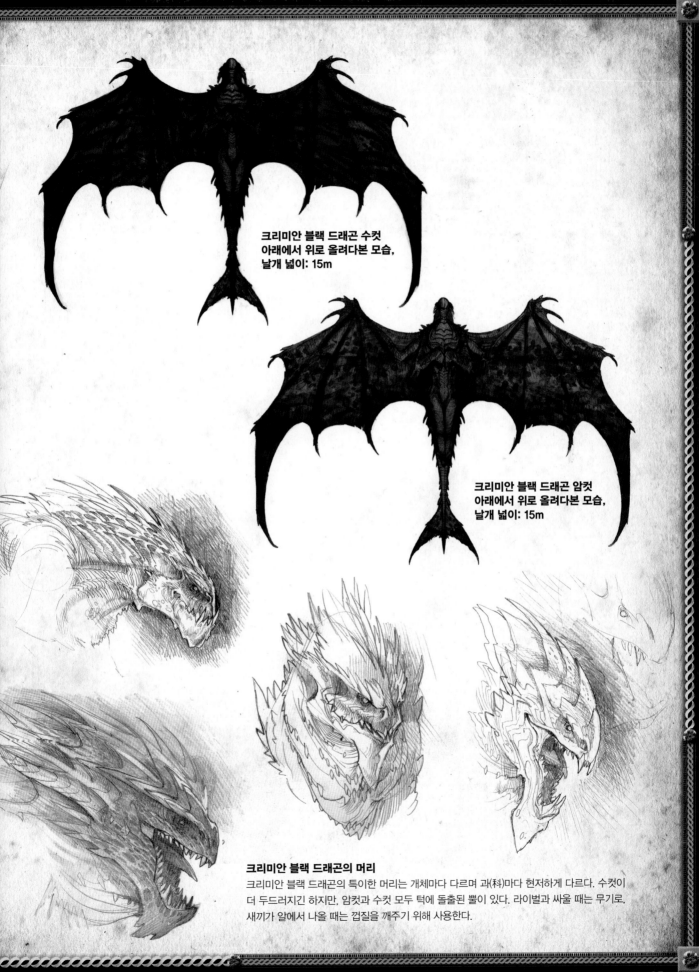

크리미안 블랙 드래곤 수컷
아래에서 위로 올려다본 모습,
날개 넓이: 15m

크리미안 블랙 드래곤 암컷
아래에서 위로 올려다본 모습,
날개 넓이: 15m

크리미안 블랙 드래곤의 머리

크리미안 블랙 드래곤의 특이한 머리는 개체마다 다르며 과(科)마다 현저하게 다르다. 수컷이
더 두드러지긴 하지만, 암컷과 수컷 모두 턱에 돌출된 뿔이 있다. 라이벌과 싸울 때는 무기로,
새끼가 알에서 나올 때는 껍질을 깨주기 위해 사용한다.

습성

크리미안 블랙 드래곤은 한때 거대 철갑상어를 먹고 살았지만, 이 지역의 해양 생물이 감소하며 드래곤의 개체 수와 크기 모두 줄어들었다.

크리미안 블랙 드래곤은 한때 지금의 루마니아에서 터키, 조지아(그루지아)의 코카서스까지로 알려져 있는 예전의 카르파시아 산맥에서 주로 목격되었으며 흑해와 카스피 해를 따라 둥지를 만들었다. 현대에 와서는 크림의 흑해 절벽 해안이 가장 이상적인 서식지로 알려져 있다.

이 신비로운 드래곤은 산업화와 해양 생물의 감소, 소련 시절 서식지 감소로 심각한 멸종 위기에 처하게 되었다. 크림 반도의 블랙 드래곤은 심페로폴(Simferopol) 바깥쪽에 위치한 드라코드롬(Dracodrome) 군 기지 안에 많이 살고 있었는데, 1991년쯤에 군 기지가 버려지면서 많은 드래곤이 죽임을 당했고, 그중 몇몇은 탈출했다가 길러지던 곳에 돌아와 그대로 살고 있었다. 현재 드라코드롬 폐허에는 20여 마리의 드래곤이 살고 있는 것으로 알려지며, 이 지역은 사람과 드래곤의 안전을 위해 외부인의 접근을 제한하고 있다. 드래곤 보호 기금은 드라코드롬에 있는 종들을 연구하기 위해 여러 번 시도했지만 우크라이나 정부는 이를 모두 거부했다. 우리도 크리미안 블랙 드래곤을 그리기 위해 드라코드롬에 여러 번 갔었지만 내부 입장은 허락 받지 못했다.

블랙 드래곤들의 상호 유대감은 드라코렉시대(Draco-rexidae) 종 가운데 매우 특이한데, 세계 어디에도 이들만큼 서로 가깝게 지내는 종이 없다. 드래곤 학자들은 이렇게 고도로 발달한 사회성이 그들의 유전적 특성의 한 부분이 아닐까 추측하고 있다.

크림 반도 서식지

크리미안 블랙 드래곤 해츨링
하나에서 여섯 개의 알을 낳으며, 새끼는 30cm 길이로 태어난다. 크리미안 블랙 드래곤은 사람이 성공적으로 키워낸 유일한 드래곤이다. 오늘날 이들은 제한적으로 관리되어 드라코테크니컬 연구원에서 길러져 야생으로 방생된다.

크리미안 블랙 드래곤 둥지
20세기 이전, 크리미안 블랙 드래곤은 흑해와 카스피 해, 아조프 해의 암벽 해안가에 둥지를 틀고 이곳에 많았던 철갑상어를 먹고 살았다. 지금은 철갑상어와 고래목이 거의 사라져 야생의 크리미안 블랙 드래곤을 보기 힘들어졌다. 콘실이 버려진 드래곤 레어라고 알려진 곳을 탐사하고 있다.

역사

크림 반도는 고대 그리스와 로마제국 때부터 오스만 투르크 족에 이를 때까지 역사적으로 전쟁이 매우 많았던 지역이다. 1854년에는 러시아와 프랑스 사이에서 크림 전쟁이 일어났고, 2차 세계대전 당시에는 러시아와 독일이 치열하게 싸운 곳으로, 두 분쟁으로 인해 크림 반도는 매우 황폐해졌다. 특히나 얄타와 가까운 해안절벽이 있는 남쪽 해안가가 매우 황폐화되었는데 이곳은 천년 동안 블랙 드래곤이 집으로 여겨온 곳이었다. 반복되는 군사 분쟁과 거대한 전후 산업화, 그리고 흑해의 해양 생태계 파괴로 인해 크리미안 블랙 드래곤은 1970년대부터 심각한 멸종 위기종으로 등록되었다.

그레이 드래곤과 마찬가지로, 블랙 드래곤도 생존을 위해 크기를 줄였다. 1941년 크림 전투에서 소련이 포위되어 있는 동안, 스탈린은 동물들을 유전자 조작하는 것에 매료되어 있었다. 그는 최고의 드래곤 과학자들을 불러모아 나치 전투기를 격추시킬 수 있는 무기화된 드래곤 종을 만들라고 명령했다. 스탈린의 다른 기괴한 아이디어들처럼 소련의 슈퍼 드래곤 제작은 성공하지 못했지만, 성공적인 프로파간다 아이템으로 쓰였다.

전쟁 이후 소비에트 드라코테크니칼 연구원이 심페로폴에 세워졌다. 냉전 보고에 따르면, 연구원은 이후 1980년대까지 계속해서 블랙 드래곤 연구를 계속했으며, 몇몇은 성공하여 스파이 정찰에 쓰이기도 했다. 1991년 소련의 몰락에도 드라코테크니칼 연구원은 지켜졌으며 오늘날에는 사기업으로 운영되고 있다. 연구원은 드래곤을 교배하여 개인에게 판매한다는 세계 드래곤 보호 기금의 의혹을 계속해서 부인했지만, 완벽한 감사는 한 번도 허락하지 않았다.

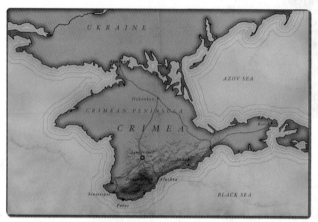

크림 지도

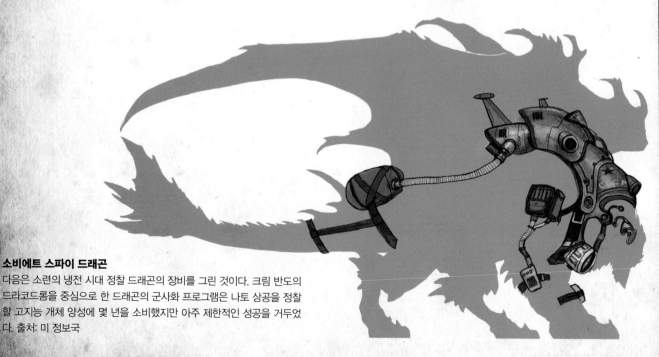

소비에트 스파이 드래곤
다음은 소련의 냉전 시대 정찰 드래곤의 장비를 그린 것이다. 크림 반도의 드라코드롬을 중심으로 한 드래곤의 군사화 프로그램은 나토 상공을 정찰할 고지능 개체 양성에 몇 년을 소비했지만 아주 제한적인 성공을 거두었다. 출처: 미 정보국

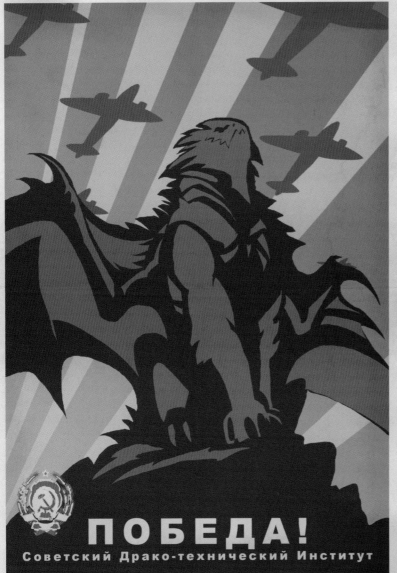

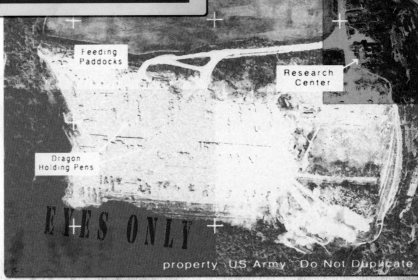

심페로폴 드라코드롬
(Simferopol Dracodrome)
1960년대 심페로폴 드라코드롬의 U2 사진이다. 출처: 미군

크리미안 블랙 드래곤

모든 현장 스케치와 노트를 모아 크리미안 블랙 드래곤을
그려야 한다. 시작에 앞서 블랙 드래곤이 가지고 있는 모든 요
소를 정리했다:

· 공중에서 역동적인 몸동작
· 검은 무늬
· 크림 반도의 거친 풍경

CRIMEAN DRAGON DESIGN

1 섬네일 스케치 만들기
스케치를 기초로, 종이에 몇 가지 아이디어를
대략적으로 그려봤다. 비행 중인 드래곤을 그리
고 싶었고 배경에는 상징적인 스왈로 네스트 성
을 넣고자 하였다. 나는 비행하는 구도가 이 아름
다운 동물을 가장 드라마틱하게 보여주는 방법이
라고 생각했다.

내 초기 그림의 드래곤은 극적으로 단축되어 보인
다. 이 아이디어가 마음에 들었지만, 드래곤을 90
도 돌려 매끄럽게 비행하는 장면을 나타내고, 대
신 날개를 축소되어 보이도록 했다.

2 사전 컴퓨터 스케치 제작
18cm X 28cm에 100dpi 그레이 스케일의
포토샵 파일을 만든다. 크고 넓은 브러시로 형
태를 잡는다. 배경 요소의 형태도 잡도록 한다.

3 스케치 계속 다듬기

드로잉(색x)과 페인팅(색o)은 단계별 진행보다는 진화에 가깝다. 페인팅은 작업하는 만큼 성장하고 변한다. 나는 작업을 시작할 때 완벽하게 완성된 이미지를 머리 속에 가지고 있지 않다. 작업을 원하는 대로 모양을 내고 바꿀 수 있는 찰흙 덩어리로 생각하되, 조각처럼 해부학적 골조가 기본이 되어야 한다.

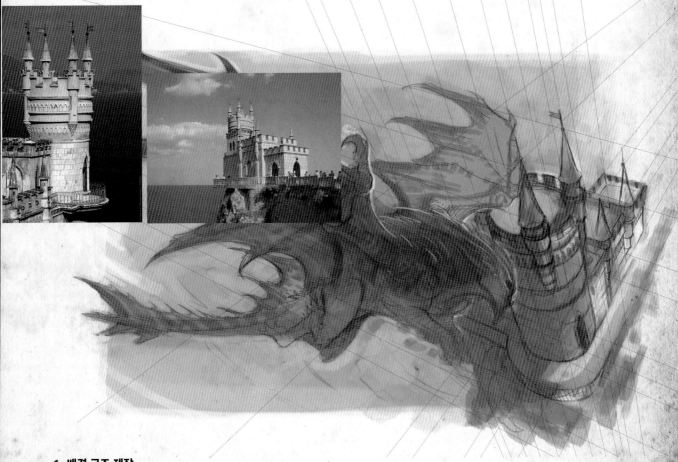

4 배경 구조 제작

배경의 성을 그릴 때 선 원근법 격자를 활용한다. 나는 인터넷에서 참고 사진을 가져와 별개의 레이어에 두고 가이드로 사용한다.

튜토리얼: 원근법

원근법은 물체가 멀어지며 흐려지는 미적 착시이다. 기본적으로 세 가지 원근법이 있다 - 선 원근법, 대기 원근법, 그리고 단축(단면)법이다. 크리미안 블랙 드래곤을 그리면서, 나는 그림에 깊이를 더하기 위해 세 가지 원근법 모두를 사용했다.

· **선 원근법**: 크림 해안을 조감도로 표현하기 위해 지평선과 소점(vanishing point)을 나타내는 선 원근법 도구를 사용한다. 지평선은 지면이 하늘에 닿는 지점이다. 땅 위에 서 있을 때 이는 우리 시각의 중간에 나타나며 직선형을 띤다. 지평선을 높이면 지반의 비중이 높아지며 조감도 느낌을 줄 수 있다.

소점은 모든 물체의 선을 연장했을 때 그 선들이 하나로 모이는 지점이다. 이 작업은 컴퓨터 없이는 하기 힘들다. 새 레이어에서 선 도구(L)를 사용하면 직선을 잡는 것은 쉽다. 나는 모든 슬라이드에 선 원근법을 위한 기준선을 그릴 수 있는 충분한 공간이 생기도록 캔버스 크기를 확대했다. 수직 선이 멀어지며 수렴하는 지점을 잡아 소점1로 설정했고, 새로운 레이어를 추가하여 같은 방법으로 소점2와 3을 잡는다.

· **대기 원근법**: 우리 모두 언덕 위에 서서 지평선을 바라보며 사물이 어떻게 안개 속으로 사라지는지 본 적이 있다. 이를 대기 원근법이라고 부른다. 사물이 멀어질수록 보는 이와 물건 사이의 대기가 두꺼워지면서 사물을 보기 어려워지는 것이다. 색은 옅어지고, 디테일은 덜 두드러지며, 형태의 윤곽선은 뭉툭해지고 대조는 약해진다.

· **단축(단면)법**: 이것은 깊이의 착시를 표현하기 위해 형태의 한 면이 극적으로 압축되는 기법을 말한다. 드래곤을 그릴 때 종종 드래곤 전체의 형태를 제한된 공간에 넣고 극적인 장면을 만들기 위해 단축법을 사용한다.

대기 원근법
꼬리와 다리의 착시를 묘사할 때 대기 원근법과 단축법을 조합해 사용했다.

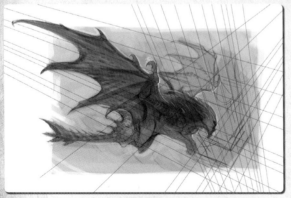

선 원근법
다음의 크리미안 블랙 드래곤의 그림에서 나는 지평선을 극적으로 올렸다. 일단 소점을 잡고 기준선을 그린 후 이미지를 원래의 크기로 크롭한 다음, 새로운 레이어에 완벽한 원근법 템플릿을 남겨두어 건물을 그리면서 선을 드러내거나 감출 수 있게 하였다.

단축법
크리미안 드래곤 그림에서는 끝에서 끝까지 15m 길이인 활짝 핀 날개를 표현하기 위해 단축법을 사용했다. 날개 사이의 공간이 어떻게 압축되는지(타원형으로 표시한 부분)와, 두 날개의 극적인 크기 차이를 확인할 수 있다.

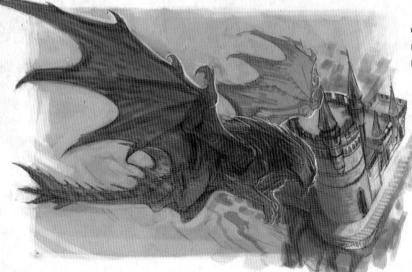

5 배경 디테일 발전시키기

원하는 만큼의 디테일을 얻을 때까지 배경 요소를 다듬는다. 이 단계에서 디테일을 잡는 게 나중 단계에서 바꾸는 것 보다 더욱 쉽다.

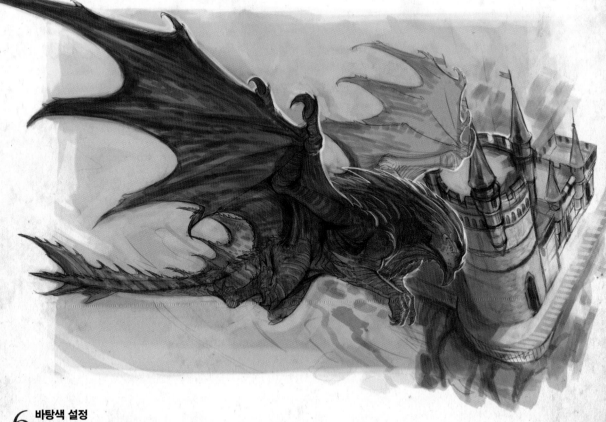

6 바탕색 설정

만족할 만큼 작업했다면 그림을 RGB 모드로 바꾸고 컬러 밸런스 슬라이더를 사용해 색채를 따뜻한 보라색으로 바꾼다. 이 색은 배경의 시원한 파란색이나 전경의 어둡고 따뜻한 드래곤의 색 어느 쪽과든 잘 어울린다.

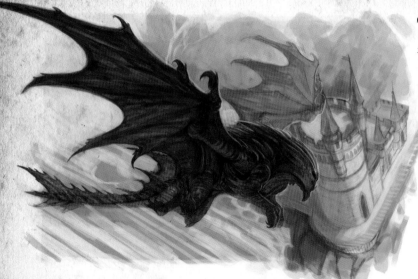

7 고유색 넣기
50% 불투명도의 표준 모드의 새 레이어에서 각각의 요소에 고유한 색을 넣는다.

8 그림자 설정
50% 불투명도의 곱하기 모드 레이어를 추가해 조명과 형태에 통일성을 주기 위한 그림자 레이어로 만든다.

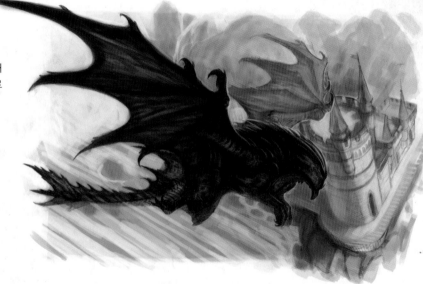

9 배경 요소 다듬기
새로운 100% 불투명도의 표준 레이어 위에 배경을 작업하며, 스왈로 네스트와 알타 해안의 색깔과 질감을 표현할 수 있는 자료들을 참고하여 해안가의 녹색과 성의 명암을 다듬는다. 모든 물체가 멀리 있기 때문에, 대기 원근법에 의해 색과 대비가 전경만큼 선명하면 안 된다는 점에 주의해야 한다.

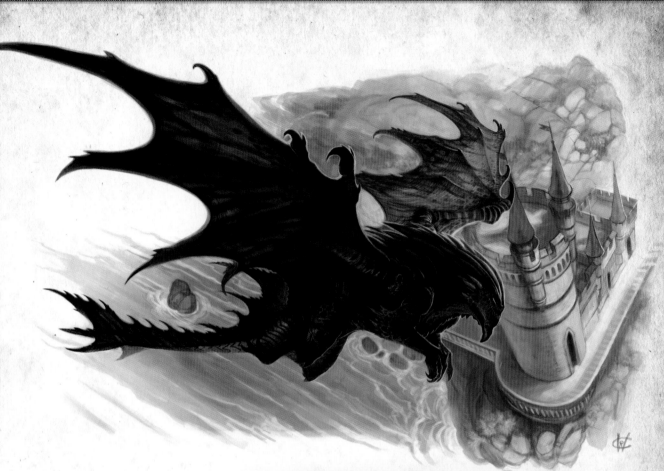

10 포컬 포인트 수정

포컬 포인트의 디테일과 대비를 다듬는
다: 바로 드래곤의 얼굴이다. 이렇게 디테일한 부
분에서도 당연히 앞서(104페이지) 언급한 세 가
지 원근법을 모두 사용해야 한다. 드래곤을 마
무리하기 위해서는 시간과 인내심이 필요하다.
매우 작은 브러시와 불투명한 색을 사용한다.

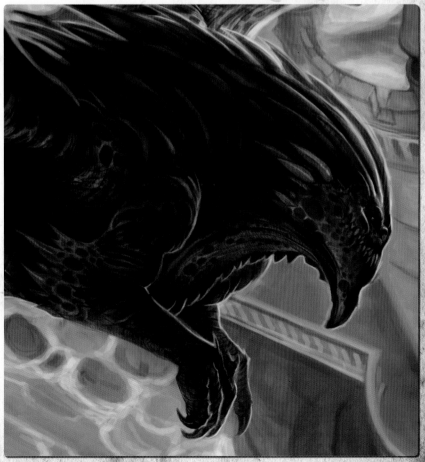

드라코렉서스 카시대우스(Dracorexus cathidaeus)

특징

구분: 드라코/아에로 드라코 포르메/드라코렉시대/드라코 렉서스/ 드라코렉서스 카시대 우스

크기: 15m

날개 넓이: 30m

무게: 4,550kg

특징: 하나의 긴 대 손마디 뼈 와 크고 가느다란 날개; 개체와 계절에 따라 황금 무늬가 다름; 수컷에게는 화려한 뿔과 갈기 가 있음

서식지: 황해 및 아시아 산간, 해안 지역

보존 상태: 멸종 위기

다른 이름: 옐로우 드래곤, 골드 드래곤, 황금(Golden)용, 황롱 (병음, Huang Long)

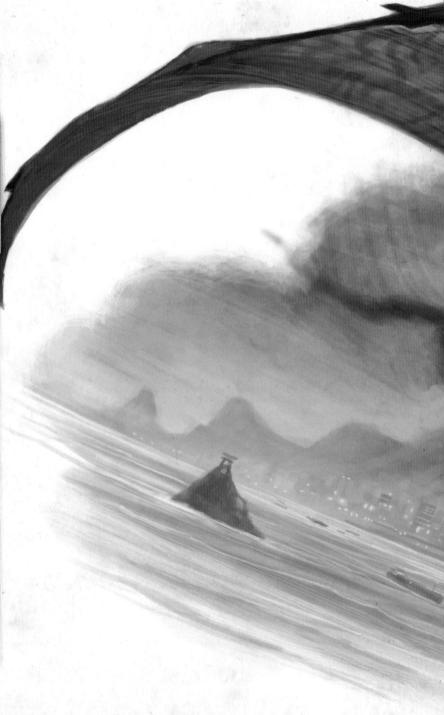

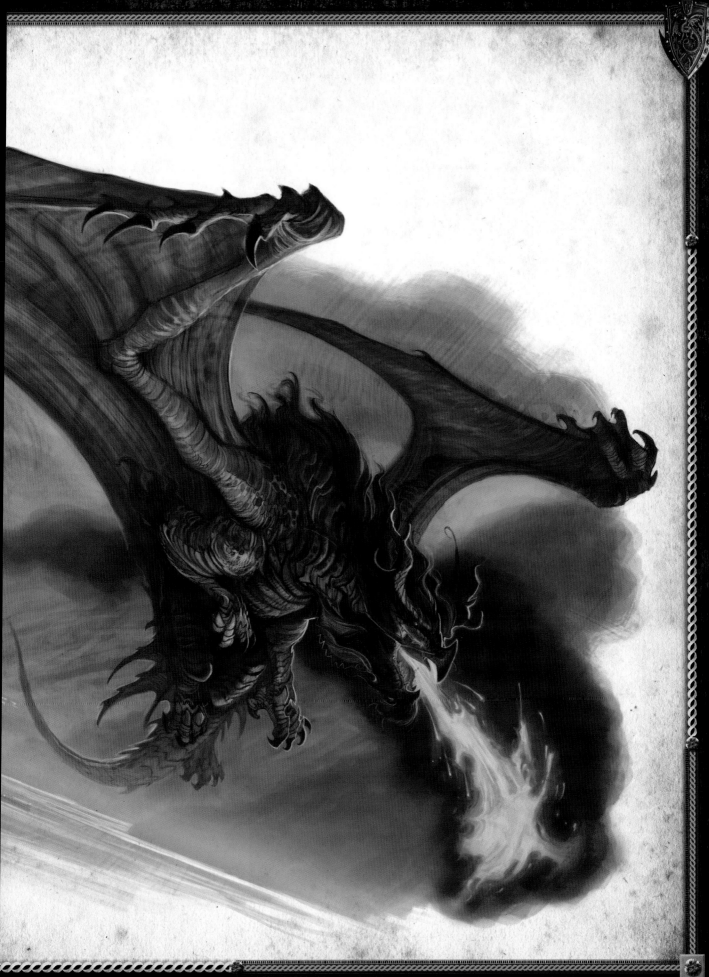

중국 여정

크림 반도를 떠나 여행을 계속 하며, 콘실과 나는 우리 여행에서 가장 도전인 곳에 도착했다. 중국 베이징에서 다롄으로 향했다.

차이니즈 옐로우 드래곤은 그레이트 드래곤 중 가장 흔하지만, 수십 년 동안 중국 정부가 이 신비한 동물에 대한 접근을 엄격히 제한했기 때문에 리스트 상으로는 멸종 위기종으로 등록되어 있다. 중국 당국은 불과 몇 년 전에야 드래곤 학자들이 이 동물을 연구하고 관광객이 찾아올 수 있게 허락했다.

차이니즈 옐로우 드래곤은 아시아의 산이 많은 외진 곳이나 섬 등에서 쉽게 찾을 수 있다. 그러나 우리는 산으로 가지 않고, 아마 지구상에서 가장 큰 산업단지이며 인구 밀집 지역인 보하이(발해) 경제 구역(Bohai Economic Rim)으로 향했다.

보하이에는 약 1억 명의 사람들이 살고 있는데, 이는 아이슬란드만한 땅에 이탈리아나 영국 전체의 인구를 합친 것보다 많은 사람들이 사는 것이다. 우리는 차이니즈 옐로우 드래곤의 본래 서식지를 보기 위해 왔으며, 이곳의 마지막 야생 종은 통롱훠(Tong Long Huo)였다.

다롄에 있는 동안, 우리는 챤메이링(Qian Mei Ling)의 도움을 받았다. 챤은 위하이 자연과학 연구원(Wehai Institute of Natural Science)의 대학원생이자 보하이 드래곤 보호구역(Bohai Dragon Sanctuary)의 통롱훠를 돌보는 선임 레지던트이다. 그녀는 우리가 중국에 머무는 동안 우리의 가이드가 되어주었다.

우리의 여행 가이드, 챤메이링

中 華 人 民 共 和 國

PEOPLES REPUBLIC OF CHINA

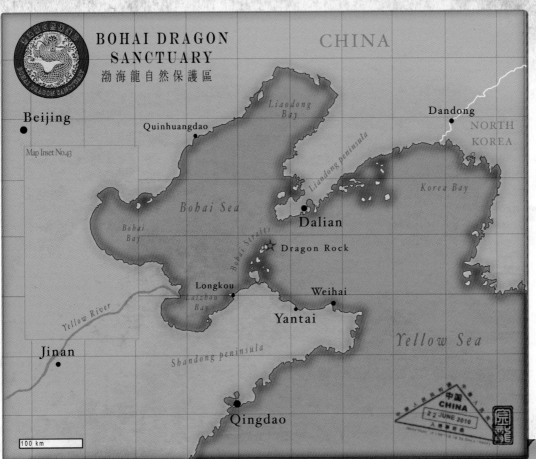

BOHAI DRAGON SANCTUARY
渤海龍自然保護區

CHINA

龙

Map Inset No.43

Beijing

Quinhuangdao

Liaodong Bay

Dandong

NORTH KOREA

Liaodong peninsula

Korea Bay

Bohai Sea

Bohai Bay

Dalian

Bohai Straits

★ Dragon Rock

Longkou

Laizhou Bay

Weihai

Yellow River

Yantai

Jinan

Shandong peninsula

Yellow Sea

Qingdao

100 km

CHINA
2.2 JUNE 2010

보하이 드래곤 보호구역 지도

Russia

Sea of Okhotsk

Mongolia

Japan

Beijing

East Sea

China

Yellow Sea

Tokyo

Shanghai

East China Sea

South China Sea

Phillippine Sea

Pacific Ocean

Andaman Sea

차이니즈 옐로우 드래곤 분포 지역

생태

차이니즈 옐로우 드래곤은 드라코렉시대 군 내에서는 다른 종과 구분되는 생리학적 특징을 가지고 있다. 그레이트 드래곤 중에는 유일하게 북극 드래곤처럼 털이 있으며 발가락은 네 개가 아닌 다섯 개다. 그레이트 드래곤 중 가장 날개가 크며, 다섯 번째 손가락 뼈가 익룡의 그것과 비슷하게 뻗어 있다.

차이니즈 옐로우 드래곤의 글라이더 같은 커다란 날개는 비행에 특화되어 있다. 사냥을 하기 위해 몇 시간씩 나는 다른 그레이트 드래곤과 달리, 차이니즈 옐로우 드래곤은 며칠씩 날 수 있는 것으로 알려져 있으며, 식량을 찾아 둥지에서 멀리 떠나기도 한다. 커다란 글라이더 날개로 고도 7,600m 까지 올라가 태평양 제트기류를 타고 최대 하와이 섬까지도 이를 수 있다.

차이니즈 옐로우 드래곤의 주식은 각 개체의 크기에 따라 다르지만 주로 물고기와 고래목 등이다. 특이한 점은 비행 중에도 먹이를 잡아 먹을 수 있다는 것으로 덕분에 긴 시간 동안 바다에 나가있을 수 있다. 차이니즈 옐로우 드래곤은 알을 낳을 때에만 둥지를 트는 유목성 드래곤이다.

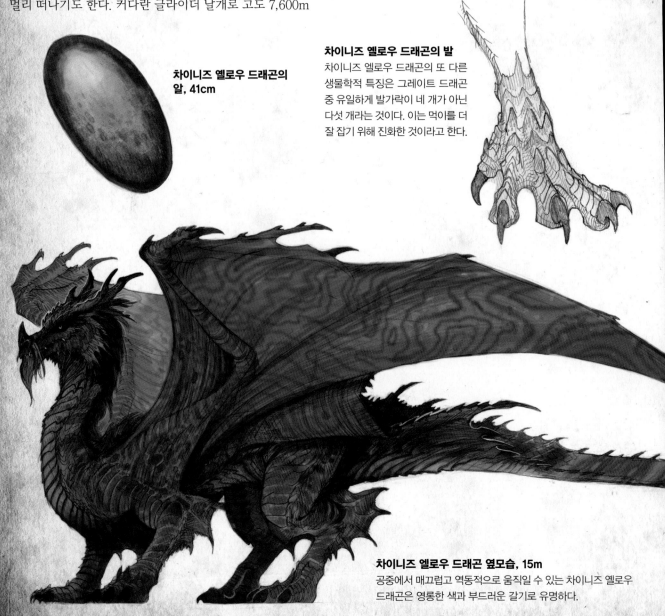

차이니즈 옐로우 드래곤의 알, 41cm

차이니즈 옐로우 드래곤의 발
차이니즈 옐로우 드래곤의 또 다른 생물학적 특징은 그레이트 드래곤 중 유일하게 발가락이 네 개가 아닌 다섯 개라는 것이다. 이는 먹이를 더 잘 잡기 위해 진화한 것이라고 한다.

차이니즈 옐로우 드래곤 옆모습, 15m
공중에서 매끄럽고 역동적으로 움직일 수 있는 차이니즈 옐로우 드래곤은 영롱한 색과 부드러운 갈기로 유명하다.

갈기와 얼굴 특징

차이니즈 옐로우 드래곤의 특징적인 갈기는 짝짓기 기간에 구애를 하기 용이하도록 특이한 모양으로 발달해 있다. 이 갈기는 털과 긴 수염으로 이루어져 있는데 자랄수록 그 모양이 더욱 화려하고 풍성해진다. 또한 수컷은 코에 뿔이 나있는데 나이가 들면서 더욱 두드러진다.

차이니즈 옐로우 드래곤의 두개골

수컷에게 나는 신비한 뿔은 전세계적으로 매우 귀하게 여겨진다. 1978년 세계 드래곤 보호 기금은 그레이트 드래곤의 뿔의 매매를 불법으로 규정했지만, 여전히 아시아의 암시장에서는 구할 수 있다.

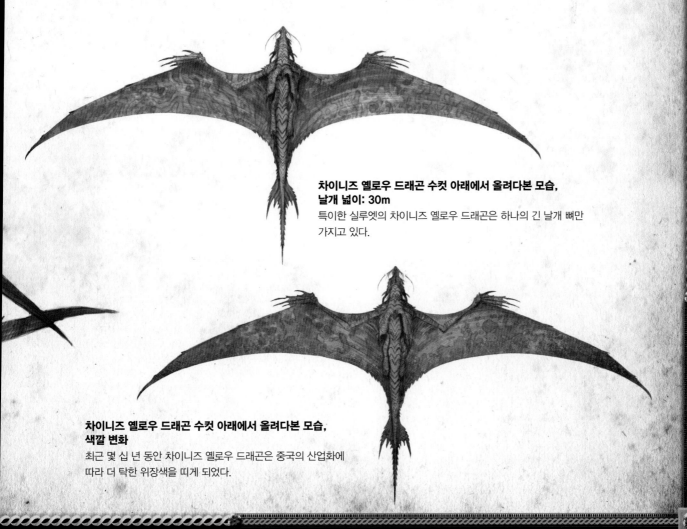

차이니즈 옐로우 드래곤 수컷 아래에서 올려다본 모습, 날개 넓이: 30m
특이한 실루엣의 차이니즈 옐로우 드래곤은 하나의 긴 날개 뼈만 가지고 있다.

차이니즈 옐로우 드래곤 수컷 아래에서 올려다본 모습, 색깔 변화

최근 몇 십 년 동안 차이니즈 옐로우 드래곤은 중국의 산업화에 따라 더 탁한 위장색을 띠게 되었다.

습성

보하이와 황해의 석유 시추 산업으로 중국 드래곤의 먹이 자원이 50년 가까이 격감하고, 예전엔 아름답고 화려했던 보하이 바다는 이제 오염과 인구 과밀로 인해 대부분 파괴되었다. 중국 정부는 지난 몇 십 년 동안 피해를 복구하고자 엄청난 노력을 쏟았다. 현재 옐로우 드래곤은 중국의 산업 단지와 타이완, 일본에서 벗어나 개체 수를 늘리고 있지만, 보하이 해협에서는 통롱휘가 중국 정부가 보호하고 기른 마지막 종이다. 통롱휘는 매년 수백만 명의 관광객이 찾는 용바위에 산다.

산업화 이전에, 차이니즈 옐로우 드래곤들은 황해와 보하이(발해) 사이의 보하이 해협에 모여 살았다. 이 지역은 병목 지역으로 고래목과 물고기들이 충분히 모이는 곳이기 때문에 대대로 드래곤들이 모여 살았다. 하지만 주변 도시들의 산업화로 바다 환경이 급격히 나빠졌고, 보하이는 사해(死海)로 여겨져 옐로우 드래곤들은 이곳을 떠나 먹이를 찾아 다른 곳으로 이동했다. 산업화로 인한 오염은 수명을 줄이거나 해츨링을 죽게 해 드래곤 개체 수에 영향을 주는 것으로 알려졌다.

오늘날, 이 거대한 동물의 서식지는 산업화와 전쟁, 과도한 어업과 주변 물가의 오염으로 인한 해양 생물의 급감으로 여기저기 흩어져 있다. 옐로우 드래곤은 세계 드래곤 보호 기금의 보호 리스트에 올라 있지만, 여전히 아시아 암시장에서 활발히 거래되고 있다. 비늘과 뼈, 털, 장기, 그리고 특히 차이니즈 옐로우 드래곤의 뿔은 관절염에서 암까지 모든 병을 고치는 만병통치약으로 여겨진다. 드래곤 자체의 희귀함과 소유가 불법이라는 점은 차이니즈 옐로우 드래곤을 세상에서 가장 값비싼 상품으로 만들었다.

중국 서식지

통롱훠

2003년 통롱훠는 생물로는 최초로 세계 문화유산으로 지정되었다.

용바위(Dragon Rock)

통롱훠의 집인 용바위는 수백 년간 수백만 명의 사람들이 방문하여 드래곤에게 기도를 드리는 자부심 어린 공간이었다. 1987년 중국 정부는 보호구역을 만들어 관광객의 수를 제한했다.

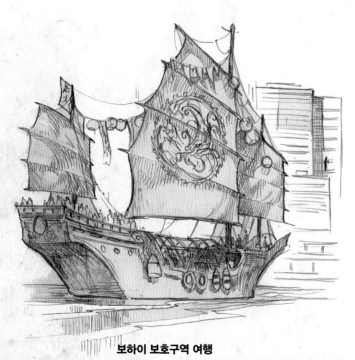

보하이 보호구역 여행

그림처럼 생긴 지정된 배로만 통롱훠에게 접근할 수 있다. 다행히도 우리는 보하이 드래곤 보호구역의 특별 허가를 받았다.

암시장

세계 드래곤 보호 기금은 위하이에 있는 이런 시장들을 감시하고, 관련 당국에 드래곤과 관련된 불법 거래를 신고하고 있다. 앰핍테레의 알, 페이드래곤, 드레이크는 합법적이고 유명한 음식인 반면, 엘로우 드래곤과 차이니즈 스톰 드래곤은 보호종이다.

역사

역사가 기록된 이래 아시아, 특히 중국의 드래곤들은 문화적, 국가적, 종교적 정체성과 연결되었다. 세계 어느 나라에서도 이만큼 드래곤을 다양하게 신성시한 경우는 없다. 중국 일부 지역의 어떤 민족은 심지어 자신들이 '용의 후손'이라고 주장하기도 한다. 우리가 방문했던 다른 문화권에서 드래곤은 언제나 공포와 파괴의 상징으로, 물리치거나 없애야 할 대상이었다. 중국에서 그레이트 드래곤은 주로 물과 바다와 폭풍을 관장하며 자연의 힘을 상징했다. 바다와 깊은 관련이 있는 엘로우 드래곤은 강력한 토템이다. 드래곤의 반대의 힘을 상징하는 것은 중국 불사조라고도 불리는 봉황이다(켓차코틸루스 펭인센디, Quetzacoatylus fengincendi).

역사적으로 많은 드래곤들이 차이니즈 드래곤으로 구분되었다. 몇 종의 앰핍테레, 드레이크, 웜 혹은 몇 몇 다른 종들이 같은 지역에 서식하지만, 그레이트 드래곤 중에는 단 한 종만이 아시아 대륙에 산다. 역사적으로 차이니즈 옐로우 드래곤은 종종 차이니즈 스톰 드래곤이나 템플 드래곤과 혼동되기도 했다.

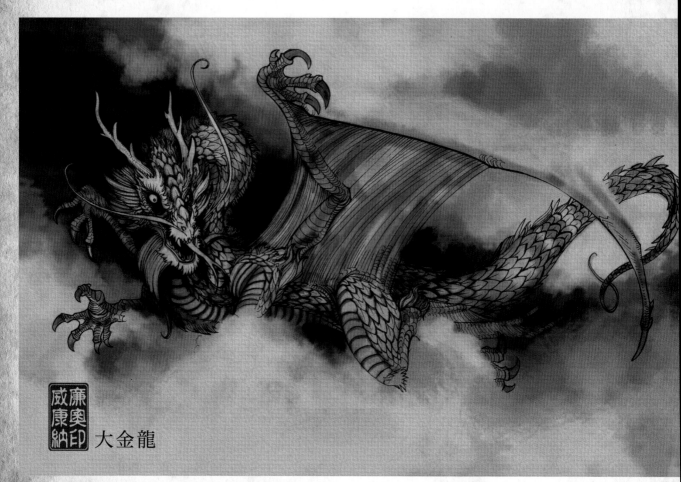

16세기 중국 두루마리 서화
중국 역사에 몇 안 되는, 차이니즈 옐로우 드래곤을 정확히 묘사한 그림이다.
출처: 위하이 드래곤 연구소(Wehai Draconological Institute)

옐로우 드래곤의 머리 변화
아시아 대륙과 주변 섬에서 보고된 옐로우 드래곤은 30종이 넘는다.
이 다양한 두상에서 알 수 있듯이, 옐로우 드래곤은 매우 다양하게 묘
사된다.

중국 조각
드래곤은 행운을 상징하며 대부분의 중국
상점에서는 그림 같은 조각을 팔고 있다.

그림 설명
차이니즈 옐로우 드래곤

차이니즈 옐로우 드래곤의 그림을 구상하기 위해, 나는 중국 여행 중에 했던 노트와 스케치를 복기했다. 이 스케치들을 가이드로 사용하여 난 다음의 주요 요소들을 기반으로 이 장엄한 동물의 정확한 이미지를 만들기 시작할 수 있었다.

· 넓은 날개
· 특이한 실루엣
· 보하이 바다 환경

1 섬네일 스케치 발전시키기
다양한 포즈의 차이니즈 옐로우 드래곤을 그려 특징을 가장 잘 나타낼 디자인을 찾는다.

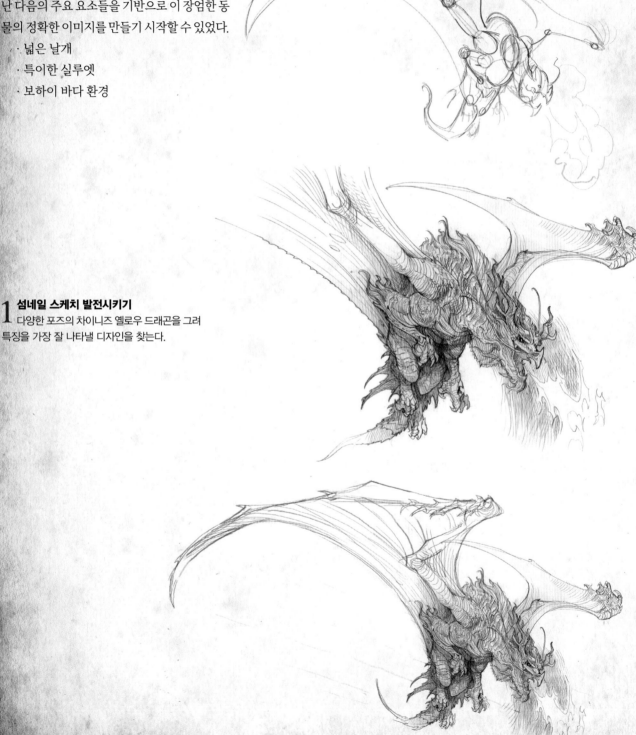

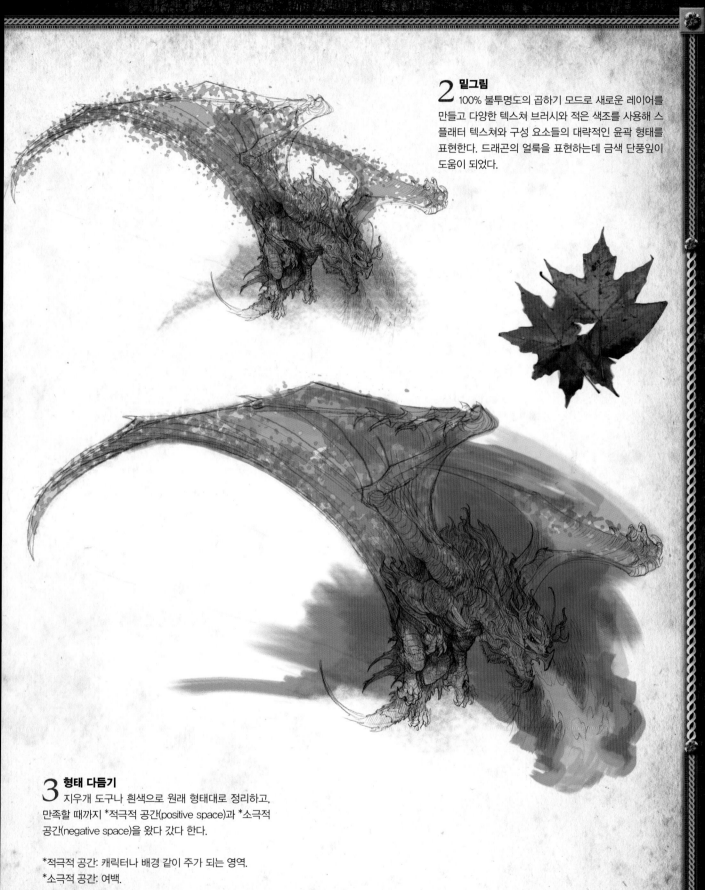

2 밑그림

100% 불투명도의 곱하기 모드로 새로운 레이어를 만들고 다양한 텍스쳐 브러시와 적은 색조를 사용해 스플래터 텍스쳐와 구성 요소들의 대략적인 윤곽 형태를 표현한다. 드래곤의 얼룩을 표현하는데 금색 단풍잎이 도움이 되었다.

3 형태 다듬기

지우개 도구나 흰색으로 원래 형태대로 정리하고, 만족할 때까지 *적극적 공간(positive space)과 *소극적 공간(negative space)을 왔다 갔다 한다.

*적극적 공간: 캐릭터나 배경 같이 주가 되는 영역.
*소극적 공간: 여백.

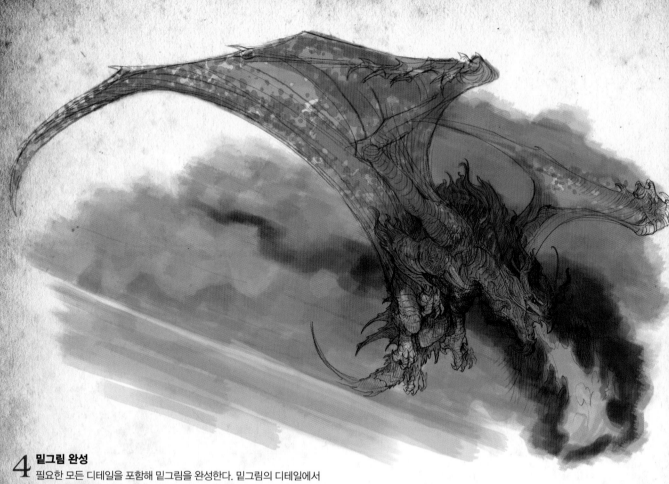

4 밑그림 완성

필요한 모든 디테일을 포함해 밑그림을 완성한다. 밑그림의 디테일에서
색깔과 질감의 구조(구성)를 볼 수 있다.

밑그림 디테일

디지털 페인팅 데스크탑 ▶

다음은 내가 가장 자주 사용하는 창들을
어떻게 디스플레이하는지를 보여준다.
나는 팔레트와 도구 상자를 왼쪽에 두는
데, 이는 왼손잡이로 오랜 시간 수작업으
로 그림을 그려온 습관이다. 모든 레이어
에는 이름을 지어 추적을 할 수 있게 하
였다. 브러시 창은 정렬해 가장 자주 쓰
는 것을 위에 두었다. 자신만의 스타일에
맞게 정렬해 사용한다.

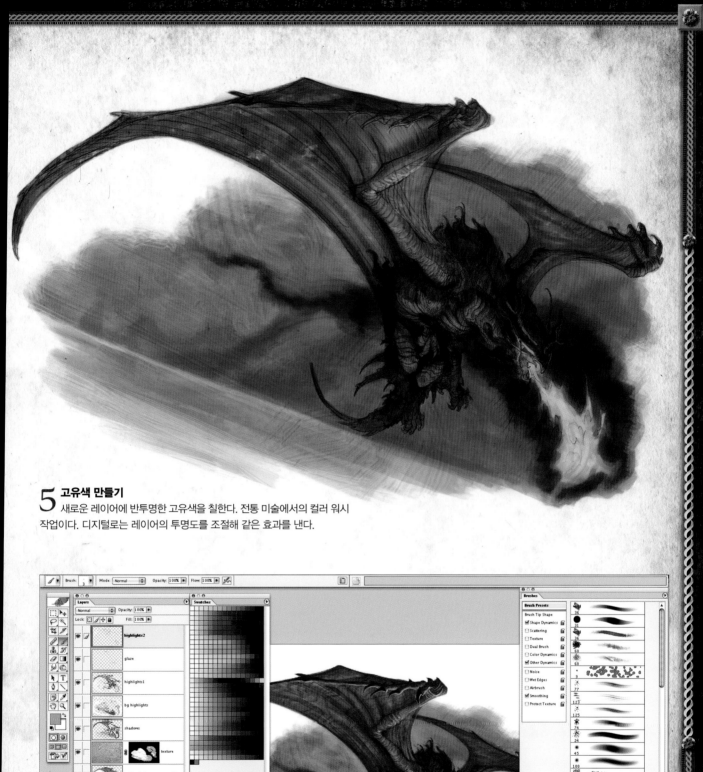

5 고유색 만들기

새로운 레이어에 반투명한 고유색을 칠한다. 전통 미술에서의 컬러 워시
작업이다. 디지털로는 레이어의 투명도를 조절해 같은 효과를 낸다.

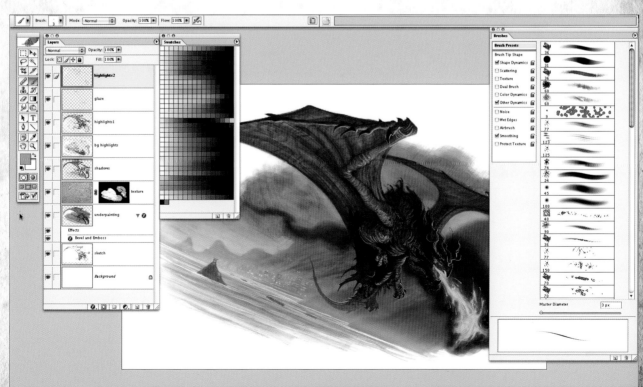

튜토리얼: 모드와 레이어를 활용한 디지털 페인팅

레이어링을 이용해 각 단계마다 각각의 레이어를 사용하고(아세트 오버레이 시트처럼), 각 레이어를 독립적으로 다룰 수 있다. 포토샵에서 레이어 메뉴 > 새 레이어를 선택하여 새로운 레이어를 만들어 각 레이어마다 여러 블렌드 모드를 설정하여 한 레이어가 다른 레이어와 어떻게 작용하는지 살펴본다. 또 눈 아이콘을 선택하여 일시적으로 레이어를 숨길 수도 있다. 이 책에서 사용한 레이어 모드는 다음과 같다:

- **표준 레이어 모드**: 이는 디폴트이자 단순한 모드이다. 표준 모드 레이어에서, 100% 불투명도의 브러시로 작업하면 기존 레이어에 있는 것은 다 가려진다; 불투명도가 낮은 브러시는 새로운 색이 기존 색과 섞여 수작업에서 색을 섞어 원하는 색을 얻는 효과를 낸다.
- **곱하기 레이어 모드**: 곱하기 모드의 레이어에서는 기존 레이어의 색이 새로운 색에 의해 증폭되어 항상 기존 색보다 어두운 결과를 낸다. 같은 영역에 반복적으로 칠을 하면 점점 색이 어두워지는데, 마치 마커 펜으로 반복적으로 칠하는 것과 같다.

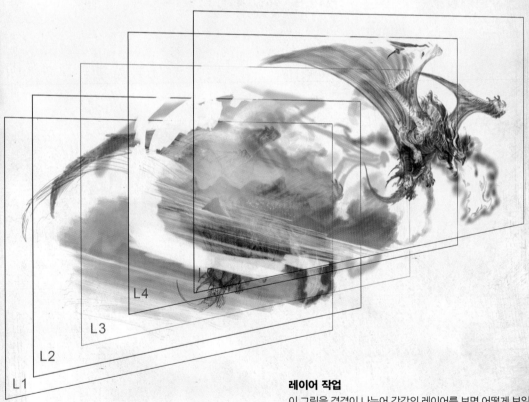

L4

L3

L2

L1

레이어 작업
이 그림을 겹겹이 나누어 각각의 레이어를 보면 어떻게 보일까? 나는 마치 유리 위에 그림을 그린 것처럼 이를 나타내 보았다. 디지털 미술가는 각 레이어를 독립적으로 바꾸거나 고칠 수 있으며, 심지어는 거의 같은 다른 레이어도 만들 수 있다.

튜토리얼: 불투명도와 모드

레이어 불투명도와 레이어 모드를 활용하여 그림의 다른 부분들을 오버레이하면(겹쳐 올리면) 이미지를 극적으로 바꿀 수 있다. 흥미로운 질감을 스캔하여 포토샵에서 불투명도와 모드를 실험한다.

A 단계

자료에서 질감을 그레이 스케일로 스캔해 새로운 레이어로 가져오는 것으로 시작했다. 사진을 불러오려면 사진 파일을 열어서 모두 선택을 한 후 그림을 복사해 붙여넣기를 하면 된다.

B 단계

편집 〉 변형(transform) 〉 스케일을 하여 원하는 사이즈로 이미지를 맞춘다. 그 다음 이미지 〉 조절 〉 컬러 밸런스로 레이어 색을 맞춘다. 레이어 불투명도는 100%이며, 레이어 모드는 표준이다.

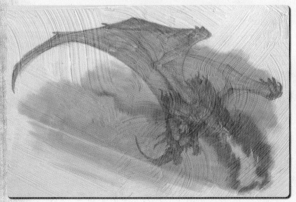

C 단계

레이어 불투명도 50%, 레이어 모드 표준

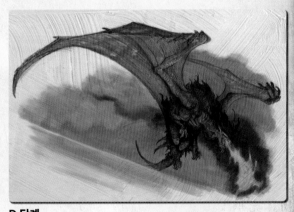

D 단계

레이어 불투명도 50%, 레이어 모드 곱하기

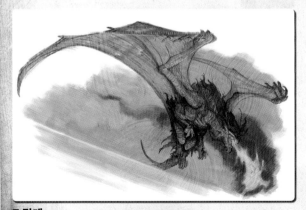

E 단계

원하지 않는 질감을 가리기 위해 레이어 마스크를 만든다.

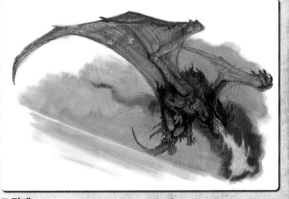

F 단계

레이어 불투명도 50% 레이어 모드 오버레이

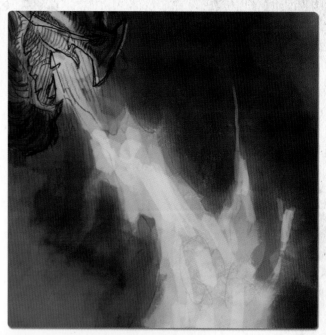

6 불 채색

불을 표현한 이 세 가지 디테일에서 레이어의
위력을 볼 수 있다. 레이어 하나에서는 스케치가 보
이지만, 레이어를 사용하면 이전 단계로 가서 스케
치 선들을 지울 수 있다. 마지막 그림에서는 색을 밝
게 하기 위해 컬러 닷지 모드를 브러시에 적용했다.

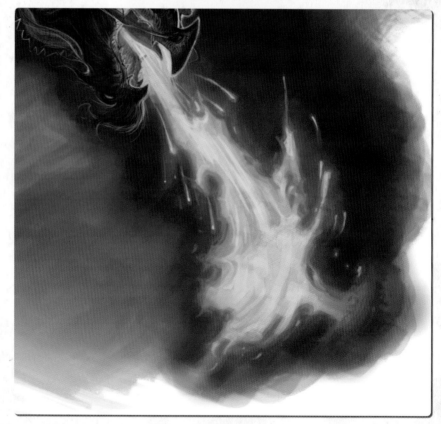

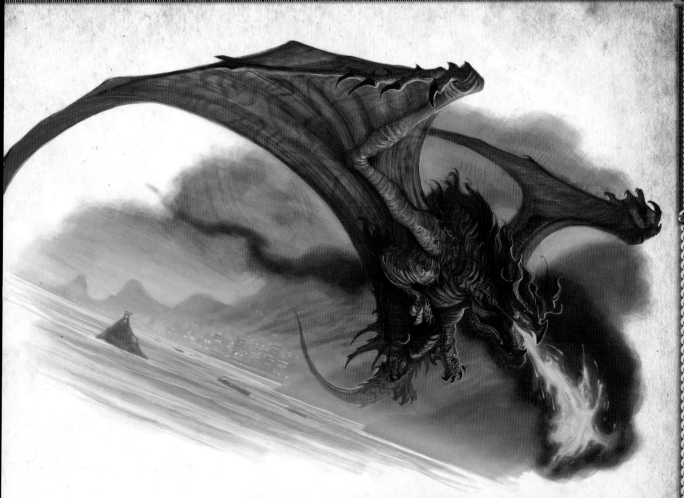

7 최종 터치 추가

그림의 마지막 단계에서 포컬 포인트인 머리와 불에 최종 터치를 더한다. 얇고 불투명한 브러시와 강한 대조, 풍부한 색으로 섬세하게 작업한다.

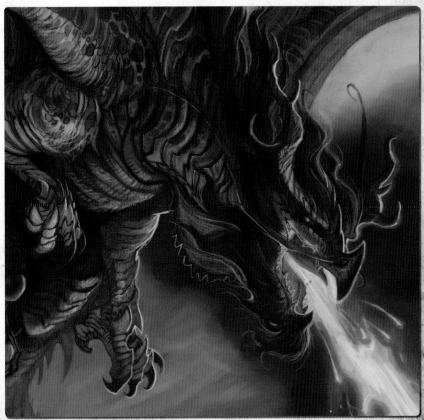

엘화(Elwah) 드래곤

드라코렉서스 클라라미누스(Dracorexus klallaminus)

특징

구분: 드라코/아에로-드라코 포르메/드라코렉시대/드라코렉서스/드라고켈서스 클라라미누스

크기: 15~23m

날개 넓이: 26m

무게: 9,000kg

특징: 얼룩덜룩한 갈색과 그을린 무늬; 넓은 얼굴과 짧은 주둥이; 양쪽으로 갈라진 꼬리

서식지: 북아메리카 북서부 해안지역

보존 상태: 위험

다른 이름: 브라운 드래곤, 아울(올빼미, Owl) 드래곤, 썬더버드, 라이트닝 서펀트, 쿠눅스와(Kuhnuxwah), 베버의(Webber's) 드래곤, 살리시(Salish) 드래곤

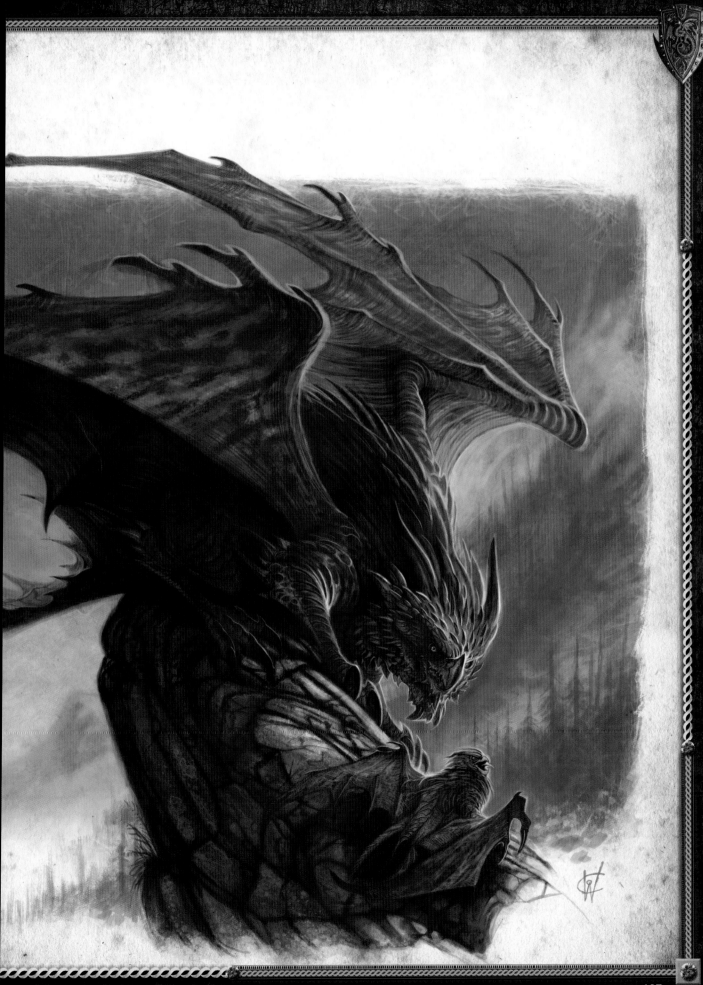

엘화 여정

마지막 여정을 위해 중국을 떠난 콘실과 나는 여정을 마무리할 시애틀에 안전하게 도착했다. 시애틀에서 우리는 올림픽 국립 공원과 엘화 국립 드래곤 보호구역(Elwha National Dragon Sanctuary, ENDS)의 경계에 있는 도시인 포트앤젤레스(Port Angeles)로 향했고 그곳에서 가이드인 메리웨더 존슨 보안관(Sheriff Meriwether Johnson)을 만났다. 그는 엘화 국립 드래곤 보호구역 연구 센터의 수장이자, 그 지역의 부족 의회 의원, 선임 드래곤 레인저(ranger)이자 ENDS의 보안관이다.

우리는 존슨 보안관과 보호구역 정기 순찰을 함께 하며 자연 상태에서의 드래곤을 그렸다. 그는 수천 년 동안 신성하고 중요한 역할을 했던 엘화 브라운 드래곤에 대해 이야기 해주었다. 이 지역의 원주민들은 수 세기 동안 드래곤과 함께 살아왔다고 한다. 그의 주 업무는 말을 타고 보호구역 내를 순찰하며 드래곤들을 지키는 것이라고 했다.

**우리의 여행 가이드,
메리웨더 존슨 보안관**

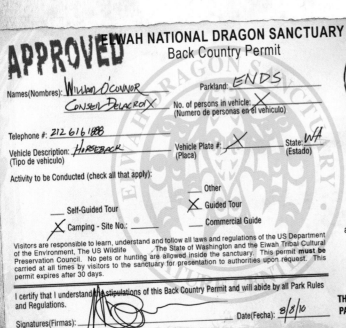

ELWAH NATIONAL DRAGON SANCTUARY
Back Country Permit

APPROVED

Names(Nombres): WILLIAM O'CONNOR
CONSEIL DELACROIX

Parkland: ENDS

No. of persons in vehicle: ✕
(Numero de personas en el vehiculo)

Telephone #: 212 616 1888

Vehicle Description: HORSEBACK
(Tipo de vehiculo)

Vehicle Plate #: ✕
(Placa)

State: WA
(Estado)

Activity to be Conducted (check all that apply):

___ Other
___ Self-Guided Tour
✕ Guided Tour
✕ Camping - Site No.: ___
___ Commercial Guide

Visitors are responsible to learn, understand and follow all laws and regulations of the US Department of the Environment, The US Wildlife ___, The State of Washington and the Elwah Tribal Cultural Preservation Council. No pets or hunting are allowed inside the sanctuary. This permit **must be** carried at all times by visitors to the sanctuary for presentation to authorities upon request. This permit expires after 30 days.

I certify that I understand the stipulations of this Back Country Permit and will abide by all Park Rules and Regulations.

Signatures(Firmas): ___ Date(Fecha): 8/8/10

Dragon species within the preserve are endangered. Hunting or harassing animals within the park is a **FEDERAL CRIME!**

PACK IN - PACK OUT
Take *only* memories

THE GATE LEADING OUT OF THE PARK IS LOCKED AT 6 p.m.

ELWAH DRAGON SANCTUARY
NATURE CENTER
AUG 08 '10
Port Angeles, WA

ELWAH DRAGON SANCTUARY
RESEARCH CENTER

US

08.01.10 1200

SEA-TAC
F32800

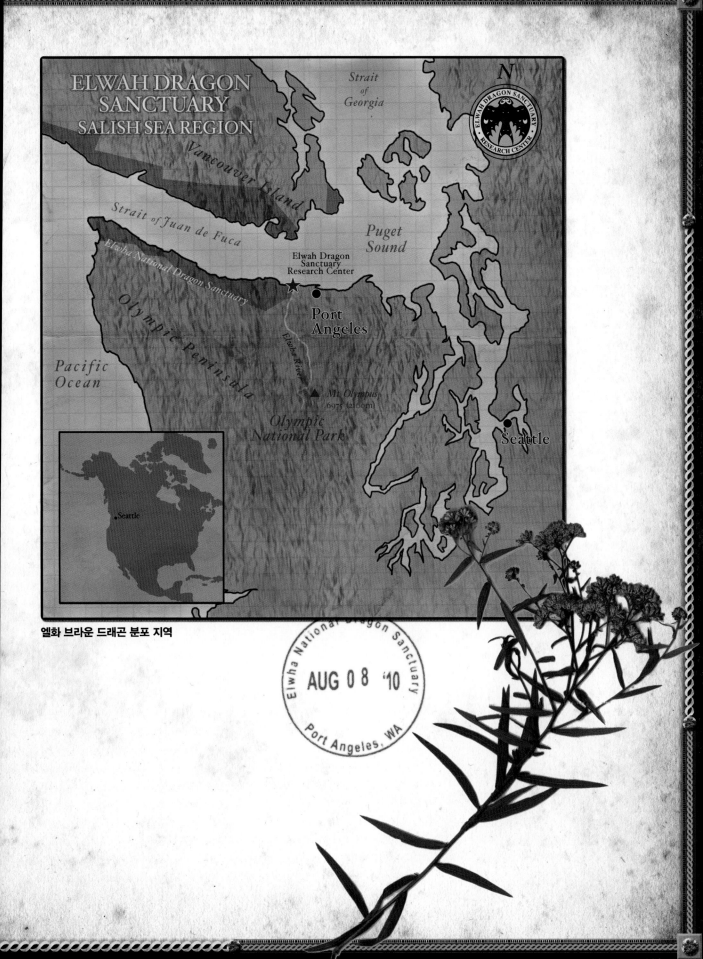

ELWAH DRAGON
SANCTUARY
SALISH SEA REGION

엘화 브라운 드래곤 분포 지역

생태

엘화 브라운 드래곤은 드라코렉시대(Dracorexidae) 종 중 가장 특이한 종이다. 올빼미와 비슷한 인상의 넓은 얼굴과 짧은 주둥이는 그 기능도 새와 같다. 얼굴에 있는 넓은 뿔은 확성기 기능을 하여 귀에 소리를 전달한다. 대부분의 그레이트 드래곤이 시각과 후각에 의존하여 사냥을 하는 반면, 엘화 드래곤은 소리에 의존해 사냥을 한다. 북서 태평양 해안가는 안개가 짙어 사냥이 어려우므로 드래곤은 고주파 음을 활용해 사냥감의 위치를 포착하여 사냥한다.

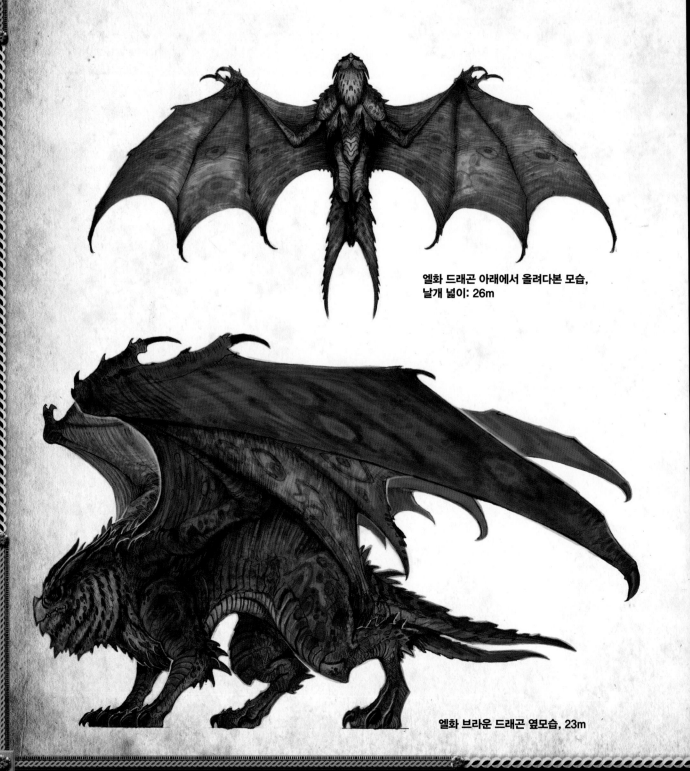

엘화 드래곤 아래에서 올려다본 모습,
날개 넓이: 26m

엘화 브라운 드래곤 옆모습, 23m

엘화 브라운 드래곤의 알, 30cm

엘화 브라운 드래곤 해츨링
엘화 드래곤은 한 번에 2개에서 6개의 알을 낳는다.

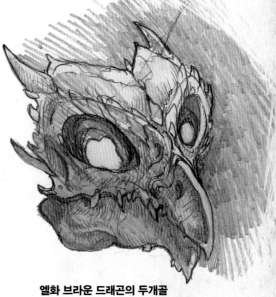

엘화 브라운 드래곤의 두개골
넓은 두개골과 코의 공간은 드래곤이 태평양 북서쪽의
자욱한 안개에서도 사냥을 할 수 있게 한다.

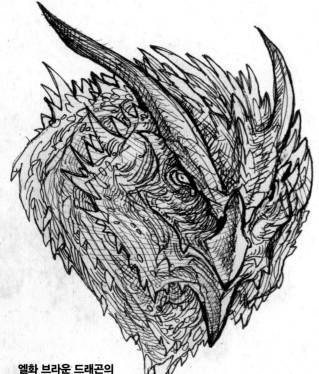

**엘화 브라운 드래곤의
머리**
엘화 브라운 드래곤의 넓은
머리는 올빼미류의 그것과
매우 유사하다. 이는 소리를
모으는데 도움을 준다.

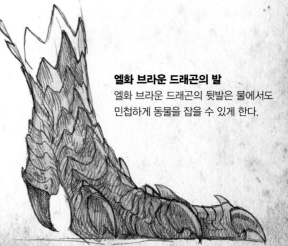

엘화 브라운 드래곤의 발
엘화 브라운 드래곤의 뒷발은 물에서도
민첩하게 동물을 잡을 수 있게 한다.

습성

엘화 브라운 드래곤은 서양 과학자들이 가장 최근에 발견하고 연구하기 시작한 그레이트 드래곤이다. 덕분에 브라운 드래곤은 상대적으로 인류의 방해를 덜 받으며 오랫동안 안정적으로 서식지를 만들며 살아왔다.

북쪽의 알래스카부터 남쪽으로는 오리건의 태평양 해안까지 분포한 브라운 드래곤은 남쪽으로는 샌프란시스코, 동쪽으로는 시애틀에서까지 발견되곤 했다. 20세기 전반에 걸쳐 보호 상태였던 엘화 드래곤은 아이슬란딕 화이트 드래곤 다음으로 개체 수가 많다. 오늘날 5000마리 이상의 엘화 드래곤이 살아있는 것으로 알려지며, 고래와 물고기가 풍족한 태평양 지역에 서식한다.

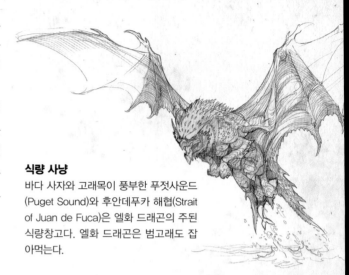

식량 사냥

바다 사자와 고래목이 풍부한 푸젓사운드 (Puget Sound)와 후안데푸카 해협(Strait of Juan de Fuca)은 엘화 드래곤의 주된 식량창고다. 엘화 드래곤은 범고래도 잡아먹는다.

엘화 브라운 드래곤의 서식지

말을 타고 후안데푸카 해협을 따라 엘화 드래곤 보호구역에 들어간다. 드래곤이 왜 그런 복잡한 무늬로 위장하는지, 이 지역의 흐릿한 갈색 톤을 보면 바로 알 수 있다.

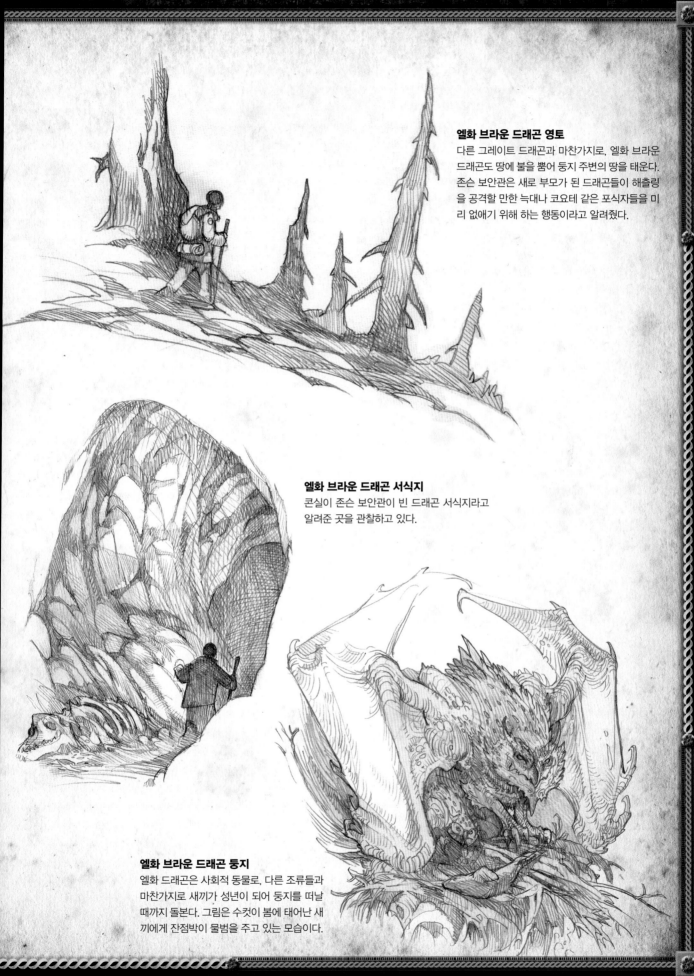

엘화 브라운 드래곤 영토

다른 그레이트 드래곤과 마찬가지로, 엘화 브라운
드래곤도 땅에 불을 뿜어 둥지 주변의 땅을 태운다.
존슨 보안관은 새로 부모가 된 드래곤들이 해츨링
을 공격할 만한 늑대나 코요테 같은 포식자들을 미
리 없애기 위해 하는 행동이라고 알려줬다.

엘화 브라운 드래곤 서식지

콘실이 존슨 보안관이 빈 드래곤 서식지라고
알려준 곳을 관찰하고 있다.

엘화 브라운 드래곤 둥지

엘화 드래곤은 사회적 동물로, 다른 조류들과
마찬가지로 새끼가 성년이 되어 둥지를 떠날
때까지 돌본다. 그림은 수컷이 봄에 태어난 새
끼에게 잔점박이 물범을 주고 있는 모습이다.

역사

북서 태평양 인디언 부족이 오랜 시간 알고 있었을지라도, 유럽인이 최초로 엘화 드래곤을 발견한 것은 1778년으로, 쿡 선장의 HMS 레솔루션(HMS Resolution) 호가 세 번째 세계일주 항해로 밴쿠버 섬에 한 달 넘게 체류했을 때였다. 당시 선내 화가였던 존 베버(John Webber)가 국립 자연과학 지식 증진을 위한 런던 협회(National Society of London for Improving Natural Knowledge)를 위해 이 드래곤을 기록했는데, 그가 '베버의 드래곤'(Webber's dragon)이라고 이름을 지었다.

1805년 루이스(Lewis)와 클락(Clark)이 북서 태평양에 도착했다. 이 여정에서 처음 드래곤의 이름이 잘못 기록되었으며, 1823년 린네식 분류법(LInnean system)에 따라 "엘화(Elwha)"라는 명칭으로 공식적으로 분류되었다. 초기 자연과학자들은 이 드래곤이 원주민들 사이에서 "천둥새"라고 불리며 영적 행사에서 중요한 역할을 한다는 것을 알게 되었다. 이 천둥새는 자연의 절대적인 힘과 생명에 대한 존중을 나타낸다.

북서 태평양 언어에서 쿠눅스와(Kuhnuxwah)라고도 불리는 이 드래곤은 사람의 형태로도 변할 수 있었다고 한다. 이렇게 구전되던 역사는 불행히도 영원히 사라졌다.

상대적으로 고립되어 있으며 개체 수가 많은 엘화 드래곤은 미 대륙과 유럽 사냥꾼들이 가장 좋아하는 드래곤이었다. 1909년, 시어도어 루즈벨트 전 대통령은 이 지역을 탐방하다 부득이하게 브라운 드래곤 세 마리를 쐈다. 이후 그는 1917년 지정된 엘화 국립 드래곤 보호구역의 열렬한 지지자가 되었다.

1923년 캐나다 정부도 캐나다 국립 엘화 보호구역을 만들었고, 현재의 국제 엘화 드래곤 보호구역(International Elwah Dragon Sanctuary)은 엘화 드래곤을 위한 유일한 국제 기구이다. 1982년 엘화 국립 드래곤 보호구역의 관리 권한이 엘화 부족 의회(Elwah Tribal Council)로 위임되었고, 이는 미국 원주민이 관리하는 유일한 국립공원이다.

엘화 브라운 드래곤 토템
태평양 북서쪽과 브리티시 콜럼비아의 부족들은 브라운 드래곤을 수천 년 간 섬겨왔다. 썬더버드는 그들이 가장 숭배하는 동물 중 하나였다.

엘화 도자기, 18세기 추정
미 원주민 도자기에 묘사된 브라운 드래곤을 재구성한 것이다. 출처: 엘화 드래곤 보호구역 연구 센터

엘화 브라운 드래곤의 춤
엘화 드래곤 보호구역 연구 센터에서 전통 브라운 드래곤 춤을 선보였다.

엘화 부적
엘화 브라운 드래곤의 발톱으로 만든 그림과 같은 부적은 치유사 혹은 부족장에게 매우 중요한 마법의 물건이었다. 출처: 엘화 드래곤 보호구역 연구 센터

루이스와 클라크 일지
1805년 루이스와 클라크의 탐험 일지 중 이 페이지는 브라운 드래곤의 사체로 추정되는 것의 세밀한 묘사가 나온다. 원주민들이 사냥한 것인지는 확실치 않다. 출처: 뉴욕 미국 자연 과학 연구원(American Institute of Natural Science, New York)

엘화 드래곤

여정을 마치고 집으로 돌아와, 나는 스튜디오에서 엘화 브라운 드래곤을 그리기 시작했다. 엘화의 특징들을 묘사하기 위해, 나는 그림에 포함하고자 하는 것들을 정리했다:

- 올빼미 같은 특이한 몸 구조
- 양쪽으로 갈라진 꼬리
- 태평양 북서쪽 톤의 질감
- 얼룩덜룩한 갈색 무늬

ELWAH BROWN DRAGON

1 섬네일 스케치 만들기
작품에 표현하고 싶은 자세와 특징을 결정하기 전 여러 장의 섬네일 스케치를 그린다. 이는 그림을 계획 하는 데에 매우 중요한 부분으로 과소평가하지 말아야 한다.

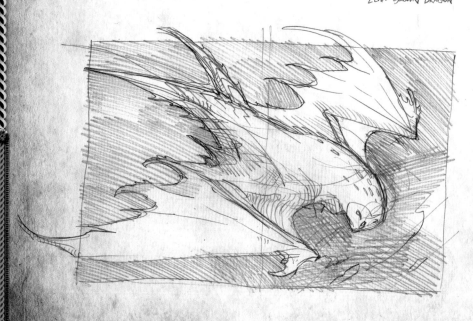

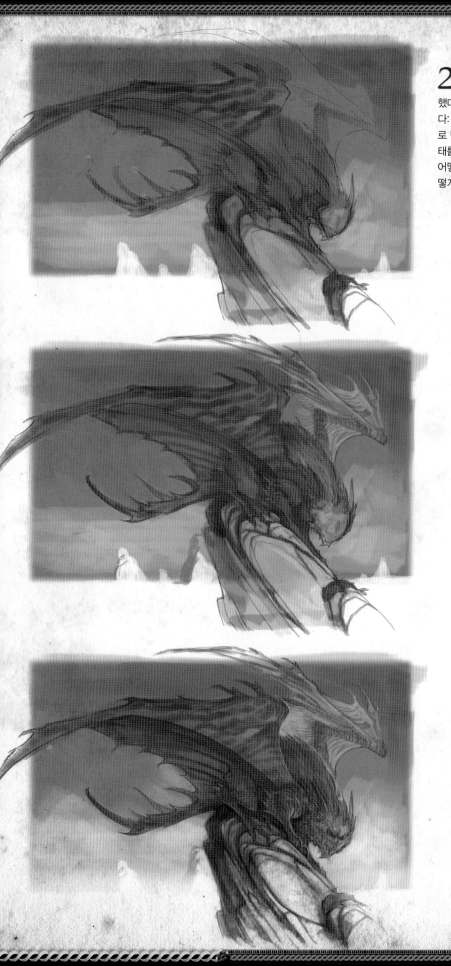

2 기본 스케치 완성

나는 현장에서 한 스케치를 이 그림에 사용하기로
했다. 그림을 그레이 스케일로 스캔해 포토샵에 불러온
다: 파일 〉불러오기(Import) 〉선택 〉스캐너. 전체적으
로 반투명한 색으로 넓고 납작한 브러시를 이용해 형
태를 대강 칠하고 색값을 설정했다. 드래곤의 실루엣이
어떻게 점점 발전하는지, 텍스쳐 브러시를 사용해 어
떻게 점차적으로 세부 디테일을 다듬는지 볼 수 있다.

튜토리얼: 질감 생성

질감(텍스쳐, texture)은 미술과 모든 창조 분야에서 쓰이는 예술적 용어이다. 음악, 조각, 음식, 심지어는 조경에서도, 질감은 그 분야에서 촉각적 가치를 나타낸다.

수작업이든 디지털 기법이든, 질감은 언제나 작업의 중요한 부분을 차지한다. 그림을 자연스럽게 보이게 하는 것은 결국 질감이다. 작품 안의 모든 물체들을 같은 질감으로 다루면, 이미지는 플라스틱으로 만든 것 같이 인위적인 느낌을 줄 것이다. 이는 컴퓨터에서는 모든 브러시질이 같은 효과를 내도록 프로그램 되어있기 때문에 생기는 일이다. 디지털로 질감을 다루려면 완벽한 기울기와 모양을 만들려는 컴퓨터의 열망을 극복하려는 추가적 노력이 필요하다.

다음은 내가 디지털 작업을 할 때 자연스러운 질감을 표현하기 위해 사용하는 샘플 텍스쳐들이다. 만들기 쉬운데, 모델링 페이스트(Modeling paste) 혹은 컨스트럭션 코크(Construction Caulk)로 만들어 평면 스캐너로 스캔하는 것이다. 집 주변에서 구할 수 있는 질감이 있는 물건들도 좋은 재료다. 무엇을 찾을 수 있는지 살펴보자.

홈메이드 페인트 질감

파라핀 지(Waxed Paper)

페인트 스플래터(Paint Splatter)

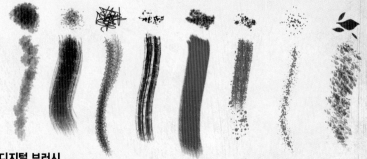

디지털 브러시

디지털 화가들의 가장 큰 이점은 언제나 무한한 종류의 브러시를 사용할 수 있다는 것이며, 필요에 따라 원하는 브러시를 만들 수 있다는 것이다. 디폴트 브러시로 작업을 하며 질감, 흩뿌리기(스캐터, scatter), 이중 브러시와 패턴 등을 바꿔보며 자신만의 커스텀 브러시 세트를 만들 수 있다.

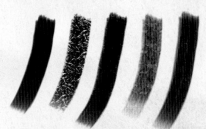

커스텀 브러시
페인트 질감을 내기 위해 내가 만든 브러시들이다.

다양한 질감의 레이어링 (layering)
질감 파일들을 혼합하여 사용하면 매우 아름다운 효과를 낼 수 있다.

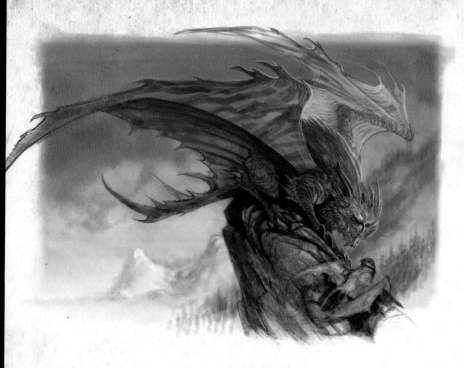

해츨링을 포함해 배경의 풍경을 수정한 후, 나는 색깔을 고민했다. 이미지 모드를 RGB로 바꾸고 컬러 밸런스를 흑백에서 따뜻한 갈색으로 바꿨다. 이 그림은 모노톤이기 때문에 미묘한 톤 변화와 다양한 텍스쳐 브러시로 형태를 구분하고자 했다.

톤 조절

음악이든 그림이든, 톤은 작품 안 요소의 미묘한 변화이다. 그림에서 톤은 단순한 회색 계열이라도 미묘하게 색채 혹은 색깔에 변화를 주는 것을 의미한다. 붉은 톤, 푸른 톤, 이 경우에는, 갈색 톤을 표현할 수 있다. 색은 변하지만, 채도는 그대로이며 값 또한 변하지 않는다.

질감과 톤의 변화를 표현하기 위해, 미묘한 값의 변화에 집중한다. 이는 꽤나 복잡한 개념으로 연습이 필요하다. 밤에 밖으로 나가 눈이 어둠에 익숙해지게 두고 형태들의 색 간에 다른 점을 보려고 해보라. 이는 톤과 그림자를 인식하는 매우 좋은 연습이다.

이 그림의 팔레트가 그레이 스케일로 바뀌면, 톤의 변화는 거의 감지할 수 없다.

완성 그림의 명도 단계

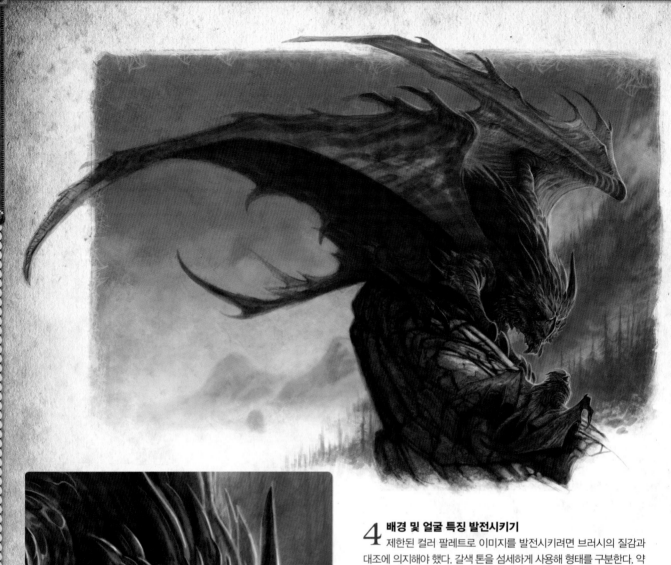

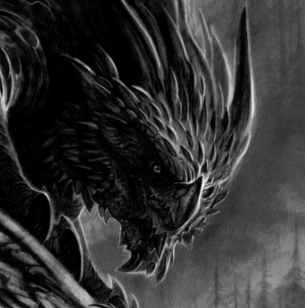

4 배경 및 얼굴 특징 발전시키기

제한된 컬러 팔레트로 이미지를 발전시키려면 브러시의 질감과 대조에 의지해야 했다. 갈색 톤을 섬세하게 사용해 형태를 구분한다. 약간 푸른색이 감도는 차가운 갈색으로 돌을 표현하고, 녹색 톤은 나무, 드래곤은 가장 따뜻한 적갈색 톤으로 표현한다. 드래곤의 얼굴에서 가장 극명한 값 대조를 만들어 보는 이의 눈이 포컬 포인트로 끌리도록 한다.

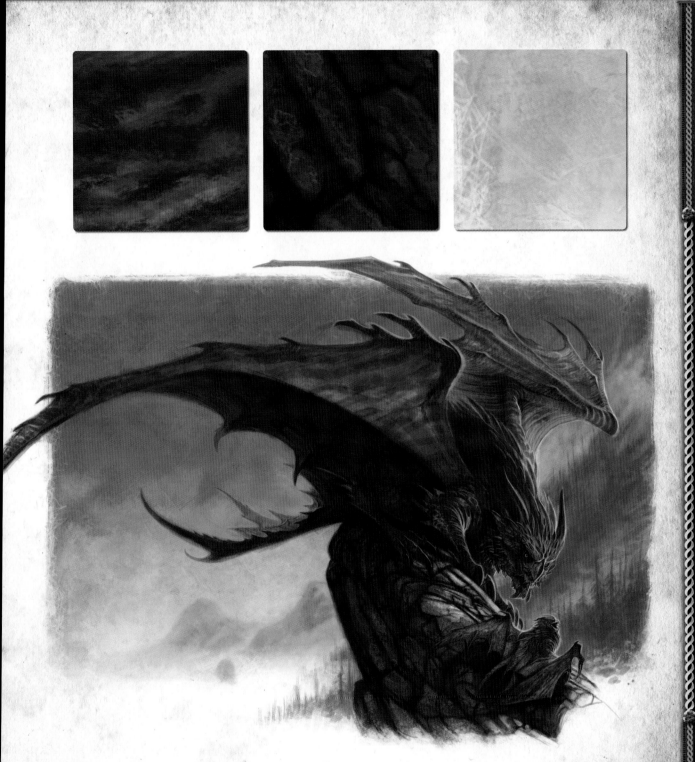

5 **마무리 터치 추가**
세 개의 상세 부분을 보고 질감과 톤의 섬세한 표현에 주의해서 본다.

드래곤 분류 차트

펜나드라코포르메
(깃털 탈린 드래곤)

오르카드라코포르메
(해양 드래곤)

켓제코아틸리대
(코아틸)

드라시멕시대
(페이드래곤)

세투시대
(바다 사자)

와이베르대
(와이번)

드라곤길리대
(바다 뱀)

볼루크리시대
(드래고네트)

앰핌테리대
(앰핌테레)

**드라코렉서스
아카디우스**
(그린 드래곤)

**드라코렉서스
송겐피오르두스**
(블루 드래곤)

**드라코렉서스
이드라이곡수스**
(레드 드래곤)

**드라코렉서스
친카테루스**
(그레이 드래곤)

드래곤
(드라코)

포유류
(마말리아)

파충류
(렙틸리아)

양서류
(암피비아)

조류
(아비아)

테라드라코포르메
(육지 드래곤)

하이드라드라코포르메
(다두 드래곤)

아에로드라코포르메
(비행 드래곤)

드라코렉시대
(그레이트 드래곤)

오우로보리대
(웜)

하이드리대
(하이드라)

님바키대
(북극 드래곤)

드라키대
(드레이크)

카시대
(아시안 드래곤)

라피소쿨리대
(바실리스크)

드라코렉서스

드라코렉서스
카시대우스
(옐로우 드래곤)

드라코렉서스
레이캬비쿠스
(화이트 드래곤)

드라코렉서스
크리미우스
(블랙 드래곤)

드라코렉서스
클라라미누스
(브라운 드래곤)

부록 2
드래곤 해부학

드래곤렉시대과에 속하는 여덟 종의 그레이트 드래곤은 비슷한 해부 구조를 가지고 있다. 이는 그들을 한 그룹으로 정의하는 기준이 된다. 모든 종은 다리와 날개가 총 여섯 개이고, 뼈 안이 비었으며, 한 쌍의 눈과 긴 꼬리를 가지고 있다. 1735 카를 린네(Carl Von Linneaus)의 자연의 체계 (Systema Naturae)에서 최초로 분류되었다.

드래곤 이빨
그레이트 드래곤의 이빨은 몸에 비해 크기가 작은 편이다. 드래곤의 주된 무기는 강력한 부리로, 고기를 갈고리처럼 걸어 살점을 뜯는다. 이빨은 뼈로부터 살을 발라내 씹는 역할을 하기 때문에 스테이크 칼처럼 작고 톱니 모양이다.

드래곤의 두개골
드래곤 두개골의 가장 특징적인 부분은 아래턱 뼈의 크기이다. 강력한 근육 이 2천8백만 kg/cm의 힘을 가 할 수 있게 하여, 다 자란 범고래를 물 수 있을 만큼의 힘을 갖게 한다. 이는 다 자란 나일 악어보다 10배는 강한 힘이다. 시각 후각 청각 기관 부위에 큰 구멍이 있다는 점도 유의하기 바란다.

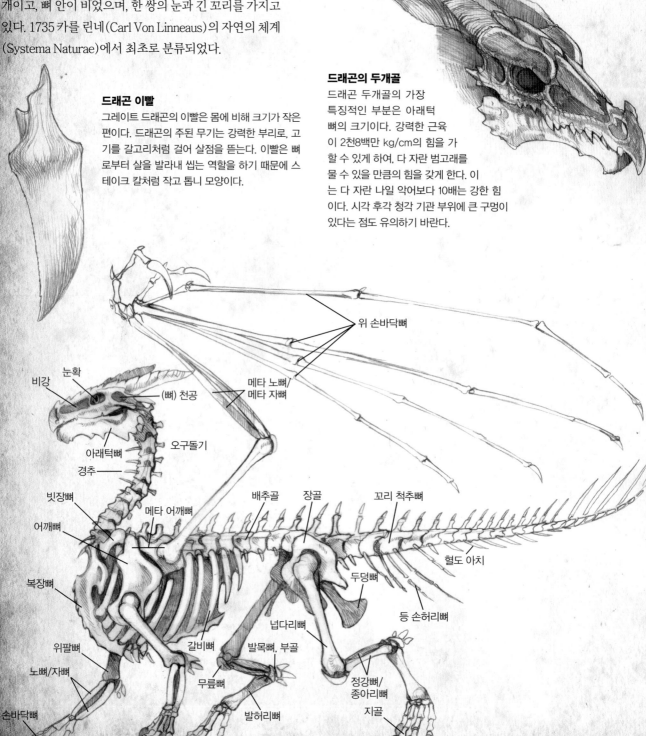

- 위 손바닥뼈
- 메타 노뼈/ 메타 자뼈
- 비강
- 눈확
- (뼈) 천공
- 아래턱뼈
- 오구돌기
- 경추
- 빗장뼈
- 메타 어깨뼈
- 어깨뼈
- 배추골
- 장골
- 꼬리 척추뼈
- 혈도 아치
- 복장뼈
- 두덩뼈
- 등 손허리뼈
- 위팔뼈
- 넙다리뼈
- 노뼈/자뼈
- 갈비뼈
- 발목뼈, 부골
- 손바닥뼈
- 무릎뼈
- 정강뼈/ 종아리뼈
- 발허리뼈
- 지골

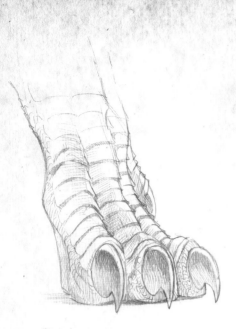

드래곤의 발

드래곤의 발톱은 여러 기능을 담당한다: 먹이를 잡고, 찢으며, 집으로 향하는 절벽을 민첩하게 기어 오르게 한다.

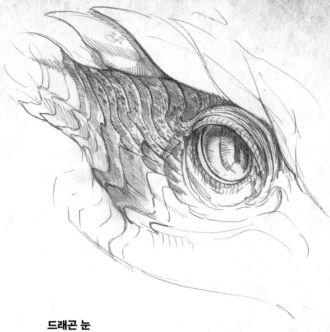

드래곤 눈

모든 그레이트 드래곤은 주변시각과 양안시각을 모두 가져 뛰어난 시력을 가지고 있다. 눈은 작고, 눈 위아래의 뼈 능선은 비행 중에 눈에 직접적으로 바람을 맞는 것을 방지한다. 대부분의 그레이트 드래곤 종들은 상어나 독수리의 것과 같은 이중 눈꺼풀이 있어, 공격을 받거나 불을 뿜을 때 눈을 보호한다.

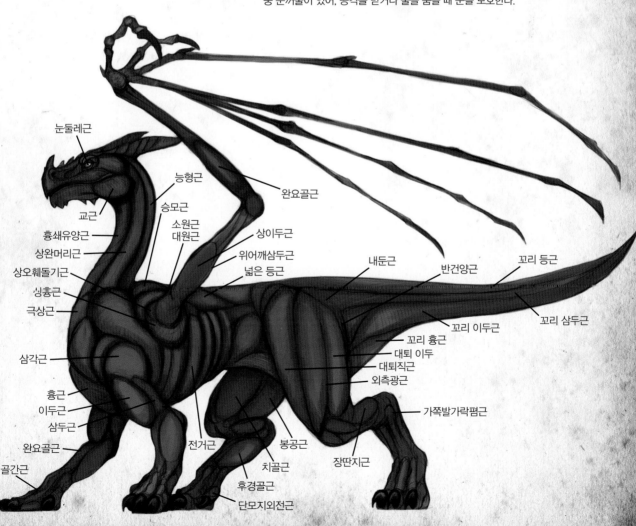

눈둘레근
능형근
완요골근
교근
승모근
소원근
대원근
상이두근
흉쇄유양근
위어깨삼두근
내둔근
반건양근
꼬리 등근
상완머리근
넓은 등근
상오훼돌기근
꼬리 삼두근
싱흉근
극상근
꼬리 이두근
삼각근
꼬리 흉근
대퇴 이두
대퇴직근
외측광근
흉근
이두근
삼두근
가쪽발가락폄근
완요골근
전거근
봉공근
장딴지근
골간근
치골근
후경골근
단모지외전근

부록 3
드래곤의 비행

수 세기 동안 그레이트 드래곤을 둘러싸고 있던 미스테리는 그들의 비행 능력이었다. 과학자들과 생물학자들은 드래곤의 비행을 연구하고 이해하게 된 18세기까지 어떻게 이렇게 거대한 생물이 날 수 있는지를 궁금하게 여겼었다. 초기의 몇몇 논문들은 드래곤에게 공기보다 가벼운 기체를 담은 주머니가 있어 풍선처럼 뜰 수 있다고 추측하였고, 어떤 이들은 드래곤의 비행은 마법의 힘으로 가능하다고 주장했다. 사실 드래곤의 비행은 순수한 과학적 원리로 이루어진다.

첫 번째 요인은 드래곤의 골격 구조이다. 정교하게 얽힌 벌집 같은 구조로 뼈의 무게를 최대 50%까지 낮춘다. 새의 뼈와 비슷하게 드래곤의 뼈는 가볍고 단단하며, 비행을 할 때 무게를 줄여준다.

두 번째 요인은 날개의 표면이다. 날개가 전체 신체의 60%를 차지한다는 점을 생각하면 드래곤 날개의 표면적은 다른 날짐승에 비해 상대적으로 꽤 큰 편이다. 이는 드래곤의 비늘 구조와 관련되어 있다. 보호보다는 '드래곤 마이크로리프트(microlift)'라는 것을 제공하는 것이 비늘(비행돌기)의 목적이다. 상어의 피부와 매우 비슷하게 진화했는데, 작은 톱니 같은 표면이 마찰을 줄여 몸을 뜨게 한다. 최근에서야 과학자들은 드래곤의 비행 돌기가 깃털의 원형이라는 것을 이해했으며 비늘과 깃털의 조합은 드래곤의 먼 친척인 공룡에게서도 발견된다. 드래곤은 이착륙 시 비늘을 떨어, 수백 개의 작은 부력 면들을 만들어 비행 표면을 효과적으로 두 배로 높인다. 이는 드래곤이 하늘에서 속도를 낮추더라도 떨어지지 않고 유연하게 비행할 수 있게 한다. 이 넓은 표면적은 날개를 펄럭일 필요를 줄여주며, 비행 중에 상대적으로 적은 근육을 사용하게 한다. 하늘로 올라갈 때는 비늘이 납작해지면서 표면을 매끄럽게 하여 날아오르는 속도를 높인다. 과학자들은 이제야 비행 돌기를 이해하기 시작했으며 지금은 이를 비행 장치에 실험하고 있다.

세 번째로 드래곤들은 언제나 높은 지대에서 맞바람을 맞으며 이륙하고, 속력을 얻기 위해 달리며 날아 오르기도 한다. 알바트로스 같은 대형 조류도 마찬가지이다. 대부분의 그레이트 드래곤들은 바람이 잔잔할 때 땅에 머무르고, 바람이 적거나 날개를 펴는 데에 방해를 받을 만한 낮은 지대나 우거진 숲에는 절대 착륙하지 않는다. 이런 지역은 웜, 하이드라, 혹은 드레이크 같은 날지 못하는 드래곤들의 영역이다. 풍량이 부족

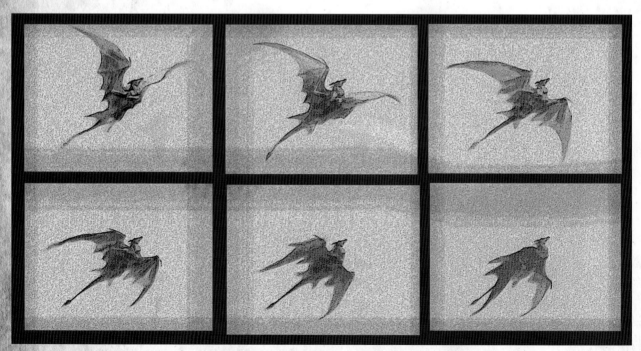

에드워드 마이브리지(Edward Muybridge)의 비행 중인 드래곤, 1879년
드래곤의 비행과 추진력에 대한 과학적 지식은 19세기 후반 마이브리지의 선도적인 사진 연구 덕분에 발전했다. 여러 장의 스칸디나비안 블루 드래곤의 사진은 드래곤의 비행을 사진에 담은 첫 번째 기록이다. 출처: 뉴욕 자연 과학 연구원(New York Institute of Natural Science)

한 시기가 길어지면 드래곤들은 물가로 내려가 먹이를 먹고 둥지로 기어 올라온다.

최근 과학자들은 드래곤의 뇌의 크기도 비행에 도움이 된다는 것을 발견했다. 편엽은 비행 중인 드래곤에게 균형을 잡아주는 뇌의 부분이다. 그레이트 드래곤의 날개 크기와 복잡한 구조 덕분에, 1분에 수천 개의 근육을 관리하는 수백만 개의 신경들이 편엽의 조종을 받으며, 자연스럽게 이 부분이 커질 수 밖에 없다. 그레이트 드래곤은 결과적으로 다른 동물보다 몸 대비 뇌가 크다.

비행 돌기
특별히 디자인된 비행 돌기 비늘은 드래곤의 몸 전체에 걸쳐 표면에 마이크로 리프트를 만들어 드래곤의 비행을 쉽게 한다.

날개를 펼친 모습
그레이트 드래곤이 날개를 펼친 모습은 2차 세계대전 당시 폭격기의 모습과 비슷하다.

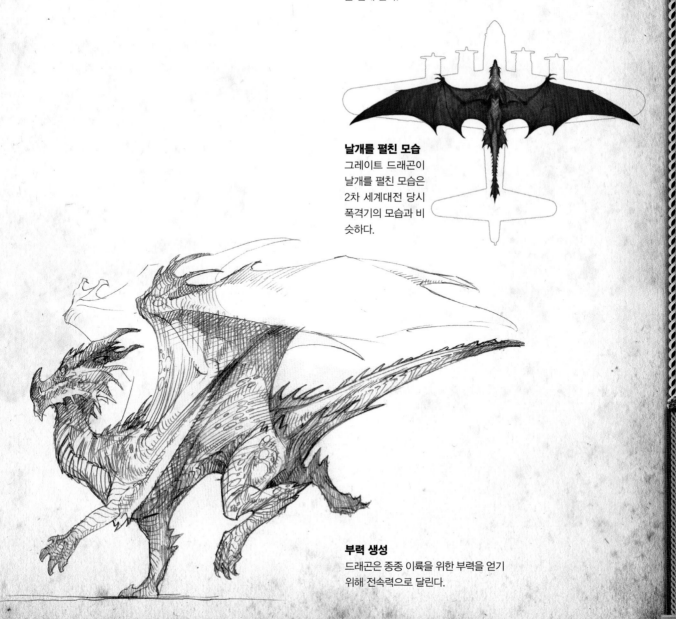

부력 생성
드래곤은 종종 이륙을 위한 부력을 얻기 위해 전속력으로 달린다.

부록 4

드래곤의 자세

드래곤 아트를 더 잘 이해하고 드래곤들을 더욱 생동감 있게 그리기 위해서는, 드래곤들의 기본 자세를 이해해야 한다. 중세 시대 문양에 사용하기 위해 정립된 여덟 가지의 자세가 이 책에 담겨 있다. 자세는 다음과 같다:

잠자는 드래곤

웅크린 드래곤

걷는 드래곤

분노한 드래곤

도약하는 드래곤

앞발을 세우고 앉아있는 드래곤

앞발을 들고 앉아있는 드래곤

네 발로 서있는 드래곤

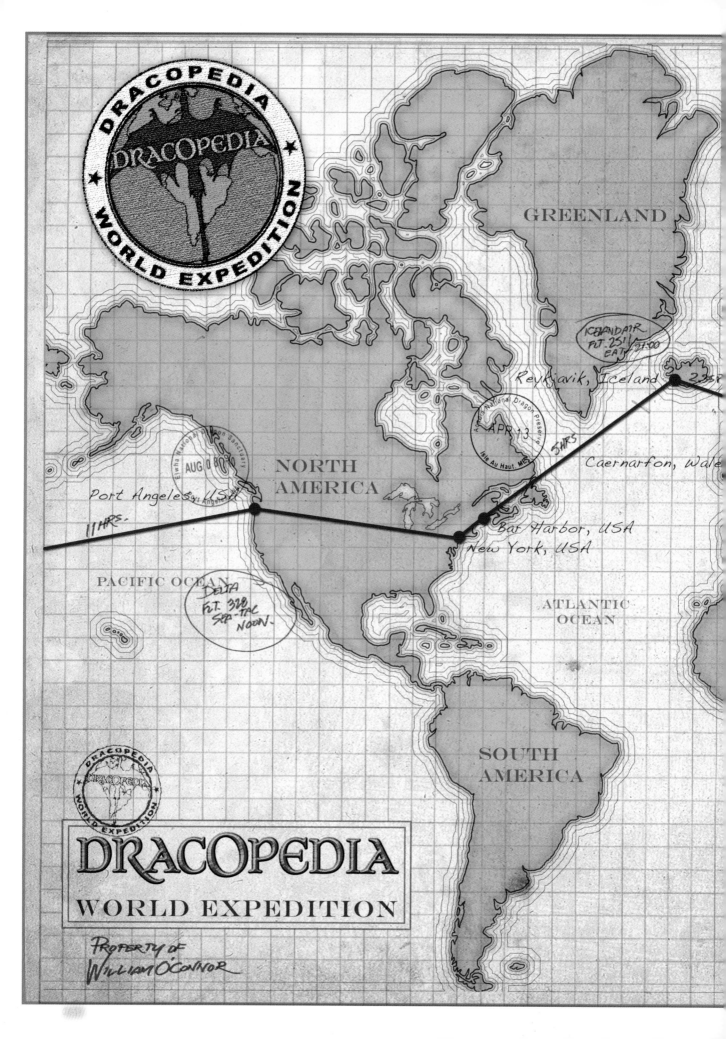

GREENLAND

ICELANDAIR
FLT. 251
EAT. 21:00

Reykjavik, Iceland 2:35P

NORTH
AMERICA

APR 13

Acadia National Dragon Preserve
Isle Au Haut, ME

5HRS

Caernarfon, Wale

Elwha National Dragon Sanctuary

AUG 08

Port Angeles, USA

11 HRS.

Bar Harbor, USA
New York, USA

PACIFIC OCEAN

DELTA
FLT. 328
SEA-TAC
NOON.

ATLANTIC
OCEAN

SOUTH
AMERICA

DRACOPEDIA

WORLD EXPEDITION

PROPERTY OF
WILLIAM O'CONNOR

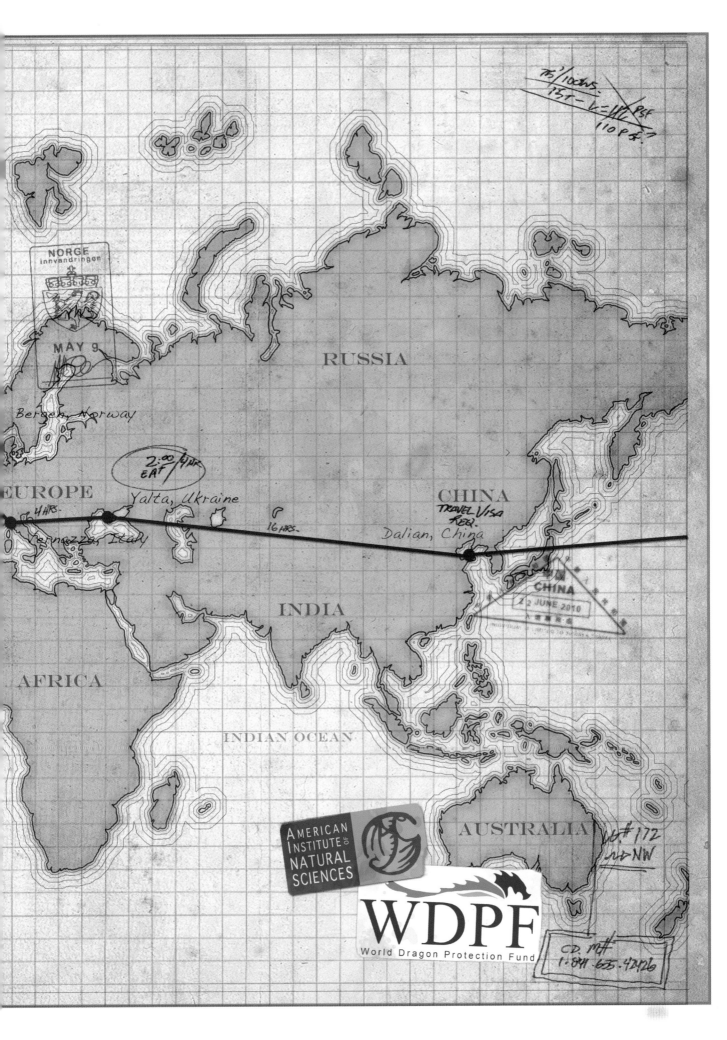

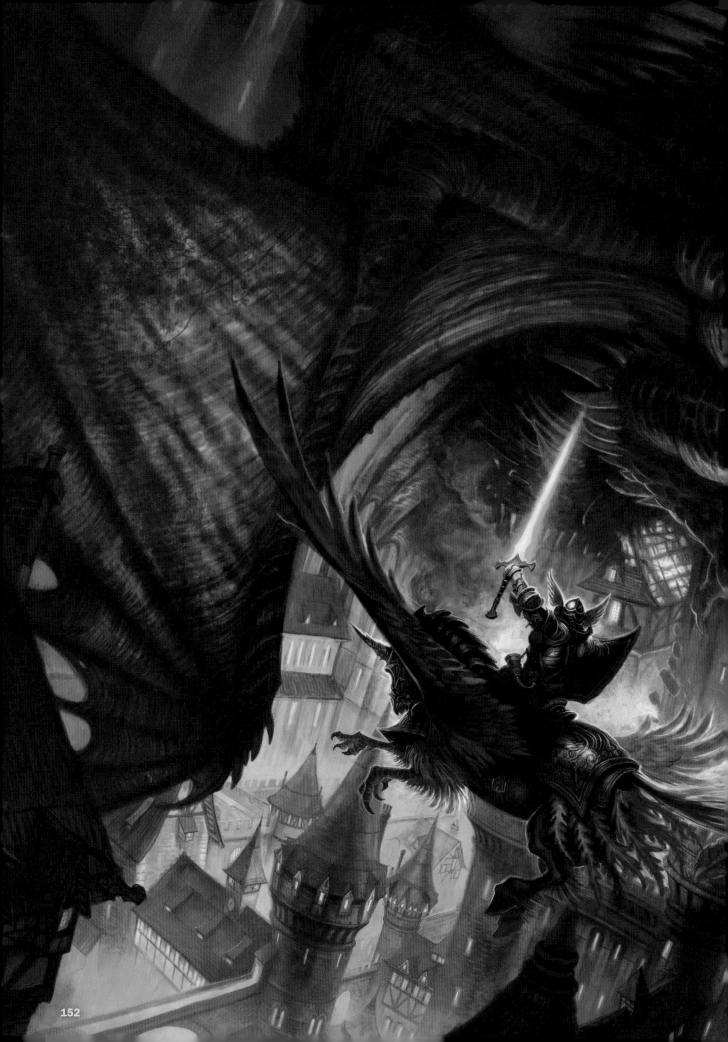

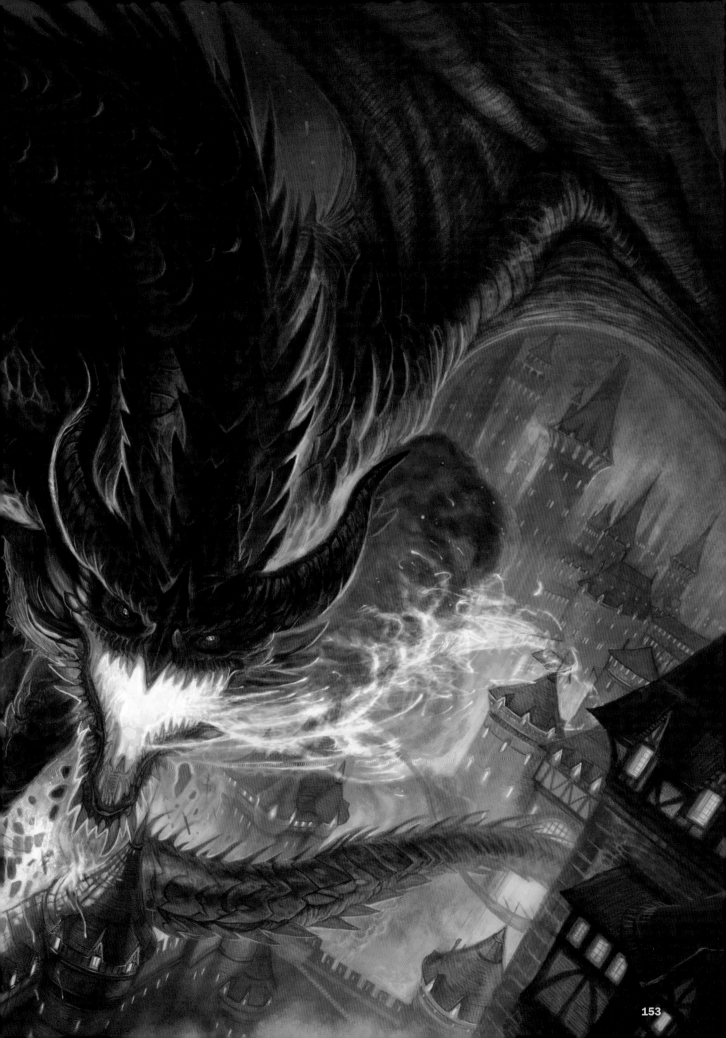

용어 사전

CMYK: 파랑(cyan), 자주(magenta), 노랑(yellow), 검정(key = black)의 네 가지 잉크 색을 나타내는 용어

RGB: 컴퓨터 모니터의 세 가지 색을 나타내는 컴퓨터 용어: 빨강, 녹색, 파랑

값(Value): 흑에서 백까지 물체의 어둡기나 밝기를 측정한 것

구성(Composition): 미술 작업에서 형태와 요소를 정렬하는 것을 일컫는 용어

기초(Ground): 기성 미술에서, 준비된 표면을 일컬음(젯소)

노탄(일본어, Notan): 이미지를 만들기 위해 흑과 백을 구성하는 형태

대기 원근법(Atmospheric perspective): 물체가 배경으로 멀어질 수록 값과 색과 대조가 약해지게 하는 것

대조(Contrast): 서로 다른 값의 요소의 병렬(흑과 백, 거침과 부드러움, 직선과 곡선, 파랑과 주황)

로컬 컬러(Local color): 값과 채도가 없는 물체의 일반적인 색

매개체(Medium): 작품을 만들기 위해 쓰이는 재료(디지털, 유화, 연필, 잉크)

모드(Mode): 디지털 미술에서, 다른 기능과 호환하기 위한 레이어나 브러시의 기능(포토샵: 표준, 멀티플라이, 컬러 닷지, 오버레이 등)

모틀링(Mottling/mottle): 1. 미술. 전체적으로 봤을 때 하나의 단색으로 칠하는 것보다 자연스러워 보이게 하는 반점이나 다른 색의 사용. 2. 생물학. 다양한 위장 패턴을 만들어 낼 수 있는 능력

반불투명(Semiopaque): 반투명하게 만들어진 불투명한 색이나 레이어. 반투명(translucent) 참조

반사색(Color, reflective): 외부의 빛을 받아 비춰지는 물체의 색

반투명(Translucent/translucency): 물체와 색에 빛이 부분적으로 통과하는 것. 반불투명 참조

받침점(Fulcrum): 그림 구성에서 균형을 잡는 지점

발광색(Color, luminescent): LDC 스크린과 같은 것과 같이 내부의 재료로 빛을 내어 나타나는 색

보색(Complementary colors): 색상환에서 서로 반대의 위치에 있는 두 색으로 혼합이 되면 중화를 시키지만, 옆에 있는 색을 혼합하면 색이 진전된다. 상대색, 원색, 2차색 참조

1(Chalk): 자연 색소로 만들어진 부드러운 그림 재료 일체. 주로 검은색, 흰색, 그리고 여러 갈색이 가장 흔함

불투명도(Opaque/opacity): 기성적 혹은 디지털 미술에서, 보이지 않거나 빛이 통과하지 않게 하는 레이어나 물체. 반불투명, 투명, 반투명 참조. 반의어: 투명도

상대색(Relative color): 옆의 색에 영향을 받아 나타나는 색의 모습

색(Color): 자외선에서 나타나는 물체의 모습을 일컫는 일반적 표현

색 구성(Color-comp): 구성의 색을 시각화 하기 위한 빠른 색칠

색상환(Color wheel): 자외선 아래서 색과 값의 상관관계를 나타내는 미술 도구

색채(Hue): 1. 자외선 아래서 나타내는 물체의 모습. 주로 색깔과 동의어로 쓰임. 2. 위험한 색소가 대체되었지만 색은 그대로 남았을 때 쓰이는 용어(코발트 블루 색채)

선 원근법(Linear perspective): 직선과 소점을 활용하여 공간의 환각을 만들어 내는 것

셰이드/그림자(Shade/shading): 1. 형태의 값. 2. 색의 사용과 상관 없이 값을 이용하여 물체의 형태를 정의하는 것

소극적 공간(Negative space): 구성에서 바깥쪽이나 적극적 요소(보이는 부분)들에 의해 생긴 가려진 부분. 가끔 빈 공간 혹은 공란이라고 쓰임

소점(Vanishing point): 선 원근법을 활용하여 모든 선들이 멀어지며 사라지는 한 점

스컴블(Scumble): 표면 위에 색을 칠하여 질감의 효과를 내는 기성 용어

스타일러스(Stylus): 디지털 페인팅에서 태블릿이나 스크린과 함께 사용되는 펜. 전통적으로는 표면에 자국을 남기기 위한 도구

실루엣(Silhouette): 구성에서 요소의 외관 모양. 형태(form) 참조

에보슈(불어, Ebauche): 색의 반 불투명한 밑칠 상태(미완성)

연필(Pencil): 선영의 자국을 남기기 위해 쓰이는 흑연 혹은 어떠한 자연의 재료 그림 도구. 색과 질감은 매우 다양함.

오버레이(Overlay): 이전 작업의 그림자 효과를 합치지 않고 색을 더하는 디지털 레이어 혹은 색칠 모드

옥외(불어, Plein air): 옥외에서 그려진 그림. 엔플레인에어(en plein air)라고 종종 불림

원색(Primary colors): 모든 색을 만들어 낼 수 있는 세 가지 색: 빨강, 노랑, 파랑. 두 원색을 합쳐 만들어내는 것을 2차색이라 부른다.

유약(글레이즈, Glaze): 1. 기성 미술에서는 광택을 내기 위한 투명하고 얇은 색. 2.

디지털 페인팅에서는 오버레이(Overlay) 참조

임파스토(Impasto): 색을 두껍게 칠하기

자외선(Ultraviolet spectrum): 사람의 눈으로 인식되는 빛과 색의 스펙트럼

적극적 공간(Positive space): 구성 내의 요소의 형태. 소극적 공간 참조

적용(Application): 1. 기성 미술에서 표면에 재료(방법)를 놓는 기술을 일컫는 일반적인 용어. 2. 디지털 미술에서는 소프트웨어를 지칭함(**포토샵**, 페인터)

접선(Tangent): 두 개 이상의 요소들이 시각적 충돌을 일으킬 때 쓰이는 구성학적 용어

제2차색(Secondary colors): 원색 중 두 가지를 섞어 내는 색: 주황, 녹색, 보라

곱하기(Multiply): 이전의 작업과 현재의 작업을 합치는 레이어의 브러시의 모드를 일컫는 디지털 용어

채도(Chroma): 색의 밝기와 강도를 나타내는 척도. 포화도(saturation) 참조

카운터셰이딩(Countershading): 옆에 붙어있는 값에 대비하여 대조를 높이기 위해 물체의 값을 바꾸는 것(그림자 지는 부분이 어두워지고 빛을 받는 부분이 어두워지는 현상)

콜라주(Collage): 기성적이지 않은 재료들으 조합하여 만드는 구성 기법

크기(Volume): 1. 2차원의 면에서 3차원을 묘사하는 것. 3. 물체의 차원적 공간(부피; 조각 혹은 건축에 적용)

태블릿(Tablet): 디지털 페인팅에서 컴퓨터 프로그램으로 그림을 그릴 수 있게 하는 터치 판.

톤(Tone): 그림 내에서 한 색의 차이; 셰이딩과 비슷하지만 색에서의 차이(톤 페인팅은 한 색의 차이를 활용하여 형태를 잡는다)

투명(Transparent/transparency): 1. 빛이 물체나 색소를 완전히 통과하는 것. 유약이나 오버레이에 활용됨. 2. 그림을 만들 때 색소의 커버 능력을 일컬음. 반의어: 불투명(opaque)

틴트(Tint): 1. 흰색에 색을 더하는 것. 2. 일반적으로, 어떠한 색에 다른 색을 더하는 것

펜(Pen): 1. 잉크를 사용하는 그림 도구 일체. 2. 태블릿이나 스크린과 사용하는 디지털 그림 도구. 동의어: 스타일러스(stylus)

포맷(Format): 구성의 외부 크기를 일컫는 용어. 동의어: 종횡비(화면 비율)

포컬 포인트(Focal point): 보는 이의 집중이 모이는 그림 구성의 한 지점

포화도(Saturation): 디지털 예술에서 색의 채도의 정도를 나타냄

표면(Surface): 기성 예술에서, 작업이 이루어지는 재료(캔버스, 목판, 판넬, 종이)

프렌치 이젤(French easel): 19세기에 발명되어 인상파 화가들에 의해 유명해진 외부에서 그림을 그릴 때 쓰이는 접이식 이젤

해칭(선영, Hatching): 그림에서 선들을 겹겹이 놓아 질감과 형태를 만드는 것. 크로스해칭(crosshatching)

형태(Form): 구성 내에서 요소의 모양

인덱스

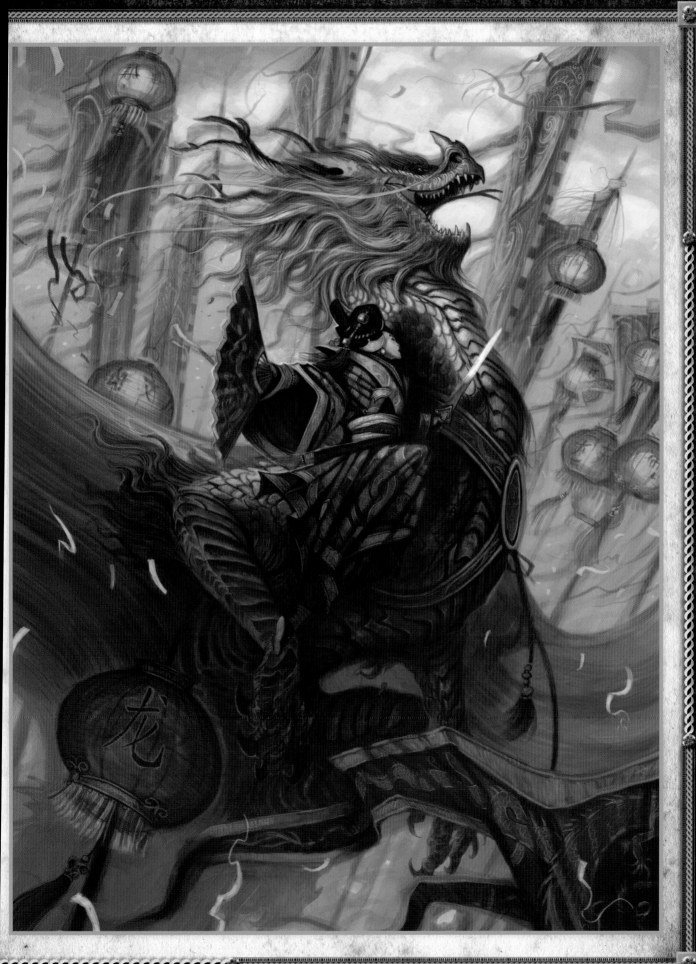

헌사
안드레아를 위하여

Photo by Conceil Delacroix

작가에 관하여

윌리엄 오코너는 일러스트레이터, 컨셉 아티스트, 미술가이자 교사이다. 그는 위저드 오브더 코스트(Wizards of the Coast), 블리자드 엔터테인먼트(Blizzard Entertainment), 루카스필름(Lucasfilm), 하퍼콜린스(HarperCollins) 그리고 액티비젼(Activision)과 같은 회사에 3000점이 넘는 일러스트레이션 작업을 했다. 그는 두크레 미술학교(duCret School of Art)와 헌팅턴 미술 학교(Huntington School of fine Arts)의 객원 강연자이자 교육자이다. 그는 그의 작업으로 30번 넘는 수상을 하였으며 네 번의 체슬리 수상 지명(Chesley nominations)을 받았다. 그는 그래픽 예술가 길드(Graphic Artists Guild), 공상과학과 판타지 예술가 조합(Association of Science Fiction and Fanyasy Artists), 아메리칸 일러스트레이션 쇼케이스(American Showcase of Illustration)의 일원이다. 오코너는 IMPACT의 베스트셀러인 드라코피디아의 저자이며 그의 작업은 스펙트럼: 최고의 현대 판타지 예술 제 6판에 실렸다. Wocstudios.com과 williamoconnorstudios. blogpost.com 블로그에 방문해보길 바란다.

감사의 말

드라코피디아 그레이트 드래곤을 만들며 많은 사람의 도움을 받았다. 난 나와 콘실이 방문할 때마다 호의와 친절을 베풀어 준 모든 나라의 호스트들에게 감사를 전하고 싶다. IMPACT 임직원에게 감사를 드린다. 그들이 없었다면 여정은 불가능했을 것이며, 특히 내 스케치와 노트를 멋진 책으로 만들어 준 팸 위스맨(Pam Wissman), 새라 라이카스(Sarah Laichas), 그리고 웬디 더닝(Wendy Dunning)에게 감사한다. 우크라이나 어를 번역해준 캐시 소반스키(Kathy Sobansky), 드래곤 분류에 특출난 지식을 가지고 있던 홀리 존슨(Holly Johnson)에게도 감사를 전한다. 세계 드래곤 보호 기금과 아메리칸 자연 과학 연구원에게 소중한 지원을 해준데 대해 감사드린다. 마지막으로 이번 여행을 가능하게 해준 콘실 들라크루아에게 감사한다.

DRAGONS OF THE WORLD

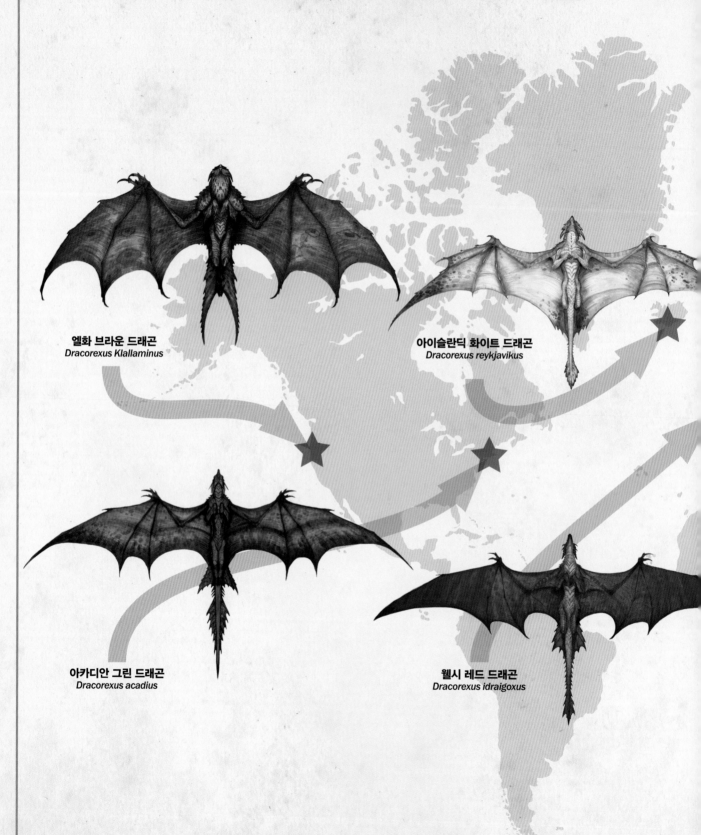

엘화 브라운 드래곤
Dracorexus Klallaminus

아이슬란딕 화이트 드래곤
Dracorexus reykjavikus

아카디안 그린 드래곤
Dracorexus acadius

웰시 레드 드래곤
Dracorexus idraigoxus

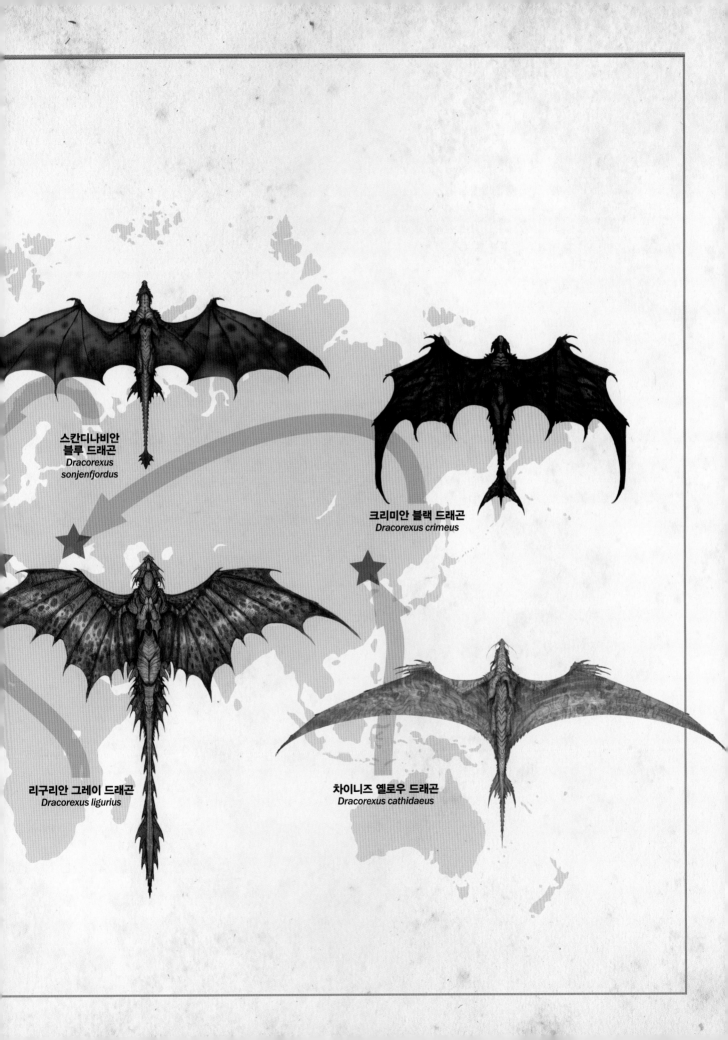

스칸디나비안
블루 드래곤
Dracorexus sonjenfjordus

크리미안 블랙 드래곤
Dracorexus crimeus

리구리안 그레이 드래곤
Dracorexus ligurius

차이니즈 옐로우 드래곤
Dracorexus cathidaeus

내일의 디자인
더 나은 디자인

D · J · I BOOKS
DESIGN STUDIO

- 디제이아이 북스 디자인 스튜디오 -

BOOK·CHARACTER·GOODS·ADVERTISEMENT
GRAPHIC · MARKETING · BRAND CONSULTING

FACEBOOK.COM/DJIDESIGN

Book · Character · Goods · Advertisement · Graphic · Marketing · Brand consulting

D · J · I
BOOKS
DESIGN
STUDIO

D · J · I BOOKS DESIGN STUDIO

드라코피디아

∴ A Guide to Drawing the Dragons of the World ∴

판 권
소 유

드라코피디아
ː THE GREAT DRAGONS ː

1판 1쇄 인쇄 2019년 12월 15일
1판 1쇄 발행 2019년 12월 20일
—
지 은 이 윌리엄 오코너
옮 긴 이 이재혁
수 입 처 D.J.I books design studio 이재은
　　　　(04987) 서울 광진구 능동로 32 길 159 (능동)
발 행 처 디지털북스
발 행 인 이미옥
정　　가 22,000 원
등 록 일 1999 년 9 월 3 일
등록번호 220-90-18139
주　　소 (03979) 서울 마포구 성미산로 23 길 72 (연남동)
전화번호 (02)447-3157~8
팩스번호 (02)447-3159
—
ISBN 978-89-6088-284-3 (13650)
D-19-25
Copyright ⓒ 2019 Digital Books Publishing Co., Ltd

디지털북스